彩插 1　女子洋枪队（菏泽市博物馆藏）
（图片来源：菏泽市博物馆供图）

彩插 2　梨花大鼓（菏泽市博物馆藏）
（图片来源：菏泽市博物馆供图）

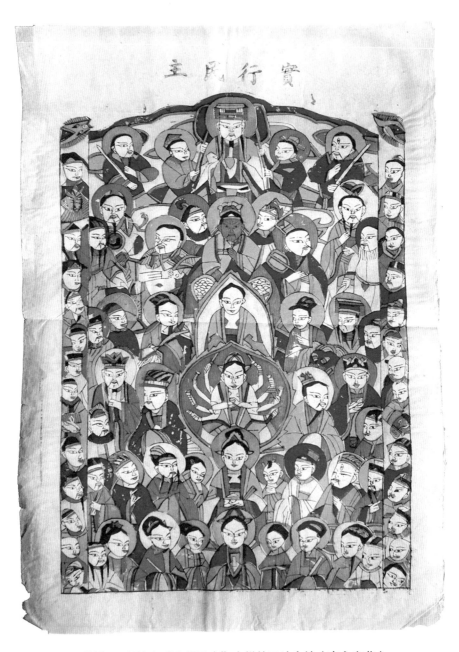

彩插 3　标注有"实行民主"字样的天地全神（李永良藏）

（图片来源：张宗建摄于山东省菏泽市区李永良家中　2018 年 10 月 30 日）

彩插 4　郓城永盛和画店印制的扇面戏曲年画《盗九龙杯》(李永良藏)
（图片来源：张宗建摄于山东省菏泽市区李永良家中　2018 年 10 月 30 日）

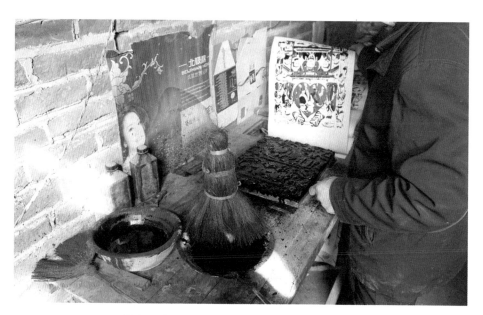

彩插 5　恒昇码子店传人曾庆桂在印制灶神年画
（图片来源：张宗建摄于山东省郓城县大人村　2018 年 2 月 25 日）

彩插 6　恒昇码子店《麒麟送子》门神（张宗建藏）

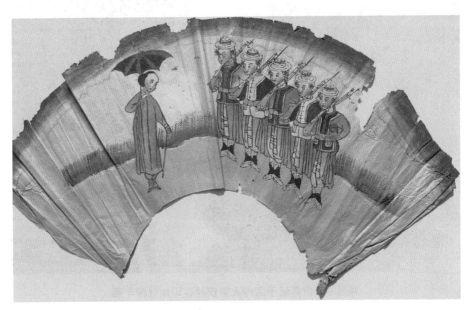

彩插 7　大屯村吴氏印制的女子洋枪队扇面（徐龙涛藏）

（图片来源：徐龙涛摄于山东省菏泽市家中　2019 年 4 月 24 日）

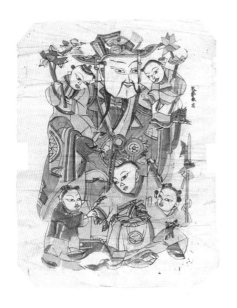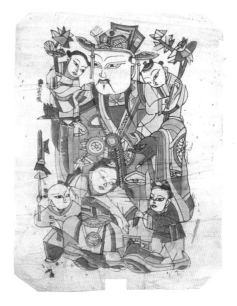

彩插 8　太和永画店《五子登科》门神（李永良藏）

（图片来源：张宗建摄于山东省菏泽市区李永良家中　2018 年 8 月 25 日）

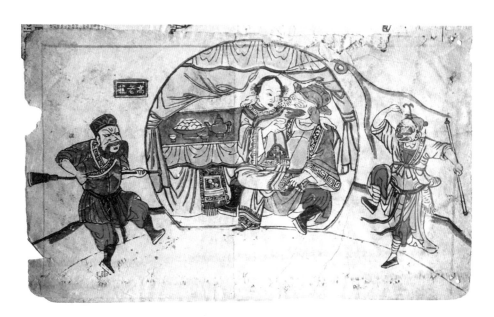

彩插 9　高老庄（李立文藏）

（图片来源：张宗建摄于山东省菏泽市沙沃社区菏泽市守望乡村记忆博物馆　2018 年 9 月 20 日）

彩插 10　供品寿桃（张宗建藏）

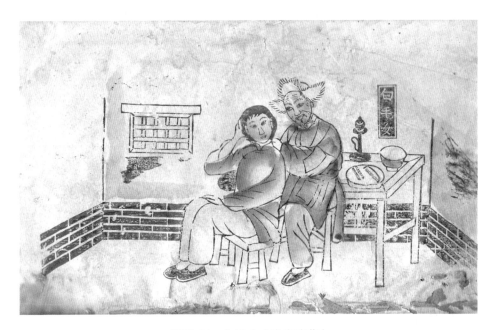

彩插 11　白毛女（张宗建藏）

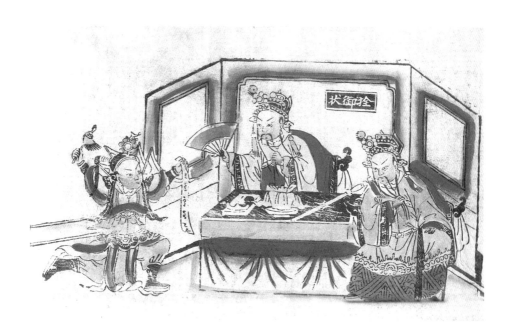

彩插 12　栓御状（张宗建藏）

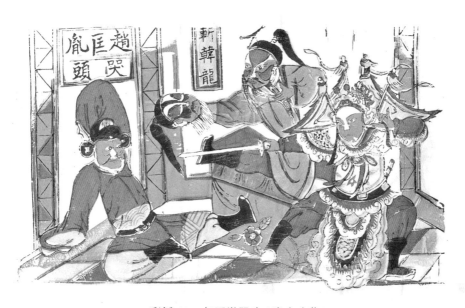

彩插 13　赵匡胤哭头（张宗建藏）

彩插 14 《马上扬鞭》门神线版（李永良藏）

（图片来源：张宗建摄于山东省菏泽市区李永良家中 2020 年 1 月 8 日）

彩插 15 恒昇码子店《五子登科》门神（张宗建藏）

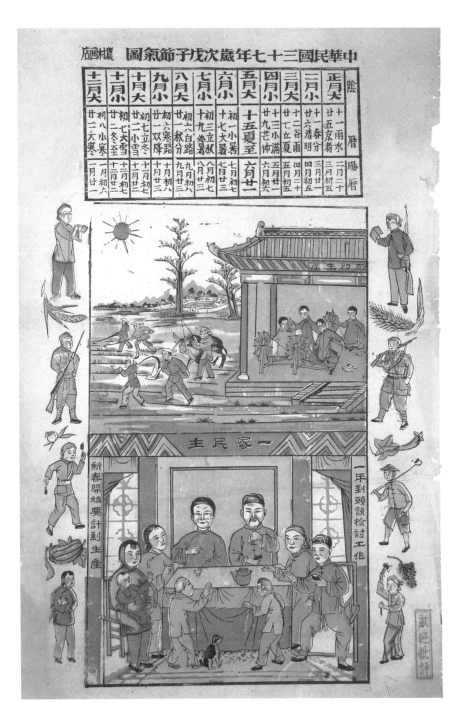

彩插 16　冀鲁豫边区二专署文工团印制的 1948 年节气图（菏泽市档案馆藏）

（图片来源：菏泽市档案馆供图）

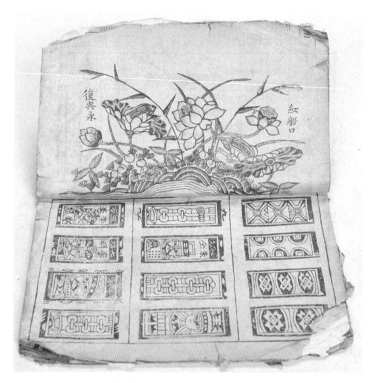

彩插 17　书本子内页的水浒纸牌图案（菏泽市博物馆藏）

（图片来源：菏泽市博物馆供图）

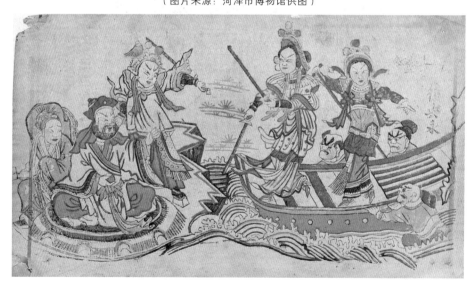

彩插 18　水漫金山（菏泽市博物馆藏）

（图片来源：菏泽市博物馆供图）

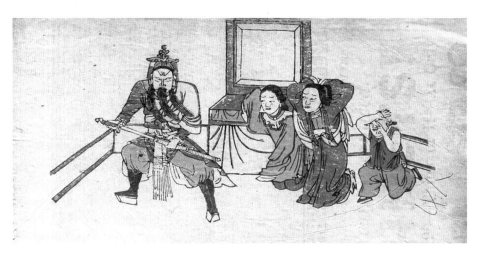

彩插 19 杀庙（李永良藏）

（图片来源：张宗建摄于山东省菏泽市区李永良家中 2018 年 8 月 17 日）

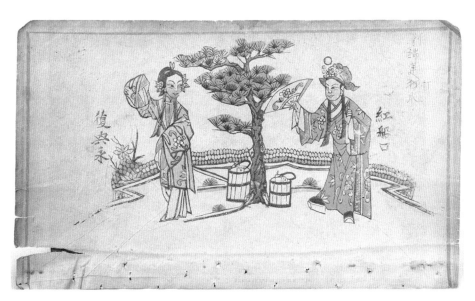

彩插 20 蓝桥会（菏泽市博物馆藏）

（图片来源：菏泽市博物馆供图）

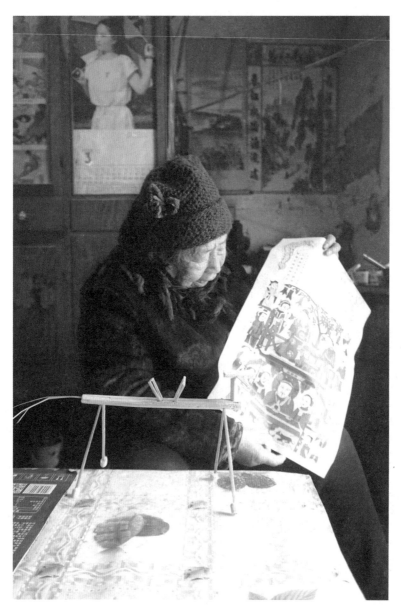

彩插 21　曹州木版年画中的灶神题材依然在春节期间发挥着重要作用

（图片来源：张宗建摄于山东省郓城县吕月屯村　2022 年 1 月 25 日）

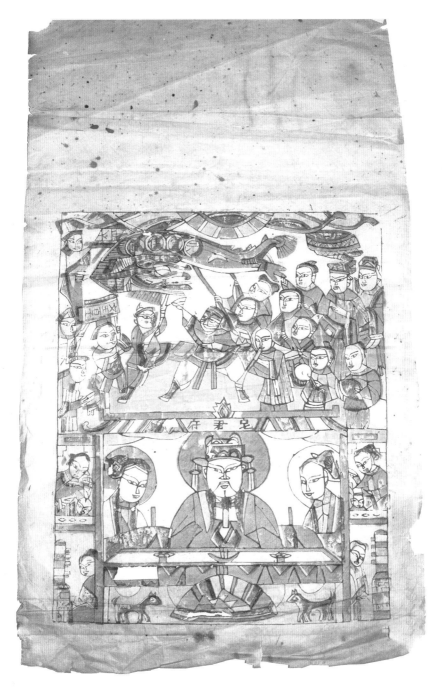

彩插 22　龙灯会灶神（李永良藏）

（图片来源：张宗建摄于山东省菏泽市区李永良家中　2018 年 8 月 17 日）

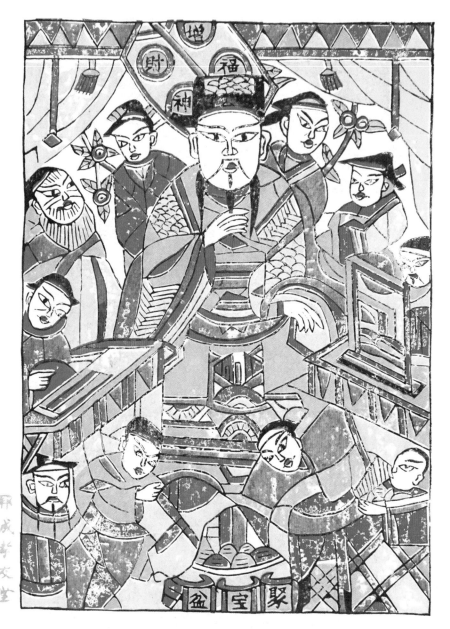

彩插 23　增福财神（郓城孝友堂张宪国刻印）

（图片来源：张宗建摄于山东省郓城县马寨村　2020 年 8 月 29 日）

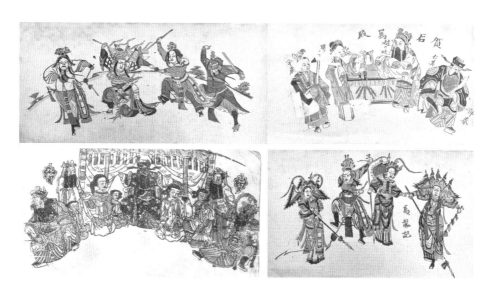

彩插 24　书本子戏曲年画中的折扇式构图

（图片来源：张宗建整理）

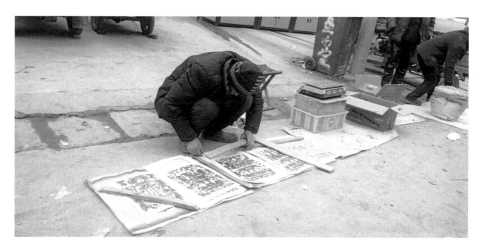

彩插 25　曹州木版年画售卖场景

（图片来源：张发军摄于山东省郓城县大人村　2020 年 1 月 16 日）

张宗建 —— 著

曹州木版年画见闻志

乡野拾遗

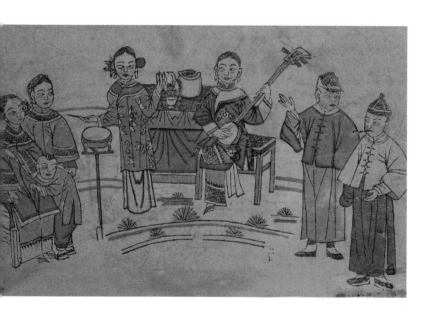

九州出版社
JIUZHOUPRESS

图书在版编目（CIP）数据

乡野拾遗：曹州木版年画见闻志 / 张宗建著 .--

北京：九州出版社，2023.8

　　ISBN 978-7-5225-1853-4

　　Ⅰ . ①乡… Ⅱ . ①张… Ⅲ . ①版画—年画—研究—菏

泽 Ⅳ . ① J218.3

中国国家版本馆 CIP 数据核字（2023）第 089679 号

乡野拾遗：曹州木版年画见闻志

作　　者	张宗建　著
责任编辑	郭荣荣
出版发行	九州出版社
地　　址	北京市西城区阜外大街甲 35 号（100037）
发行电话	（010）68992190/3/5/6
网　　址	www.jiuzhoupress.com
印　　刷	三河市龙大印装有限公司
开　　本	710 毫米 ×1000 毫米　16 开
印　　张	14.75
字　　数	219 千字
版　　次	2024 年 1 月第 1 版
印　　次	2024 年 1 月第 1 次印刷
书　　号	ISBN 978-7-5225-1853-4
定　　价	68.00 元

前 言

　　木版年画的历史源远流长，是我国民间重要的传统文化艺术表现形式之一，深受广大民众的喜爱。在我国，木版年画具有重要的历史价值、文化价值及艺术价值，长期以来吸引了众多学者从事相关研究，从而产生了许多优秀的研究成果。

　　中国木版年画的搜集、整理与研究工作，最早始于国外学者。据王树村先生在《中国年画史》中的研究，1800 年英国出版的《中国风俗画》一书，便将年画、纸马等内容编印入册，成为最早收录中国木版年画的出版物。 19 世纪末 20 世纪初，俄国汉学家罗文斯基、科马罗夫、阿列克谢耶夫等人先后在中国进行了大量的年画搜集与考察，回国后举办了中国木版年画的专题展览，并发表了诸多研究论文，这对之后李福清、鲁多娃、维诺格拉多娃等人的年画研究产生了重要影响。20 世纪 30 年代，中国木版年画研究开始进入日本学者的视野。1932 年日本美术研究所出版的《中国古版画图录》，收录了黑田源次的论文《中国版画史概观》，文中对 81 幅早期桃花坞木版年画进行了深入讨论，这为研究江南一带的木版年画发展史提供了重要资料。另外，小野忠重的《中国版画丛考》、樋口弘的《中国版画集成》等著作都有关于中国木版年画的论述。

　　20 世纪中期，以王树村、冯骥才、薄松年等人为代表的中国木版年画研究者深入许多年画产地考察，收集了大量年画作品，将中国木版年画的全貌逐渐展现在世人面前。2003 年，在时任中国民间文艺家协会主席的冯骥才先生的呼吁与推动下，全国各地展开了中国木版年画抢救与普查工作，中国木版年画的抢救、普查与研究工作步入高潮。正是在此契机下，许多具有地方特色的木版年画被纳入国家级非物质文化遗产代表性项目名录。

这些年画产地是众多学者的田野考察地，为形成学术成果提供了大量素材。中华大地年画产地众多，现有的研究还存在疏漏，一些产地或因历史原因现已无实物留存，或因传承人的去世而消失，山东省西南部的菏泽地区便是如此。

菏泽古称曹州，地处山东省西南部，清雍正十三年（1735年），升曹州为府，府辖区包括菏泽、定陶、巨野、郓城、单县、曹县、鄄城、范县、观城、成武、朝城、濮州等地。1913年废曹州府为菏泽县。当地在历史上曾有大量的年画作坊，这些作坊规模或大或小，基本满足了鲁西南一带民众的需求，并出现了如复兴永、源盛永、永盛和、太和永等为代表的知名画店。

在以往相关研究中，对菏泽年画的记录较少，甚至一笔带过。对该地年画的命名有菏泽年画、鲁西南年画及以县（区）村落命名的郓城年画、红船口年画等，并无统一称谓。"曹州木版年画"的命名最早出自20世纪80年代朱铭所著的《曹州年画》一文，后来中国美术学院王超副教授在论文中沿用"曹州木版年画"的名称和概念。在历年的年画展览中，天津美术学院"岁时纪胜——中国民间年画艺术展"（2009年）、广州博物馆"山东民间木版年画展"（2011年）、武汉博物馆"乡间画记——山东民间木版年画展"（2016年）、菏泽博物馆"曹州木版年画精品展"（2016年）等展览中的作品也采用了"曹州木版年画"的名称。2021年，菏泽市博物馆以"曹州木版年画"申报市级非遗项目成功获批。"曹州木版年画"这个称谓在学术界、博物馆及当地收藏界已基本形成共识。根据现有民间艺人口述记录及资料查询来看，曹州木版年画应于清中晚期达到制作和生产高峰。20世纪中期，由于时代和环境的影响，年画生产渐入低谷。

笔者自2017年10月开始对曹州木版年画进行考察。考察期间，在鲁西南11个县（区）发现年画作坊50余个，采访年画艺人近百人。这些年画作坊和艺人所制年画内容包括门神、灶神、财神、牛马王、中堂神像、家堂轴、扇面画、书本子年画、罩方画、水浒纸牌、灯笼画、龙凤贴等。其中书本子与罩方画为当地所独有，其艺术风格与使用功能均体现出当地独特的民间生活风貌。

书本子又称鞋样本子、书夹子，是当地妇女用来夹放鞋样、绣样、帽样、针线等用品的生活工具。书本子外貌似线装古籍，由封面与内页组成，内页往往为木刻版印的年画，尤以戏曲年画为多。这些书本子中的年画代表了鲁西南地区年画制作的最高水平。罩方画以木版刻印工艺为主，用以裱糊丧葬纸扎表面。丧葬纸扎在鲁西南一带多称为罩子、罩方，这种裱糊在丧葬纸扎上的图画便称为罩方画。罩方画的主要题材包括门神像、戏曲故事、吉祥图案、花形图案等，既有半印半绘者，也有套版印刷者。

另外，虽然曹州木版年画画店以民间作坊为主，多为附近村落的百姓使用，但也出现了诸多有堂号、有规模的大型画店，它们为曹州木版年画风格与功能的统一做出了重要贡献。例如，鄄城县红船口复兴永画店以其独创的百余种戏曲故事年画盛行一时，从而引领了当时曹州木版年画戏曲题材的繁盛。

时至今日，随着社会转型与生活方式的变化，曹州木版年画的生产、销售及使用等均已步入颓势，大量画版、画样及年画作品逐渐流入古玩市场，成为被人把玩的"古物"，其文化的活态性也在逐渐消失。在此现状下，应更加深入地对其进行考察并详细记录，以便完善和保存这些文化记忆，延续这一文化遗产的生命。曹州木版年画蕴含了当地独特的乡土文化精神，只有了解它的全貌，才能了解菏泽地区乃至鲁西南一带的民间风情与历史传统。

目　录

CONTENTS

曹州木版年画的源起与发展

　　曹州木版年画源起的确切年代尚待进一步研究与考证，通过对现存实物及文献的梳理，结合当地与邻近区域其他文化事项的发展规律，可以对其起源时间进行大致推论。由于该地木版年画生产分布较为分散，各乡村画店与作坊的兴起时间不一，但根据实物及文献资料可知，清末至民国时期，曹州木版年画的生产在鲁西南各村落已有较大规模，并具有十分成熟的制作体系。20世纪90年代，随着胶印年画的发展，曹州木版年画逐渐式微，传承现状堪忧。

第一节
曹州木版年画的萌发：源起时间推论

　　山东西南部一带的各类民间美术与地方工艺历史悠久，发展兴盛，出现了众多具有高超技艺的民间工匠与艺人。从目前留存的各个时期的庙宇壁画与画像石刻可见，当时民间美术艺人技艺精湛，这些也为曹州木版年画的生成与萌发提供了重要的前提条件。最具代表性的是今嘉祥县纸坊镇武翟山的武梁祠画像石。武梁祠画像石的刊刻年代约为东汉晚期，是武氏家族墓群、祠堂及墓阙等处雕刻着画像的建筑构石。这些画像石画面内容多为神仙形象、车马出行及传说故事等，整体风格古拙朴实、严谨工整，是中国汉代画像石中的佳作。

　　武梁祠画像石的创作者，大多被认为是当地与外地的一批能工巧匠，这在文献与实物的发掘中也得到了印证。宋人卫博在《定庵类稿》一书中有载："按从事梁碑云'前设坛墠，后建祠堂，良匠卫改雕文刻画，罗列成行，摅骋技巧，委蛇有章'。"① 墓群石阙亦有铭文记载："使石工孟孚、李弟卯造此阙，直钱十五万；孙宗作师子，直四万。"② 其中所提到的卫改、孟孚、李弟卯、孙宗等人正是当时修建武梁祠的工匠们。

　　1980 年，嘉祥宋山出土的题有"永寿三年"明确纪年的石刻中，有更为清晰的铭文记载："以其余财，造立此堂，募使名工，高平王叔、王坚、江胡、栾石、连车，采石县西南小山阳山。琢砺磨治，规矩施张，骞惟反

① 曾枣庄：《宋代序跋全编》（六），齐鲁书社，2015，第 3813 页。
② 金维诺、杨泓：《中国美术全集·墓葬及其他雕塑一》，黄山书社，2010，第 138 页。

月，各有文章。雕文刻画，台阁参差，交龙委蛇，猛虎延视，玄猿登高，狮熊嗥戏，众禽群聚，万兽云布。台阁参差，大兴舆驾。上有云气与仙人，下有孝友贤人。尊者俨然，从者肃侍。煌煌濡濡，其色若备。作治连月，工夫无极，价钱二万七千。"① 其中提到了工匠高平王叔、王坚、江胡、栾石与连车五人，并详细描述了当时祠堂的建造、山石的开采以及画像石图像内容的创作。

从上述铭文记载可以确定，东汉时期，鲁西南地区已经出现了大量民间画工与石刻工匠，他们具有相当成熟的雕文刻画技艺，甚至成为这一时期周边地区工匠群体的翘楚。虽然这些民间艺人并非本书所指的以刻版印刷为主的木版年画艺人，但这些历史悠久的民间绘画与雕刻传统在曹州木版年画的产生过程中发挥了重要的作用。时至今日，在当地木版年画中依然可以发现与汉代画像石风格相关的元素。

对于曹州木版年画的源起，学界普遍认为是明初自山西传入当地的。1986 年，朱铭撰写的《菏泽地区的木版年画》一文中，论述了菏泽各县区年画制作的时间与发展状况，其中提及："据闻郓城的木版年画始于洪武元年（1368 年）。从山西往山东一带迁民时，一些年画艺人也随之来到郓城。当时大都是不完整的印刷技术，主要是灶神、天官财神和门神等年画。"② 潘鲁生、潘鲁健在《福本子》一书中同样写道："菏泽木版年画始于明洪武年间，1368 年，山西的一些年画艺人随着移民大潮来到菏泽繁衍生息。"③ 笔者田野考察时，在一些年画艺人家族宗谱里看到了相关明初移民的文字记载。例如，山东郓城侯咽集《刘氏族谱》记载："我刘氏宗族祖籍山西省平阳府洪潼县十八里大刘庄，明洪武二十四年（1391 年）奉皇命，先祖刘应良领妻赵氏儒人，携长子根，字国龙，次子源，字化龙；迁往山东省寿张

① 转引自姚义斌：《中华图像文化史·魏晋南北朝卷》，中国摄影出版社，2016，第 66–67 页。

② 山东省工艺美术研究所，山东工艺美术史料汇编委员会：《山东工艺美术史料汇编（上）·民间工艺》，内部资料，1986，第 91 页。

③ 潘鲁生、潘鲁健：《福本子》，河北美术出版社，2003，第 65 页。

县城北五里烟墩村居。"①侯咽集刘姓祖上主要以印制门神、灶君、天地、戏曲扇面等木版年画为生，在当地颇为有名。关于刘氏年画作坊的创始时间，刘姓老人已经难以详述。虽然《刘氏族谱》中的叙述没有直接说明刘氏先祖是民间艺人，但也可以间接说明该地区诸多艺人的祖源皆可追溯至明初的山西移民，这也是目前可见的诸多曹州木版年画与山西晋南木版年画风格相似的原因之一。

事实上，如果从目前可考的木版年画实物及画版遗存等方面考量，现存的具有较高水准的作品多集中产于清末民初。曹州木版年画的地域风格和特征与不断变化的文化观念、社会生活、区域历史等因素密切相关，因此，在界定有地域代表性的木版年画的源起时间，应在典型风格固定时期的基础上将时间前移。笔者认为在清乾隆之后，曹州木版年画形成了基本制作技艺并大量进入民众日常生活中。这一时间推论与我国木版年画的发展史以及地域文化的变迁史具有密切的联系。

首先，从中国各地木版年画的发展史来看，清乾隆之后，各地木版年画的生产数量、制作题材、销售范围开始快速拓展，形成了十余个木版年画文化区。而此时曹州木版年画的生成正是与邻近的河南开封朱仙镇、山东聊城、山东潍坊杨家埠等木版年画文化区的繁盛密切相关。其次，我们可以从文献记载及实物遗存中获得当时曹州木版年画作坊与画店的相关信息。其中，位于鲁西南西部边缘区域的兖州曾有知名画店永盛和，该画店为孔府印制过门神年画。1957 年，故宫博物院曾在曲阜孔府房门揭出 82 幅门画，最下面几层年画被认定为印制于清早期。②与此同时，嘉祥县大张楼村的张姓先祖在清乾隆年间也开设作坊，成为附近县区木版年画的重要生产地。最后，清乾隆年间工商业逐渐繁盛，社会趋于平稳，民间信仰及娱乐之风开始兴起，尤其是戏曲界"花雅之争"的出现，使京腔、弋阳腔、秦腔、梆子腔、罗罗腔、二黄调等花部声腔得到了极大的发展，出现了地方戏曲蓬勃繁盛的局面。鲁西南地区在此背景下形成了近十种独具特色的

① 摘自郓城县侯咽集《刘氏族谱》。

② 钱定一：《美术艺人大辞典》，上海古籍出版社，2005，第 301 页。

地方戏曲。地方戏曲艺术的繁荣为木版年画的创作提供了素材，戏曲年画应运而生，并在此后成为曹州木版年画中最具代表性的表现题材，也使曹州木版年画进入百姓日常生活。

第二节

曹州木版年画的兴盛：
清末至民国时期的重要地域文化事项

　　清代中期社会相对稳定，农耕与手工业生产得到了一定恢复，诸多文化艺术形式开始深入民间，民众除日常劳作外，精神娱乐活动也开始增加，这为木版年画的繁荣创造了条件。诸如天津杨柳青、苏州桃花坞等木版年画产地，在清康乾时期便开始制作描绘市井富庶、丰年乐业、新春欢娱的风俗画，反映了当时市民及士农工商各行各业的面貌。到了清晚期，西方文化传入中国，诸多新生事物的出现为木版年画的内容创作提供了重要素材，从而使木版年画进入改良时代，曹州木版年画中的重要作品《女子洋枪队》（彩插1）就是此时社会生活的重要转述。此外，经过清中期的发展，木版年画的生产与使用开始遍及全国各地。曹州木版年画此时也开始显露端倪，并在20世纪20年代前后达到了制作的巅峰。此时各式木版年画，尤其是戏曲类木版年画的生产与使用范围得到了极大的延伸，甚至有些以戏曲题材为主的木版年画作坊声名远扬。

　　冯骥才先生在论述天津年画发展史时，曾按照表现题材及面貌将其划分为三个历史时期，即古典时期（明万历年间—1903年）、改良和石印时期（1903—1949年）与新年画运动时期（1949年—20世纪80年代）。[①] 其实，这也代表了诸如苏州桃花坞、潍坊杨家埠、河北武强等产地年画发展的基本历史脉络。从上述时间划分可以看到，在清末至民国时期，以天津

　　① 冯骥才:《天津年画史图录·以画过年》,河南美术出版社,2009,第4页。

杨柳青地区为代表的天津年画已经进入内容改良与技术革新的新阶段。相比之下，此时的曹州木版年画则刚呈现出以戏曲题材为主的制作高峰，而所谓的内容改良与技术革新，在该地木版年画史中是较少体现的，传统的地方戏曲题材依然占据了绝对的优势。据笔者初步统计，仅1910年至20世纪30年代末的近30年间，年画艺人长期用于创作的戏曲类题材近250种，这些作品也成为后世翻刻的重要素材。可以说，正是20世纪姗姗来迟的"古典时期"，才奠定了曹州戏曲木版年画作为地区标志性文化之一的重要地位。[①]另外，需要指出的是，清晚期出现的一批日常生活类题材的木版年画，为之后戏曲木版年画的出现奠定了重要基础。日常生活类题材的作品包括《梨花大鼓》（彩插2）、《卖货郎》《怕老婆》《执扇美人》《圣贤人物》等，这些作品中的人物从衣着与装扮来看，具有明显的清代人物特征。如郓城县戴垓村印制的《渊明爱菊》，民间艺人戴长标曾证实为其先祖戴士瑞所作——戴士瑞生活的年代正是清代中晚期。这批作品的存世，为曹州木版年画从早期的灶君神码、水浒纸牌等，发展到之后的具有生活与娱乐色彩的戏曲题材，起到了重要的转型与过渡作用。尤其是其中书本子木版年画的生产，为20世纪初曹州木版年画的兴盛做好了准备。

20世纪初期成为曹州木版年画发展的鼎盛时期，是该地域生活方式及自然外力共同作用的结果。此时，在南北方的诸多年画产地，改良题材与石印技术蔚然成风，但受鲁西南地区特殊地理位置以及民间社会生活剧变的影响，新式图像与技巧并未在当地出现。而这一时期特定的生活方式与文化传统，则将独具特色的地方戏内容转述至年画图像中，显示出民俗文化变迁的必然性。

首先，鲁西南地区与河南开封朱仙镇、山东聊城、河南滑县均有黄河相隔，这一天然屏障导致三地间交通不便，木版年画艺术向鲁西南的扩散也因此受到一定影响。在门神、灶君等木版年画销售的时节，黄河河道

① 中国木版年画的古典时期，主要时间跨度为明末至清末民初，此期间全国各地生产的木版年画多以传统的神祇信仰、戏曲故事、吉祥符号等为主。与民国之后表现时事新闻、讽喻劝诫等内容为主的改良年画时期产生了时间段上的区分。

已进入结冰或枯水期，两岸的商贩可以沿结冰的河道到达对岸，从而进行木版年画的销售。但是这条路仅限于冬季才能通行。所以，在目前可见的曹州木版年画中，供年节时期使用的年画题材与邻近地区相近甚至完全相同，这很有可能就是地区间交流与融合的结果。而多在春夏之际售卖的书本子、扇面画以及全年不定期使用的丧葬纸扎罩方画，则因黄河季节性的汛期、涨水期等因素导致地理交通路径减少，从而使黄河两岸的此类木版年画出现了一定的风格差异。如黄河北岸的范县，其生产的木版年画便与黄河南岸的郓城、鄄城等地的年画作品出现了风格差异。其次，当地长期的农耕文化生活对木版年画制作与流通起到了决定性的作用。农耕文化的单一性与封闭性，导致在社会剧烈变动的清末至民国时期，鲁西南地区较少受到现代文化的影响。此外，这一时期盗贼横行，也使该地区的整体社会状态陷入内守之中。正如周锡瑞在《义和团运动的起源》一书中所言："鲁西南的不安定环境导致各村庄只有自我保护，内部联结反而紧密……该地区的人口流动总是向外的，似乎极少有向内的，外来户在本地不受欢迎。"[1] 这些因素同样使外来文化的对内流动效果大打折扣。最后，还需要注意的是，19 世纪中后期的鲁西南地区爆发了一系列的反帝反教斗争。自1859 年的长枪会组织成立，到 1876 年的朱振国起义，再到 1894 年刘士端大刀会的揭竿而起，最终在 1897 年 11 月 1 日达到高潮。当日夜里，十余名大刀会成员冲入巨野县磨盘张庄的天主教堂，杀死德国神父能方济与韩理迦略，德国进而以此为由出兵，强占胶州湾，强迫清政府订立了不平等条约——《胶澳租界条约》，这是中国近代史上的一个耻辱。[2] 可以说，在1850 年至 1900 年的半个世纪中，鲁西南地区混乱的社会秩序使该地满目疮痍，民众日常生活十分清苦。随着晚清政府的覆灭，鲁西南地区逐渐恢复社会平稳，虽然自然灾害与盗贼匪患依然不绝，但民众生活开始趋于稳定，社会分工逐渐多样。也正因此，具有强烈农耕文化色彩，与民众生活文化息息

① ［美］周锡瑞：《义和团运动的起源》，张俊义、王栋译，江苏人民出版社，1998，第 27 页。

② 王克奇：《山东政治史》，山东人民出版社，2011，第 468-470 页。

相关的木版年画终于获得了合适的生存空间，得以在这片土地上生根发芽且茁壮成长。

此时，鲁西南地区受到邻近地区木版年画生产的影响，出现了几处由外地人经营的印刷馆及画店。1917年，明记三房印刷馆在城内（指菏泽城内）平正街建立，创办人为聊城东昌府的吕兴三。早期木刻印刷用于印制信封、账折和有色纸张、年画、门画，后发展为石印。1919年，同为聊城人的黄宗汉在菏泽天主教堂南侧创立聚星楼印刷社，初建时主要以木刻印制年画、家谱、有色纸等，后来增加了石印、铅印设备。同时期开办的印刷机构还有曹县真理印刷局、单县博雅印刷局，这些机构均印制生产木版年画及其他年画。另外，诸如郓城县城的恒盛和杂货店在民国初年也有纸码销售。但是，与民众生活最贴近、具有最大生产量的依然是散布于鲁西南地区农村的大量家庭式画店作坊。

20世纪30年代初，山东省政府主席韩复榘曾邀请梁漱溟在山东进行"乡村建设运动"，菏泽便是此次乡村建设的重点实验县。[①]1933年，继山东邹平县之后，菏泽成为山东省第二个实验县。此次乡村建设围绕"政、教、副、卫"四方面开展工作，对菏泽的政权管理、教育革新、农业及副业生产、地方武装训练以及移风易俗等进行了重大改革。[②]虽然此次改革随着抗日战争的全面爆发而宣布终止，但"乡村建设运动"在一定程度上还是对鲁西南地区的社会结构及生活生产方式产生了影响，尤其是20世纪30年代，出现大量以英文报纸为衬纸（图1-1）的书本子木版年画。不可否认，这种社会结构及社会生活的改变都对民间文化与木版年画产生了影响。

① 景海峰、黎业明：《梁漱溟评传》，百花洲文艺出版社，2015，第109-111页。

② 山东省政协文史资料委员会，邹平县政协文史资料委员会：《梁漱溟与山东乡村建设》，山东人民出版社，1991，第257页。

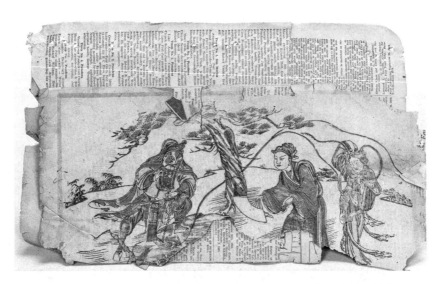

图 1-1　书本子木版年画《梅绛亵》及英文报纸衬纸（菏泽市博物馆藏）
（图片来源：菏泽市博物馆供图）

　　1900 年至 1940 年，鲁西南地区木版年画勃兴的另一个标志则是出现了大批具有明确堂号的农村画店作坊。这一时期的木版年画在现今仍有大量的实物遗存，这些实物都是曹州木版年画繁盛时期的证明。同时，各画店作坊在堂号中使用相同或相似字词，似乎也意味着这些画店间曾互相影响并具有一定的承袭关系。

　　从画店作坊的堂号来看，"永""源""盛""祥""义"等字眼出现频率较高，如"源店""廪丘古郡源店""源盛永""源昌永""源盛画店"等。这些堂号所用字词明确地传递出一个重要信息，即画店作坊之间存在着一定的传承性与模仿性。今菏泽市牡丹区前付庄义成画店传人付来起曾回忆："我爷爷那个时候，从汶上集（今属成武县）来了一个老师，'义成'这个名字也是他给起的，说都时兴这个。"①

　　由此看来，师傅为徒弟的画店起堂号或徒弟模仿师傅堂号的现象在当时应该屡见不鲜，更有甚者则直接使用师傅画店的堂号。例如，民国年间，

　　①　访问者：张宗建；口述者：付来起；访谈地点：山东省菏泽市牡丹区前付庄村；访谈时间：2018 年 8 月 1 日。

郓城县宋楼村宋星城自幼在红船口复兴永画店学艺，学成后回宋楼村开设画店，为了生产销售的便利，便直接在版上刻"红船画店"的堂号。此外，据说民国年间郓城县前劳豆营村也有以仿制复兴永画店为业的民间画坊，可惜笔者进行田野考察时，当地的董姓画坊传人早已迁至东北，关于画坊的历史信息也无处可寻。但这些例证都说明 1900 年后，鲁西南地区的木版年画生产逐渐成熟，民众需求日渐增多，传播渠道逐渐畅通，木版年画的生产成为当时鲁西南地区重要的民间文化事项，体现出当地民众在日常生活中的适应能力与创造能力。

　　清末民初的曹州木版年画既反映了当地的社会历史变迁，又对地域性格的形成起到一定作用，最重要的是，木版年画将当地的戏曲文化、武术文化等，以直观的视觉方式呈现在民众面前，深刻再现了地方社会的日常生活。这一时期木版年画的繁盛发展，为之后的新年画及中华人民共和国成立后木版年画发展的短暂高潮期提供了重要的经验借鉴。同时，曹州木版年画在此时形成的经典图像，成为后世不断翻刻模仿的主要来源。20 世纪 40 年代，众多民间艺人的精巧工艺并未完整地由后人承袭下来，曹州木版年画在之后的发展也渐显疲态，再难恢复昔日的辉煌。

第三节

曹州木版年画的转型：
冀鲁豫边区的新年画改造运动

1939 年，延安鲁迅艺术学院美术系将自刻自印的两种年画分发给当地农民张贴，受到了群众的欢迎，打开了解放区新年画改造的大门。[1]1942年 5 月，毛泽东在延安文艺座谈会上深刻总结了新文艺工作的经验，提出文艺为工农兵服务，为人民大众服务，文艺家要深入生活，与人民群众相结合等观点。[2]抗日根据地及解放区开始大量借鉴民间年画手法，对年画内容进行改造，利用年画反映革命斗争与现实生活，实现了宣传救国、鼓舞士气的作用。为使新年画创作更加贴近群众，众多木刻画家开始向民间年画艺人学习，采用"旧瓶装新酒"的方式，接纳其中为群众所熟知的部分，改造封建迷信的部分，完成"旧传统"与"新内容"的融合，使新年画得以在民众间扩散与流传。1944 年春，《在延安文艺座谈会上的讲话》精神传达到冀鲁豫边区。边区反思了以往木刻艺术创作的优缺点，大量吸纳民间年画的优势，并团结民间艺人，为之后冀鲁豫解放区新年画的生产与再造奠定了重要基础。

1946 年，在《冀鲁豫日报》、冀鲁豫书店及冀鲁豫文工团的建设基础上，冀鲁豫边区文联正式成立，王亚平任主任。[3]文联成立后，开展了包括

① 阮怡帆：《近现代工艺美术研究》，东南大学出版社，2018，第 177 页。

② 毛泽东：《在延安文艺座谈会上的讲话》，人民文学出版社，1967，第 1–21 页。

③ 梁小岑：《中原解放区革命文艺史料选编》，河南省革命文化史料征编室，1998，第404 页。

年画在内的各类民间文艺的改造工作，先后成立大众文艺用品供应社、冀鲁豫文联民间艺术部、冀鲁豫文联民间艺术联合会等机构。这些机构中还包括民间艺术研究室、年画改进研究会、画塑技术研究会等组织，解放区年画改造运动如火如荼地开展起来。针对民间艺术的改造工作，中共冀鲁豫区党委宣传部在 1947 年印发的《关于改造民间艺人、旧艺人和民间艺术、旧剧的一封信》中进行了具体说明，文中明确提到民间艺术及年画的改造"应该站在无产阶级、人民大众的立场上，采取矛盾的、全面的观点，走群众路线的方法。就是说要看到矛盾的两面和两种因素，保留、使用与发扬它们好的方面、积极因素，去除、不用、克服它们坏的方面、消极因素"。① 从中可以看到，解放区所指的民间艺术改造，并非用新艺术完全替代旧艺术，而是在扬弃的基础上，积极融汇新旧文化的优势。

此后，冀鲁豫解放区文联及各专署在各地开办"民间艺人训练班"，对当地年画艺人进行集中培训。改造初期，一般是在民间年画的形式与图像的基础上进行简单加工，如"把灶王爷的版面上加上'一家民主'，使群众认为这是'八路军的灶王爷'"②（彩插 3），或把灶神两侧的"上天言好事，下界保吉祥"改为"天天做好事，人人都祥旺"。但这些作品的改造都以民间常见的年画图像为主，尚未进行画面人物或场景的再造，还不是完整意义上的新年画。1947 年，李春兰在其撰写的《群众观念、群众路线在文艺工作中贯彻的一点体验》一文中提道："去年改造与利用码子形式，在上面添加了一些标语，客观实际上帮助宣传了迷信，是错误的。"③ 产生这种改造"错误"的原因是多方面的，除地方民众容易接受此种改造方式外，解放区美术工作者中的一部分人认为改造年画是一项长期工作，过于大量的改动会导致老百姓无法接受，只能一点一点改进。同时，除冀鲁豫解放区外，

① 中共冀鲁豫区党委宣传部：《关于改造民间艺人、旧艺人和民间艺术、旧剧的一封信》，转引自中国戏曲志编辑委员会《中国戏曲志·河南卷》，中国 ISBN 中心出版社，2000，第 716 页。

② 王亚平：《从旧艺术到新艺术》，上海书杂报志联合发行所，1949，第 74 页。

③ 李春兰：《群众观念、群众路线在文艺工作中贯彻的一点体验》，转引自梁小岑《河南省文化志资料选编·第 11 辑》，河南省文化厅文化志编辑室，内部资料，1988，第 154 页。

开封、无锡、上海、武汉、北京等地的新年画改造也有相似的问题，如无锡地区印制的《福禄寿》，除了在不引人注目的地方拼凑上一面写着"拥护毛主席"的绿色小旗，几乎完全是一张旧年画，这说明当时诸多地方年画改造经验不足，也存在对新旧艺术形式择选的问题。

1947年2月14日，以黄河北岸范县、阳谷、寿张、张秋、朝城等13个县的画塑艺人、年画店店主及码子店印刷工为代表的50余人，在冀鲁豫边区文联民间艺术部的组织下，于阳谷县高村召开会议，研究民间艺人的改造方针，确立以朝城码子店店主冯锦监为主任，蒋顺祥、闫均震为副主任的年画改进研究会，并成立画工班。① 此次会议对当地民间画工的思想影响极大，艺人们通过分组座谈、参观中西名画展览及积极分子启发等活动，编唱了诸多新行话，如"老一套零碎有限，新知识丰富无穷""手艺进步，人人欢迎。保守不变，挨饿受冻""打算吃饱穿暖，赶快进步转变""组织起来力量大，翻身斗争好办法"等。1949年2月15日，《民间艺术研究会全体代表告同行书》对外发布，文中提到要做的三件大事：第一，走出封建迷信的牢笼，创造于民有利的民间艺术；第二，传统手艺需要改造进步，要歌颂人民英雄与功臣，惩恶扬善；第三，唤起更多民间艺人参与新年画创作，用手艺为人民立功。② 在高村会议后，一些民间艺人开始反思旧年画"码子"生产的弊处与新年画创作在当时的重要性，并将个人的"码子店"更名为"进步画店"，如聊城城关区东关蔡景泉进步画店、东阿迟庄迟惠远进步画店、范县北街牛建寅进步画店等。至此，冀鲁豫解放区黄河北岸的码子店、年画店艺人联合起来，开始进行新题材、新内容的年画创作，并涌现出牛建寅、相永亮、吕文元、王东山、迟连仲等一批优秀民间艺人。

可以看到，这一时期对民间艺人思想及技艺的革新是冀鲁豫解放区新年画改造的主要方向。以贫下中农为主体的刻工、画工在这一过程中逐渐

① 梁小岑：《河南省文化志资料选编·第11辑》，河南省文化厅文化志编辑室，1988，第76页。

② 梁小岑：《河南省文化志资料选编·第11辑》，河南省文化厅文化志编辑室，1988，第76页。

发现，人民抗战的胜利及土地改革的深入，可以让他们真正改变生活与命运。他们也开始认识到："咱画了一辈子神像，还是挨饿受冻，以后要学画人，不画那些鬼神了！"①不过，由于缺乏其他形式的绘画基础，此时以民间画工、刻工为主体的改造多为思想层面，年画作品的改造也多为"旧瓶装新酒"，内容上依然多为地方民众文化经验认知范围内的事物，尚未进入"新年画"的概念范畴。王朝闻先生也提出这一时期冀鲁豫解放区年画创作的缺点，即套用旧形式或没有摆脱传统审美观点，因而妨碍新风格的成长。②但从历史角度考量，对民间艺人的思想改造已初具成效，为之后开展更广泛的新年画改造运动奠定了基础。

1947年7月7日，中共冀鲁豫区党委宣传部发布《关于改造民间艺人、旧艺人和民间艺术、旧剧的一封信》，文中明确指出："结合复查运动，大力开展民艺运动。下半年还要特别注意搞年画。"③当年《冀鲁豫文联干部大会讨论问题的总结》中也提道："后半年的中心是年画。"④此时，年画改造运动已在冀鲁豫边区广泛展开。为解决"旧瓶装新酒"现象，区文联提出了提高旧年画税率、加强新年画宣传及为改版码子减税等倡议，同时，增加年画改造中文艺工作者的数量，提高人员素质和生产质量。正因此，冀鲁豫边区出现了许多专职年画工作者及团体。

冀鲁豫边区二专区文工团与冀鲁豫边区第一抗日中学（简称"一中"）是当时新年画创作的主阵地。二专区文工团下属有戏剧组、宣传队、曲艺队、艺术部及总务科等部门。艺术部专管年画与宣传画创作，由教员赵翠廷、干事石怀让负责，并从堂邑、郓城等地请来木刻、绘画等十多名艺人，改造旧年画和刻印宣传画。这一时期，解放区年画改造运动已探索出一定

① 王亚平：《从旧艺术到新艺术》，上海书杂报志联合发行所，1949，第74页。
② 简平：《王朝闻全集·第2卷·新艺术论集》，青岛出版社，2019，第66页。
③ 中共冀鲁豫区党委宣传部：《关于改造民间艺人、旧艺人和民间艺术、旧剧的一封信》，转引自中国戏曲志编辑委员会《中国戏曲志·河南卷》，中国ISBN中心出版社，2000，第718页。
④ 李春兰：《冀鲁豫文联干部大会讨论问题的总结》，转引自朱德发、蒋心焕、李宗刚编《第三次国内革命战争时期解放区文艺运动资料汇编》（上），辽宁人民出版社，2018，第91页。

的规律，木版套印了大量红军两万五千里长征内容的彩色宣传画，以及以党在新民主主义革命时期总路线为内容的扇面和新年画等多种形式反映革命、土改题材的宣传画。新年画运动成绩斐然，其代表性作品有边区一中艺术部画工班创作的《斗地主》（图 1-2）和《互助组》（图 1-3），边区二专区文工团创作的《大家学习来比赛》《丰衣足食迎新年》《解放军保护老百姓》等。其中，边区一中艺术部创作的《斗地主》与《互助组》借鉴了鄄城、范县、郓城一带的书本子年画制作传统与使用形制，突破了木版年画年节使用的限制，从而使作品得以完整保留至今。由于年画改造成绩突

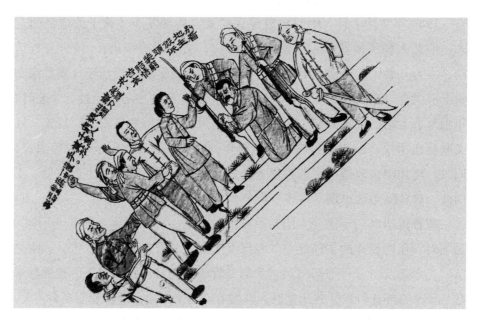

图 1-2　冀鲁豫边区第一抗日中学艺术部画工班创作的《斗地主》（李永良藏）
（图片来源：张宗建摄于山东省菏泽市区李永良家中　2020 年 1 月 8 日）

出，边区一中艺术部还受到冀鲁豫区党委宣传部的表彰，被树立为贯彻群众观点、群众路线的典型。而边区二专区文工团创作的《大家学习来比赛》年画则仿照 1944 年陕甘宁边区女画家张晓非的新年画作品《识一千字》，仅对图像中的文字进行改动，是当时文艺工作者在创作中对新年画成功案例的模仿。另外，《丰衣足食迎新年》《解放军保护老百姓》两幅作品中的

人物均仿照民间年画中的门神形象，尤其是《丰衣足食迎新年》，借鉴鲁西地区《五子登科》传统门神形象与画样形式，将其中门神与五位童子的形象改为手持五谷的老人与新时代儿童，民间年画中的莲花、灯笼、如意等祥瑞之物则改为水稻、麦子、萝卜等丰收之物，在描绘新时期民众生活的同时兼具了民间年画的艺术特色。

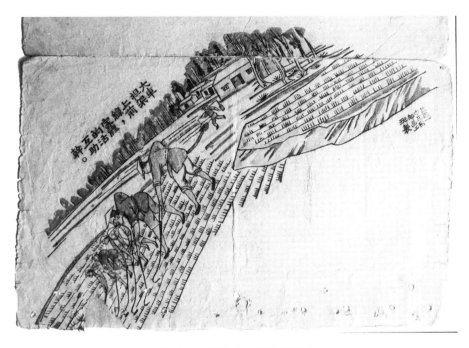

图 1-3　互助组（李永良藏）

（图片来源：张宗建摄于山东省菏泽市区李永良家中　2020 年 1 月 8 日）

　　为深化解放区年画改造工作，区文联还派专人到冀中十一分区辛集市冀中年画研究会考察参观，学习年画改造的先进经验。[1]1947 年 9 月 10 日，《冀鲁豫日报》刊登《文联成立一周年，边区文艺工作大发展，改造旧艺人成绩最显著》一文，文中对一年来边区年画改造情况进行了总结，肯定了旧艺人改造工作，指出当地旧码子店大都改名为进步画店，体现出年画改

　　① 　山东省文化厅史志办公室，聊城地区文化局史志办公室：《山东省文化艺术志资料汇编·第 25 辑·聊城地区〈文化志〉资料专辑》，内部资料，1992，第 41 页。

造的成效。①1947 年 11 月 11 日，由边区文联创办的《冀鲁豫画报》发行"年画专号"，②专号不仅刊登了新年画作品，还通过文字形式将新年画与民间年画的形象、内容进行对比，明确指出了旧年画改造与新年画创作的现实意义。③这些资料说明冀鲁豫解放区的年画改造工作取得了显著成果，在特殊时期的民众宣传与教育工作中起到了重要作用。

1947 年底，随着黄河南岸地区的解放，新年画改造运动的热潮开始南移，郓城、鄄北、菏泽先后成立多个画工班与民艺训练班。1947 年 12 月 6 日，在郓城八区某村举行四县民艺训练班，分戏剧班、说唱班、美术班、音乐班，共 150 余人参加。④1948 年菏泽解放后，新年画创作阵地开始以菏泽为中心展开，这一地区的旧年画改造运动因此取得了一定的成绩，培养出大批新年画创作骨干。之后，解放区又成立了专门的年画工作委员会与新大众版画工厂，为新年画的创作与印制提供保障。1948 年 12 月，解放区年画工作委员会集结文艺工作者与民间画工，共创作新年画 56 种，其中的 40 种经过印刷投放市场，年画改造工作进一步深入。⑤1949 年，王亚平在《冀鲁豫群众文艺创作》一文中记述了这 40 种新年画中的 16 幅代表作，分别为《刘伯承将军南下图》《胖娃娃》《生产图》《贺功图》《补偿中农》《发展工商业》《吉庆有余》《长征故事》《四季生产》《生产发家》《参军光荣》《发土地证》《民主选举》《学文化》《优军》《制造新农具》。⑥

此时，随着解放区土地改革的不断深化，老百姓开始拥有土地、房屋及农具，这些生活及生产方式的改变，促进了民间艺人的思想改造，并为

① 山东省文化厅史志办公室、菏泽地区文化局史志办公室：《山东省文化艺术志资料汇编·第 11 辑·菏泽地区〈文化志〉资料专辑》，内部资料，1987，第 14–15 页。

② 梁小岑：《河南省文化志资料选编·第 14 辑》，河南省文化厅文化志编辑室，1988，第 39 页。

③ 王树村：《中国年画史》，北京工艺美术出版社，2002，第 248 页。

④ 曲伸、王义印：《冀鲁豫边区文艺资料选编（五）》，河南省革命文化史料征编室，1990，第 307 页。

⑤ 陈履生：《革命的时代：延安以来的主题创作研究》，人民美术出版社，2009，第 14 页。

⑥ 王亚平：《从旧艺术到新艺术》，上海书杂报志联合发行所，1949，第 104 页。

诸多文艺工作者提供了新年画创作的素材。冀鲁豫文联民间艺术联合会、冀鲁豫新华书店美术组等团队创作的月历牌《发了土地证全家多高兴》、门画《生产发家　劳动致富》《四季生产好　五谷收成多》（图 1-4）等作品，在风格上已形成鲜明的时代特征，除基本形制及使用功能借鉴旧年画样貌外，内容与制作工艺颇为成熟，成为解放区新年画创作的代表。

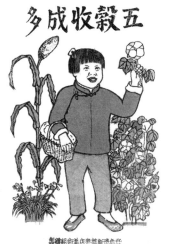

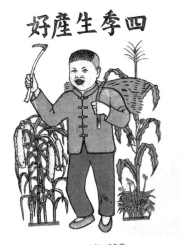

图 1-4　四季生产好　五谷收成多（张发军藏）
（图片来源：张宗建摄于菏泽市郓城县张发军家中　2021 年 7 月 19 日）

　　1947 年下半年以来，解放区在年画改造工作中，将创作主体的重点由民间画工、民间艺人转向专职美术家或文艺工作者。正如 1948 年 9 月举办的冀鲁豫文艺座谈会中提到的，必须集中分散的、个体的绘画力量来完成创作任务。正是因为这些具有创新能力与水平的文艺工作者卓有成效的工作，诸多新年画图样才能不断涌现，为解放区后期新年画改造奠定了基础。

　　1947 年年底，冀鲁豫解放区年画改造运动已开展两年，但由于民间年画作坊的广泛存在，区政府认为改造不够全面，亟须进行更深入的调查。1948 年 11 月 28 日，中共冀鲁豫区党委宣传部发布《关于文艺工作的指示》，指出"今后对民间艺术调查、研究、改造工作，应视为宣传部门在领导发展文艺工作中重要任务之一"。文后附调查办法与内容，提道："你处

有多少码子店？画店？各有多少画工、刻工、印工？产品及销路如何？是否经过改造？（如有产品各附样品三张）"①

　　不可否认的是，在新年画改造运动后，表现神祇信仰及戏曲小说等内容的年画依然在民间广泛存在，与新年画各自占据"半壁江山"。据 1948 年冀鲁豫文联民间艺术联合会和冀鲁豫二专署文工团的统计，在群众自愿购买的情况下，新年画共销售了十令纸左右的成品。② 如按照一令纸 500 张的数量计算，十令纸为 5000 张，以该地区年画艺人所用纸张大小为参照，一张纸可裁 6~8 张备用纸，那么 5000 张纸可印 30000~40000 张年画作品。这个数量虽然十分可观的，但相对地区总人口及户数而言依然有一定差距。根据 1949 年菏泽人口统计来看，总人口数 476.8 万人，总户数为 115.5 万户。③ 这就意味着，如果一户使用一幅新年画，其使用比例也仅有 3%~4%，多数民众年节时期的年画选择依然是旧年画，民间年画的发展并未因新年画改造运动而中断。

　　这一现象在 1949 年 5 月 15 日冀鲁豫行政公署发布的《关于旧戏班、旧艺人的改造及农村剧运方向的指示》中也明确提及。文件提道："查我区旧戏班及旧说唱刻画等艺人，为数极多，其所表演的内容，多带有浓厚的封建迷信淫荡的毒素。"④ 并指出改造的重点——刻画裱印艺人，"他们的美术内容，同样是为封建统治阶级服务的，最流行的除庙画、神轴以外，即为'神码'和'扇面'，神码每年销售量最大，给予人民的坏影响也最深，对于神码子，我们应当采取取缔的方针"。⑤ 在冀鲁豫解放区年画改造运动进行了三年之后出台的这一文件，首先体现出前期年画改造工作还有待深

　　① 中共冀鲁豫区党委宣传部：《关于文艺工作的指示》，转引自梁小岑：《河南省文化志资料选编·第 11 辑》，河南省文化厅文化志编辑室，内部资料，1988，第 13 页。

　　② 王亚平：《从旧艺术到新艺术》，上海书杂报志联合发行所，1949，第 104 页。

　　③ 山东省菏泽地区地方史志编纂委员会：《菏泽地区志》，齐鲁书社，1998，第 115 页。

　　④ 冀鲁豫行政公署：《关于旧戏班、旧艺人的改造及农村剧运方向的指示》，转引自中国曲艺志全国编辑委员会《中国曲艺志·河南卷》，中国 ISBN 中心出版社，1995，第 679 页。

　　⑤ 冀鲁豫行政公署：《关于旧戏班、旧艺人的改造及农村剧运方向的指示》，转引自中国曲艺志全国编辑委员会《中国曲艺志·河南卷》，中国 ISBN 中心出版社，1995，第 680 页。

入解决的问题。其次，民众对传统年画的认知及使用已产生文化惯性，在民间仍然有广泛市场。最后，该地区以聊城、菏泽、豫北为主的年画作坊分布广泛且分散，要使新年画改造深入每一个作坊仍有较大难度。1949年7月，江丰在中华全国文学艺术工作者代表大会上所做的《解放区的美术工作》发言中也提道："我们的工作成绩比起广大群众的需求还小得很，比起流行在群众中的旧年画、连环画……这一类传播封建迷信或宣传殖民地思想的美术品的数量也差得远。"[①] 从这里可以看出，地方民众面对新、旧年画的文化选择时，更倾向于旧年画，这也是当时所有解放区均普遍存在的现象。

另外，参考与年画改造同步开展的冀鲁豫解放区戏剧改造工作的过程，也可以看出地域文化与民俗文化在地方民众生活中的重要性。1949年7月，冀鲁豫边区文联在总结上半年工作经验时提出旧戏改造中出现的诸多问题，如区文联下辖的民友剧社在职业化之后，由于新剧缺乏受众，营业惨淡，便重新编排旧戏《狸猫换太子》《绿牡丹》等，获得群众欢迎且持续演出20余天。又如，当时在各个村庄出现的业余农村剧社也出现了普遍学习演唱旧戏的倾向，村干部、剧社负责人也因自我喜好，对剧社学旧戏无原则地支持。可见"旧文化"在民众生活及文化中的深刻性，很难通过短时间的文化改造加以改变。而作为改造主导者的解放区文艺工作者，在这一进程中也感到相当困惑。这种困惑首先体现在，他们在新年画创作的过程中，对主题的选择和处理常出现趋同化、单一化倾向。例如，"画生产就是扛锄下地，妇女生产则是纺花织布……画胜利便是大（尺幅）的解放军、红旗、人民拥护；画打倒反动派便是大刺刀或大坦克向着一群小反动派"，[②] 三番两次的审查修改令创作者感到厌烦，公式主义、形式主义之风也在千篇一

① 江丰：《解放区的美术工作》，转引自林志浩、李葆琰编《中国新文艺大系：1937—1949评论集》，中国文联出版社，1998，第1026页。

② 冀鲁豫区文协：《冀鲁豫区文协半年来工作总结》，转引自中共冀鲁豫边区党史工作组办公室编《中共冀鲁豫边区党史资料选编·第3辑·文献部分·下（1948.6—1949.9）》，山东大学出版社，1989，第582页。

律的主题选择中凸显。而缺乏对当地人民群众生活状态的深入观察与体验，也使文艺工作者们不能从生活中获得优秀、有意义的主题形象，这些问题直到1949年中期依然被提出。其次，在对民间艺人的改造过程中，虽然涌现出诸多优秀画工，但这一地区广泛分布的年画作坊和创作者对新年画改造依然持有一定的怀疑或观望态度。1949年《冀鲁豫区文协半年来工作总结》中便提及改造艺人的问题。文中总结了民间艺人生活散漫、原则性差、疑心大、喜欢钻空子、嘴一套心一套等缺点，并提出"对他们不能强迫命令，也不能过于迁就，遇问题要多提到原则上，多给他们解释，说服他们，将错误提出来，耐心的反复教育，逐步提高，一下子要求过高是不行的"。① 最后，从前文中对民众购买力的预估可见，对于解放区民间艺人的改造虽取得了一定成效，涌现出诸多优秀成果，但在这一过程中也使解放区文艺工作者感受到由地方文化惯性导致的改造挫败感。

这种挫败感随着1949年王亚平、劳郭、邓野等人的南下及调离，似乎更为加剧，冀鲁豫解放区新年画创作与改造的主要力量大为削弱，也在黄河下游的南北两岸逐渐式微。随着解放战争主战场的南移，1949年至1950年，诸多新年画画版被转移至以张秋镇鲁兴聚、源茂永画店为代表的民间作坊中继续印刷，但成效及民众接受的效果已大为减弱。② 当然，作为具有政治宣传功能的文化产品，新年画的出现，在内容与表现手法上为解放区民众提供了新的视角，并未在视觉观看和欣赏角度上产生明显的排斥与对抗。只不过当新年画与民众更为熟悉且已具有文化思维定式的旧年画展开"抗衡"时，民间文化的力量与影响在当时显然更为强大。

① 冀鲁豫区文协：《冀鲁豫区文协半年来工作总结》，转引自中共冀鲁豫边区党史工作组办公室编《中共冀鲁豫边区党史资料选编·第3辑·文献部分·下（1948.6—1949.9）》，山东大学出版社，1989，第587页。

② 史忠民：《传统美术》，山东友谊出版社，2008，第34页。

第四节

曹州木版年画的衰落：
20 世纪中期以来的发展式微

　　1949 年 11 月 27 日，文化部发布《关于开展新年画工作的指示》，将宣传中华人民共和国成立、宣传工农业生产与发展、宣传《共同纲领》、宣传劳动人民形象等内容作为新年画创作的主线。[①] 这一时期的新年画运动可以说是 20 世纪 40 年代解放区年画改造运动的延续。但不同的是，此时的新年画运动由专业画家作为创作主力，制作方式也出现了石印、胶印等现代印刷方法。此时，无论是油画、国画，还是版画、漫画，各个画种都开始以自己独特的表现形式对中华人民共和国成立与劳动人民的新面貌进行描绘。不过，就广大的农村地区而言，传统的木版年画艺人并没有集中且主动地参与到中华人民共和国成立后的新年画运动中。尤其是作为解放区年画改造重地的鲁西南地区，20 世纪中期以来，除极少量作品具有新年画创作的特征外，传统木版年画从生产数量及民众使用情况来看，又恢复到了清末民初时期的制作规模。

　　20 世纪 50 年代，众多木版年画画店重新使用早期的神祇、戏曲、吉祥符号等图像，木版年画、神像画、书本子、扇面画、罩方画等大量回归民众生活。不过，从实物遗存来看，此时木版年画的图像表现依然以早期代表性画面为主，即便是内容易改动的戏曲题材，也多以翻刻、翻印为主。所以，这一时期呈现出一个重要的制作特征，即制作数量大，但内容创新

①　孔令伟、吕澎：《中国现当代美术史文献》，中国青年出版社，2013，第 358 页。

较少。关于此时销售市场火热的状态，成武县大翟楼村 84 岁的老人翟芳典曾回忆：

> 1950 年，要饭的也要贴张老灶爷才能过年。因为年画稀缺，买画的人多，集上的人疯抢。后来，卖家就在屋脊上放个竹竿，谁先把钱系在竹竿上，就卖给谁一张灶王爷。当时利润很大，相当于现在一毛钱的本钱就能挣一块钱。我们不是常年干这个活，最早的一次是从六月份开始印，一进腊月就开始卖，到腊月二十八九才能放假回家过年。①

可以据此推论，中华人民共和国成立后相对平稳的社会状态与安定的人民生活，为鲁西南地区民众的精神生活与年节习俗的恢复乃至繁盛创造了良好的条件，也使木版年画的制作与使用回归到传统的民间审美中。这在一定程度上体现出民众对地域文化和民间文化接受的行为与思维惯性。木版年画中的传统图式，如门神、灶神等，重新焕发活力，它们在春节时期的实用功能再次回归鲁西南民间文化语境。而前文所述新年画改造中出现的新图式，却没有在短时间内产生具有地域普适性的文化认同，民众对此类年画图像内容与文化功能的接受程度开始降低，其影响力逐渐消退，乃至消失。因此，20 世纪 50 年代，传统木版年画图式的复兴便不再是偶然了。

曹州木版年画经历了 20 世纪 50 年代的短暂复兴后，在之后当地开展的反对封建迷信活动中，因年画中出现大量神灵形象而被视为改造对象，诸多画版被没收并销毁，曹州木版年画几近绝迹。1964 年 11 月 18 日，郓城县人民委员会发布《关于进一步加强对天马、灶码等迷信印刷品及木版年画管理的通知》，该通知指出，自 1963 年以来，在全县开展"迷信印刷品"的治理工作取得了成绩，但"迷信印刷品"尚未完全杜绝，因此要

① 访问者：张宗建；口述者：翟芳典；访谈地点：山东省菏泽市成武县大翟楼村；访谈时间：2018 年 4 月 14 日。

"坚决取缔和禁止迷信印刷品的印制和在市场上的流通"。① 通知所指的印刷品包括天马、灶码、门神、财神、手绘家堂、判子及各种神像，并对画版进行清查和没收。另外，为了防止民间画店作坊私自印刷，该通知还提出："各商业部门对印制上述迷信品或一般木版年画所需用之纸张、颜料，一律不准安排供应。更不准自行印制或出售。"② 据一些民间艺人回忆，当时没收和清查的画版被当作柴火，或做成菜板、板凳之类的用具。但是有一些图像的印样和画版被民间艺人藏在猪窝、鸡圈和地窖，这些印样和画版后来成为复印复刻的重要参考。

20 世纪六七十年代，民间艺人为延续木版年画的发展，在偷藏私印的基础上，也做出了相当的努力。这些努力尤其表现在书本子木版年画的创新上。一是传统的戏曲故事题材改为表现时代的新题材，如红船口复兴永画店便将《韩湘子出家》一图的人物剜刻，改为《红太阳东升普照大地》（图1-5），使画版得到了保护。二是创作了一些与时代相关的木版年画作品，如标语类的《敬祝毛主席万寿无疆》《革命委员会好》《抓革命促生产　促工作促战备》等。③ 另外，值得注意的是，在这个历史悠久的戏曲之乡，民众对戏曲图像年画的需求并未消失，于是出现了样板戏题材木版年画。1967年 5 月，北京六大剧场反复上演了几部"革命样板戏"，并确立了八个样板戏的名单，即京剧《红灯记》《沙家浜》《智取威虎山》《海港》《奇袭白虎团》；芭蕾舞剧《白毛女》《红色娘子军》；交响音乐《沙家浜》。④ 之后，经过进一步普及和发展，样板戏数量达到 20 多个。正是在这样的背景下，鲁西南北部地区（应为鄄城与郓城交界一带）的民间艺人绘制了许多以样板

① 郓城县人民委员会：《关于进一步加强对天马、灶码等迷信印刷品及木版年画管理的通知》，郓城县人民委员会，1964。

② 郓城县人民委员会：《关于进一步加强对天马、灶码等迷信印刷品及木版年画管理的通知》，郓城县人民委员会，1964。

③ 自 20 世纪 40 年代边区年画改造运动以来，就有在年画画面中添加标语的改造方式。20 世纪 50 年代末，曹州书本子画中还将首页有代表性的《富贵平安》花屏两侧刻上"人民公社好，红旗万万岁"的时代口号。

④ 朱汉国：《当代中国社会史·第 6 卷》，四川人民出版社，2019，第 2499 页。

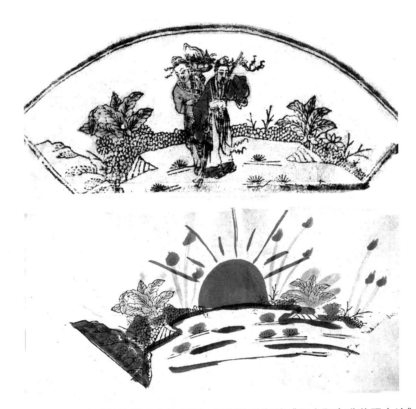

图 1-5 上图为《韩湘子出家》原版，下图为改版的《红太阳东升普照大地》

（图片来源：张宗建藏并作图）

戏为主题的木版年画作品。这些作品包括《红灯记》（图 1-6）、《沙家浜》《智取威虎山》《奇袭白虎团》《红嫂》《白毛女》等。这类题材在 20 世纪六七十年代极为盛行，画面采用了半印半绘的制作方式，人物形象相对粗犷，表现形式夸张，这与早期曹州木版年画中的人物形象产生了鲜明的对比，尤其在人物眼睛的处理上，更具有明显的灶君、天地神码等的特征，说明这些样板戏题材的年画都是由常年印制神像木版年画的艺人所创作。这些年画作品都是民间艺人以其独有的视角记录 20 世纪中期乡村生活的实证，也是民间文化在自身发展过程中遇到外部阻力时进行自我修复的典型案例。

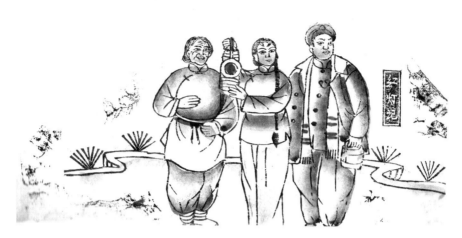

图 1-6　红灯记（张宗建藏）

　　20 世纪 70 年代中期以后，曹州木版年画依靠民间艺人之前私藏的画版与画稿，以菏泽为中心的鲁西南地区的大部分村落的木版年画的制作与使用得到了复苏。但传统的门神、灶君、天地神码等神祇类题材锐减，尤其是门神画受之后的 80 年代新时期胶印年画的影响，仅存的一些题材也很快消失，灶君则由早期的几十种类别[①]减少到 5 种左右。不过，即便是题材与种类急剧减少，民众的需求与使用热情却依然高涨。20 世纪 80 年代，以朱铭、吴顺平、李凤书等人为负责人的山东省七五哲学、社会科学重点科研项目《把技艺变成财富——山东民间工艺美术资源及其开发》[②]课题组在全省 13 个地市进行了民间工艺考察。在课题组的调查统计中，明确标注山东省尚有木版年画工艺存在的地市包括潍坊、滨州、临沂及菏泽，[③]之后由朱铭主笔撰写了《菏泽地区的木版年画》一文，对木版年画的发展状况进行了阐述。可见，此时的曹州木版

　　① 据巨野县马庄村民间艺人孔令存口述，其祖父对其讲述家族史时曾说灶君题材在中华人民共和国成立初最多时近 60 种，每一种都有不同的含义，适用于不同的家庭。虽然 60 种这一数量是否为孔令存夸张的叙述，笔者不得而知，但也可以想见曾经灶君画的题材是十分多样的。

　　② 朱铭：《如是我思：朱铭自选集上卷论文》，山东科学技术出版社，2010，第 415 页。

　　③ 朱铭：《如是我思：朱铭自选集上卷论文》，山东科学技术出版社，2010，第 416 页。

年画依然具有广阔的活态生存空间，从而成为山东省重要的木版年画生产地（图1-7、图1-8）。

图1-7　郓城县新生代年画艺人张宪国
（图片来源：张宗建摄于山东省郓城县马寨村　2020年8月28日）

图1-8　郓城县新生代年画艺人张发军
（图片来源：张宗建摄于山东省郓城县随官屯镇中学　2022年10月8日）

另外，曾经具有地域标志性文化色彩的戏曲题材也逐渐复兴，除书本子木版年画中代表性画面的翻刻，罩方画戏曲题材也因为丧葬习俗的回归开始呈现蓬勃发展之势。此时套色罩方画以郓城县戴垓村戴氏作坊为主，其他地区则多为半印半绘。戴氏作坊的套色罩方画销售范围极广，由于其制作快、质量好，成为鲁西南地区纸扎行业的重要供应作坊。此时，该作坊在继承传统戏曲画面的同时，还创作了诸多戏曲题材作品，并先后聘请成武县大田集艺人程建召、巨野县苍集艺人张西江、定陶县（现为定陶区）胡屯艺人胡兆芹、孟海三合寨艺人李学山以及郓城县葛垓村葛氏家族艺人为其创作新图案。这一现象充分说明鲁西南地区民间艺术创作活动的交流性与互融性。同时，值得注意的是，缺乏图像创新能力成为此时诸多作坊发展的瓶颈，这为其后的衰落埋下了伏笔。

进入 20 世纪 90 年代后，随着胶印年画的大量出现以及人们生活方式的不断改变，曹州木版年画的生产与需求开始急转直下，尤其是最具代表性的书本子木版年画需求量急剧下降。此时仅灶君、天地神码、神像画及部分罩方画等，在广大农村还有一定的市场。不过，总体来看，木版年画的生产与使用的大势已经远去。20 世纪 90 年代末大量书本子木版年画在全国古董市场的出现，也说明着曹州木版年画基本以"古物"的形态进入发展的尾声。21 世纪初，大部分曹州木版年画画店、作坊的生产规模急剧缩减，有的甚至倒闭，大量珍贵画版流入古董市场，甚至被贩卖至其他地区，有些画版还在他地木版年画申遗中发挥了重要作用，但长期以来曹州木版年画的研究却相当滞后。时至今日，尚有一些年画作坊在年节期间印制灶君、天地神码，但其销售对象也多为具有传统木版年画记忆的老年群体。而胶印灶君、天地神码的出现，也为这最后一丝生机半掩上了大门。笔者在 2018 年春节考察时，还能发现郓城县大人村、巨野县马庄等地具有活态的作坊存在，而一年后的春节，这些作坊多已转型，以售卖胶印年画为主，手工印制的年画急剧减少。曹州木版年画式微的趋势与其他产区大致相似，在缺乏学界研究与政府保护的前提下，它的消失恐怕会更为迅速。

第二章
曹州木版年画的地理分布状况

　　曹州木版年画生产地分布于菏泽市所辖的各个县（区）及旧属曹州府的邻近区域。从目前行政区划看，主要有菏泽市郓城县、鄄城县、巨野县、牡丹区、定陶区、成武县、东明县、曹县、单县和济宁市嘉祥县等地。在这些县（区）中，郓城、鄄城是曹州木版年画套印技术生产的核心区，定陶区、牡丹区、曹县等地则以半印半绘为主。各县（区）木版年画生产都有相对地域化的风格差异，但总体上又呈现出鲁西南地区的共性生活特质，从而共同构筑了曹州木版年画的基本面貌。

　　本章笔者将依据田野考察、文献搜集、图像整理及口述采访等资料的汇集，对曹州木版年画具体所分布的每一县区进行专题研究，以对不同县区的年画发展历程、风格面貌及画店遗存进行详致书写。

第一节

北部地区：散布全域的郓城县木版年画

　　郓城县地处山东省菏泽市东北部，东北与济宁市梁山县交界，南邻巨野县、菏泽市牡丹区，西靠鄄城县，黄河于县域北部经过，形成与河南省范县天然的分界线。在历史上，郓城县有众多画店和作坊，木版年画也曾被广泛制作和销售，可以说，郓城县是目前考察曹州木版年画堂号与店铺最多的一处县域。不过在以往的文献记载与学术研究中，对此地的探究相对较少，难以呈现全貌。笔者自 2017 年 10 月第一次对曹州木版年画进行田野调查时，便带着"源盛永画店身在何处"的疑问。因为有文献称其位于郓城县的杨寺村，所以关于郓城木版年画的考察就此展开。本节根据笔者近几年来所收集的文献、图像、口述等资料，简单论述郓城木版年画的发展过程。

　　关于郓城木版年画的起源问题，著名学者朱铭先生在《曹州年画》一文中曾言："据闻郓城的木版年画始于 1368 年（明洪武元年），从山西往山东一带移民时，一些年画艺人也随之来到郓城。当时大都是不完整的印刷技术，主要是灶神、天官财神和门神等年画。1822 年（清道光二年）左右，天津杨柳青的年画传入此地，当时影响很大……清末郓城钠塘塔附近就有一家画坊。郓城附近的画廊、铺子都出售其画。后经兵乱和黄河横溢，画坊也就荡然无存，艺人们都分散到乡下了。新中国成立前，在商樊庄、红船、水堡、杨寺等地还活跃着几个画坊，很受群众欢迎。"①

　　① 山东省工艺美术研究所、山东工艺美术史料汇编编委会：《山东工艺美术史料汇编（上）·民间工艺》，内部资料，1986，第 91 页。

虽然在现有的实物资料中，很难见到所谓明代山西移民年画艺人制作的年画作品，但通过大量晚清和民国时期成熟且具地方特色的实物遗存，还是可以看到郓城木版年画的兴盛期为清末民初。另据《郓城县志》记载："民国初期县城杂货店增至17家。其中恒盛和资本达万元以上，经营糕点、糖茶、煤油、火柴、香箔、纸码、烟酒等200余种杂货……是郓城县杂货行业最大的商号。"① 其中提到的纸码即木版年画类商品，可见民国初期的郓城已经形成了相对成熟的年画售卖路径，并不仅限于作坊式的零散售卖。1949年前后，因时局变动，木版年画生产与销售的渠道出现变化，其制作和销售倾向乡村，一些书本子、扇面画等木版年画品类开始减少，以戴垓村为主的纸扎罩方画生产逐渐兴盛。

20世纪中期，一些具有封建迷信性质的传统年画被禁止售卖，诸多年画画店与作坊被禁止印画。郓城县人民委员会在1964年11月18日发布的《关于进一步加强对天马、灶码等迷信印刷品及木版年画管理的通知》中提道："严格禁止和取缔生产队、社员个人、合作店、组和个人商贩印制和贩卖天马、灶码、门神、财神等迷信印刷品（包括手工绘画的家堂、判子，及各种神像等）。"② 因此，诸多年画艺人将老画版、画样铲平（图2-1）或烧毁，极少数艺人将一些重要版样藏于屋顶或地窖，从而保留下来。

20世纪80年代，由于广大民众年节期间民俗信仰的需求，一些农村作坊重新利用之前所藏画版印制年画作品，使当地的年画生产重新焕发了活力。但此时的画样留存甚少，如灶神画样仅留有四五种，门神画样更是极为少见。同时，表现戏曲人物、世俗生活、吉祥图案的书本子、扇面画则逐渐消失。21世纪，随着社会文化的变迁及当地生活方式的改变，木版年画在民众生活中的地位进一步弱化，尤其在机器印刷年画进入市场后，以其价格低廉、印刷效率高等优势逐渐替代了手工木版年画。时至今日，仍在维持手工制作的郓城年画艺人少之又少。

① 山东省郓城县史志编纂委员会：《郓城县志》，齐鲁书社，1992，第212页。

② 郓城县人民委员会：《关于进一步加强对天马、灶码等迷信印刷品及木版年画管理的通知》，郓城县人民委员会，1964年。

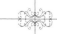

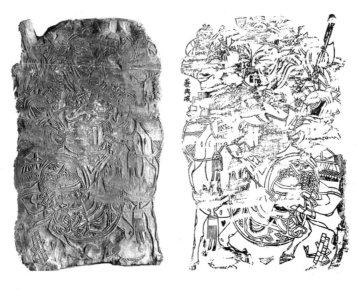

图 2-1　郓城大人村义兴成画店被刨刮的门神线版及印制后的图样
（图片来源：张宗建摄于山东省郓城县大人村　2018 年 2 月 25 日）

　　郓城木版年画生产制作的分布具有"大聚集、小散布"的特征，从目前可见的资料及考察情况看，水堡村、杨寺村、杨堂村等地形成了郓城县西部最重要的木版年画生产区域。其中水堡村以制作水浒纸牌为主，也印制灶神、财神等年画，同时还生产书本子，内页多为纸牌图像。该村薛姓为制作大户。水堡村虽不以生产门神、灶神等木版年画为主，但该村艺人雕版技艺高超，对附近年画刻版技术的发展影响极大。杨寺、杨堂、樊庄、赵庄等地的年画制作则一脉相承，其传承人张继贤（杨堂）（图 2-2）、薛传仁（樊庄）、赵修德（后赵庄）均为师兄弟关系，师从杨寺村艺人张存福。这几个地区的年画制作品种全面，包括门神、灶神、财神、书本子、扇面画、中堂神像、水浒纸牌、龙凤贴、罩方画等，且樊庄的神像画印制传承至今，民众仍有较大需求。另外，郓城西部还有北梁垓张姓一族画、印、扎、塑四艺皆能。据传，印有"郓城·永盛和"堂号的《盗九龙杯》（彩插 4）、《战马超》和《伐子都》等戏曲人物扇面，即由张家所存，原画店店址传为侯营（待考）。其他如宋庄、丁楼、程楼、大王庄、劳豆营等村庄也生产制作木版年画。

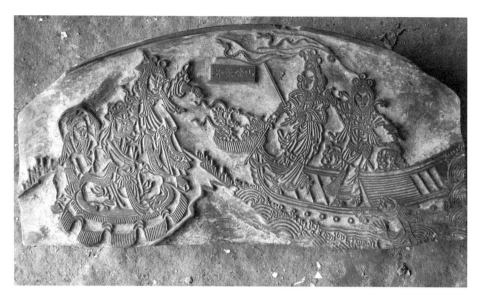

图 2-2　杨堂源张永画店《水漫金山》年画线版
（图片来源：张宗建摄于山东省郓城县杨堂村　2023 年 2 月 2 日）

　　除县城西部的画店分布广泛外，东部的画店则聚集在大人村附近，尤以该村恒昇码子店最为知名。恒昇码子店为曾氏开设，至今仍有活态生产与传承（彩插 5），但制作年画的品类仅余灶神一种。民国时期，曾氏曾开设两家画店，除恒昇码子店外还有义兴成店。曾氏主要生产制作神祇信仰类年画，有门神（彩插 6）、灶神、财神等。大人村江氏也生产木版年画，且有活态传承和生产。此外，笔者曾见到印有"大人长玉号"堂号名的书本子戏曲人物年画，虽未寻到传承人，但可见该村在历史上也曾生产制作书本子。此外，大人村附近的魏垓村也生产年画，但今已停印。而大人村东部的黄垓村（旧为郓城县管辖，今属济宁市嘉祥县）则有鲁西南知名的太和永画店，与大人村一起形成了郓城县东部重要的年画生产区。

　　相比县城东西部地区的繁盛生产景象，南北部画店的分布相对较少。南部以戴垓村罩方画生产为主（图 2-3），该村戴氏年画生产历史较早，除门神、灶神之外，其独具特色的套版印刷罩方画在鲁西南地区名气甚大，销售范围涵盖菏泽全境、济宁西部县域及河南商丘一带。其主要传承人戴长标刻印水准很高，在 1996 年被联合国教科文组织授予"民间工艺美术

家"称号。县城北部地区与年画相关的可见图像与资料较少，宋庄、侯集、肖皮口、良友口是主要生产地，但由于缺乏对北部地区的田野考察，这一区域是否有其他木版年画生产地、"源盛永""永盛和""源昌永""太永店""永祥号"等画店是否为郓城北部地区木版年画作坊尚不明确，仍需进一步研究考证。最后，在现今仍从事木版年画刻印的艺人中，在郓城县马寨火车站工作的张宪国是中生代艺人中技艺最为精湛者，他已熟练掌握了木版年画的刻印技术，作品已形成鲜明的个人风格。另外，他还专注于对曹州木版年画传统图像的梳理和复刻，为郓城县乃至菏泽市的木版年画传承工作做出了重要贡献。

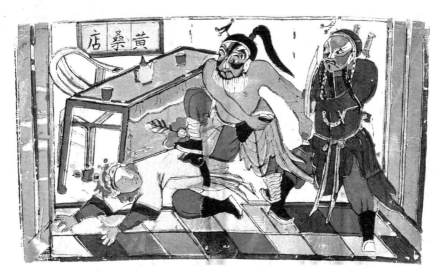

图 2-3　郓城县戴垓村印制的戏曲年画《黄桑店》(张宗建藏)

通过以上叙述可以看出，相对于菏泽市其他县域，郓城县年画生产历史悠久且画店、作坊众多，其生产类别基本涵盖了曹州木版年画的所有大类，并且水浒纸牌、罩方画等生产水平均较高，显示出成熟的刻印技巧与完整的师徒传承谱系。

第二节

北部地区：以复兴永为代表的
鄄城县木版年画

郓城县位于菏泽市西北部，东靠郓城县，南邻菏泽市牡丹区，黄河自其西侧的临濮镇入县，至左营镇止，成为鄄城与河南濮阳、范县的分界线。鄄城县历史悠久，据传上古时期的部落首领尧、舜均在此地留下了生活的痕迹。在《吕氏春秋》《史记》等文献中便有"尧葬谷林""舜耕历山"的记载。[1] 同时，在悠久历史文化的积淀下，当地民众也创造出大量符合生活、生产规律的民俗事项与活动，成为鲁西南地方文化的重要组成部分，也吸引了大量国内外学者前来采风考察。

近年来，山曼、潘鲁生、王海霞、罗伯特·莱顿等知名学者先后到鄄城考察，考察内容包括民俗文化、民间艺术及民间生活方式等。他们的研究反映出鄄城民俗文化事项的丰富性，以及其在当地民众生活中的重要作用。鲁锦与砖塑是当地民间美术的两个重要代表，2008年鲁锦与砖塑被列入国家级非物质文化遗产名录。木版年画也是鄄城县民间美术的一个重要代表。

相比菏泽市其他县区的木版年画，鄄城县木版年画知名度最高，成就最大。可惜的是，在非遗保护与研究工作中，以红船口复兴永画店为代表的鄄城木版年画并未得到更多关注。但鄄城木版年画因为复兴永画店的存

① 中国人民政治协商会议鄄城县委员会文史资料研究委员会：《鄄城文史资料·第1辑》，内部资料，1985年，第115–116页。

在，在一定程度上成为曹州木版年画的生产核心区，也是当下诸多年画图像（尤其是戏曲故事类）的生产源头。

在当地的史志文献中，极少有对木版年画刻印的记载，所以很难从历史文献中得到关于鄄城木版年画的相关信息。但在现今相关著述中，"鄄城"作为产地名称常被提及，如王树村、王海霞的《年画》，谭红丽、唐家路的《年画》，孙长林的《中国民间年画集》，王海霞的《中国古版年画珍本》等。可以说，鄄城是整个曹州地区少有的被学术界关注的年画产地。

另外，从笔者田野考察的几处画店艺人的口述中可以知道，传承人对自己家族或作坊从业史的介绍往往是"老辈儿就做这个""已经传了三四辈儿了"等，多数人并不能准确说出具体从业时间。从目前可见的图像资料看，鄄城木版年画产于清末民初，在20世纪二三十年代达到生产制作高峰，这在当时裱衬有英文报纸的书本子年画中得到了证明，其经典作品裱衬报纸的时间多以此区间为主。时至今日，以书本子年画生产为主的画店已经基本消失，但部分生产灶神、财神或神像类年画的作坊仍有活态传承，如贾庄贾氏，但其生存空间被逐步压缩，已很难再现早期鄄城年画的辉煌。

学术界对鄄城木版年画画店的研究，主要以红船口复兴永画店为主。王海霞《鄄城"书本子"发现记》、王超《曹州红船年画考》、吕进成《鄄城红船"复兴永"书本子木版画艺术考析》、侯卫国《山东红船口"书本子"木版年画考》等专著均以红船口复兴永画店为主要研究对象。使红船口复兴永画店的研究相对于曹州木版年画的其他画店较为丰富。

据复兴永画店传人曹洪诺老人介绍，其画店创始人曹河宴曾前往当时的寿张县拜师学艺，后回家乡开店印画，并成为附近区域重要的木版年画生产地。复兴永画店对于曹州木版年画的发展具有重要意义。复兴永画店突破了神祇信仰类年画（门神、灶神等）模仿黄河中下游多数地区创造的基本图像定式，在戏曲故事年画的创造中形成了相对系统且成熟的图像体系（图2-4）。笔者认为，复兴永画店图像体系的建构，在一定意义上整合了曹州地区广布的木版年画生产，对整个地区的木版年画制作技艺及风格形成产生了重要影响，使这一区域木版年画的生产具有统一形态。

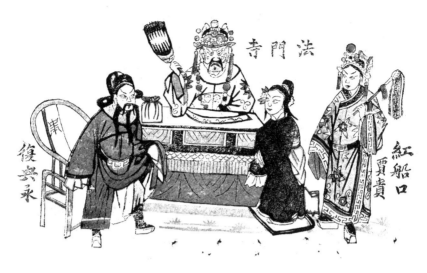

图2-4　鄄城红船口复兴永画店印制的戏曲年画《法门寺》（张宗建藏）

另外，鄄城县的周场村是另一个重要的木版年画生产地。该村周姓和刘姓宗族在历史上有着较长的木版年画生产历史。据其传人口述，当地木版年画自河南浚县传入，全村有十几户从事木版年画制作。不过，该村木版年画生产以神祇信仰类为主，因未见实物，推测其风格应与河南地区所产年画相近。值得注意的是，鄄城一带家堂与中堂画的印制较为常见，在鲁楼、杨老家、大井店等地均有生产。当地称家堂画为轴子，其图像内容及风格与河南滑县一带的作品有雷同之处，可以看出黄河两岸跨行政区划的文化传播现象。

整体而言，鄄城因复兴永画店的存在，成为曹州木版年画的核心生产地。同时，鄄城木版年画也是曹州木版年画主要风格和特征的缔造者。在鲁西南地区的民间文化与民间美术发展过程中起到了重要作用。

第三节

北部地区：自给自足的巨野县木版年画

　　巨野县位于菏泽市东北，西部与菏泽市牡丹区、定陶区相邻，南北部分别接成武县、郓城县，东部则为济宁市嘉祥县与金乡县。巨野县域内传统文化艺术事项丰富，有"戏曲之乡""杂技之乡""中国农民绘画之乡"等美誉。其中，"中国农民绘画之乡"的称号得益于被人广为熟知的巨野农民画，其以工笔牡丹创作为代表，雅俗共赏、工整典雅，从业者众多，是目前美术学、民俗学、艺术人类学及乡村振兴研究中的经典案例。在当地，绘画有着深厚的民众基础，不少知名的老画匠如黄云庭、张西江等都从事与木版年画制作有关的工作。

　　在鲁西南地区，许多民间匠人集绘画、塑神、纸扎与刻版四种技艺于一身，"四艺"全能者在当地被尊称为"画匠"。因此，巨野"农民绘画之乡"的美誉及谱系，与民间艺人综合技艺是密切相关的。其中，木版年画稿样的绘制与刊刻，在一定程度上也推动了巨野农民画的发展。

　　从整体看，巨野木版年画在长期的历史发展中，形成了几个重要的生产村落，同时与纸扎的制作联系密切。与郓城县相比，虽然巨野县的画店整体规模较小，地域分布没有那么密集，但是也基本满足了当地民众需求，且品类齐全，包括门神、灶神、财神、纸牌、罩方画等。不过，由于缺少综合性且具有跨区域影响力的画店，多数作坊仅以某一种木版年画制作为主，例如罩方画除马庄外则多为纸扎店内部自产自用（图 2-5）。出现这种规模小、分布疏的现象，是由于北部的郓城县与东部的嘉祥县均为木版年画制作大县，两县年画作坊的生产已能够满足附近区域民众的日常使用，

早期的市场饱和度是极高的。

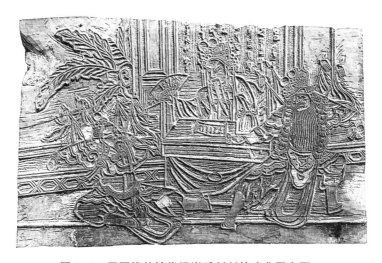

图 2-5　巨野柳林镇代楼崔氏刻制的戏曲罩方画

（图片来源：张发军摄于山东省巨野县代楼村　2018 年 4 月 14 日）

清道光二十六年（1846 年）《巨野县志》记载："用彩色纸贴吉利春联，结天地棚于天井，纸像于灶与门。"[①] 此处所说的纸像即年画中的灶神与门神，这里仅记载了年画的使用与风俗，并未详述制作过程与生产者，所以此时巨野是否已有年画作坊存在，依然缺乏相应的实物佐证。

1996 年版《巨野县志》记述："1949 年前，农村有几家'串书馆'的，主要是到学校卖课本和笔墨纸张。在集会上也有摆书摊的，节日期间，卖出年画、灶君爷、天马、门神等数万张。春节期间，家家贴年画、灶君爷等。"[②] 另外，著名美术家邓野在《一九四八年在冀鲁豫边区工作点滴》一文中提及："当时我们工作的活动范围很广，是以菏泽地区为中心，伸展到各个县区和农村，北面是阳谷、范县，东南到定陶、巨野，西到过徐镇、习城、八里营等地，在旧年画的改造上，是取得了一定的成绩。不仅制作了大

①〔清〕黄维翰、袁付裘：《道光巨野县志》，凤凰出版社，2004，第 512 页。

② 陈有举主编、山东省巨野县史志编纂委员会编：《巨野县志》，齐鲁书社，1996，第 511 页。

量新内容的年画，也培训了一批年画创作的骨干。"[1] 可以看到，1949 年前巨野已经有了大批从事木版年画制作的民间艺人，所以形成了"数万张"年画销售量的市场并成为新年画改造的"延伸区"。

中华人民共和国成立后，巨野木版年画的发展历程与周边地区类似。20 世纪中期至今，年画品类呈逐渐减少的趋势，水浒纸牌则由一些专业作坊生产，而戏曲年画在本地生产较少，除罩方画有此品类外，较少发现书本子及扇面画中的木版刻印戏曲图像遗存。时至今日，巨野县的一些村庄虽仍有木版年画的活态生产，但生产的总量及售卖的市场已逐渐被胶印年画压缩，民间艺人逐渐减少，文化传承岌岌可危。

就巨野木版年画生产制作的地理分布来看，门神、灶神等年画生产以北部的马庄为中心，形成对郓城南部、嘉祥西部等地的辐射，水浒纸牌则以县城南部的丁海村为中心。丁海村是一个重要的专门从事纸牌生产的村，罩方画则以马庄为主要生产地，其他品类则由纸扎作坊自给自足生产。知名的纸扎作坊有栾官屯毕氏、唐街唐氏、代楼崔氏等。另外，彭堂村以造纸为主，曾印制封面有"巨县·大义集·彭堂纸坊·义和堂"字号的书本子年画，但内页多为空白，其刻版印刷业仅为造纸从属，不再赘述。

马庄生产的门神、灶神年画在附近区域有较大影响力（图 2-6），其售卖范围较广，延伸至郓城、嘉祥等地。时至今日，在附近集市仍然可见该村手工印制的灶神年画。马庄从事年画制作的有孔氏与郭氏二族。其中，孔氏画店始建于清末，当时年画的主要题材包括门神、灶王爷、天爷爷、全神等。据说马庄早期生产制作的门神年画中有"马家庄孔府"字号，但尚未见实物。孔氏一族还曾制作过套版印刷的罩方画，包括花鸟长条、龙凤长条、戏曲人物、图案长条等题材，是除郓城戴垓外又一个套版印刷罩方画的作坊。郭氏画店生产的年画主要题材与孔氏的产品基本类似，只是在人物表情神态等处略有不同。目前，老艺人郭兆营在农闲时期仍会生产制作此类年画。

① 邓野：《一九四八年在冀鲁豫边区工作点滴》，转引自梁小岑、河南省文化厅文化志编辑室编：《冀鲁豫边区文艺资料选编》（二），内部资料，1988，第 261 页。

图 2-6　巨野马庄郭氏在年节期间印制的木版年画

（图片来源：张宗建摄于山东省巨野县永丰街道马庄　2018 年 2 月 22 日）

　　巨野县南部的丁海村是水浒纸牌的重要生产地，该村生产的纸牌销售范围较广，在郓城、东明、滕州、徐州、沛县、丰县、河北邯郸等地均有销售。丁海村曾作为滕州水浒纸牌的代加工地，所以其生产的纸牌风格分为两种，即鲁西南式与鲁南式。除水浒纸牌外，丁海村还曾印制书本子，书本子中的图像也以纸牌图像为主。

　　除上述画店外，在巨野县东部的仲山镇应该还有以印制大幅中堂为主的年画作坊，城北田庄也有印制罩方画的画店和作坊，这些都需要在进一步的田野考察中继续考证。从目前已知资料来看，与巨野县交界的郓城县及嘉祥县等地均有大量年画画店与艺人群体存在，而地理位置位于两县之间的巨野县，从文化传播角度考量，理应有更多年画作坊。巨野县作为"中国农民绘画之乡"，木版年画的刻画传统也应更为久远，其内容与范围应该更加广泛。

第四节

中部地区：画店广布的菏泽市城区及附近村落木版年画

　　菏泽市位于山东省西南部，是山东省地级市之一，下辖两个区和七个县。本书所指的菏泽市，主要是由现菏泽市牡丹区、鲁西新区组成的原清代曹州府所辖菏泽县一带。此处区域在历史上一直是鲁西南地区的行政中心，也是州府行政机构的所在地。因此，该地区社会经济相对于其他县区发展较快，城市中开设了不少年画画店。

　　菏泽城区及附近村落的木版年画作坊分布十分广泛，是除郓城县之外，涉及村落最多的一处区域。菏泽木版年画门类齐全，是南部县（区）与北部县（区）年画生产制作的混合区。以灶神像为例，这里既生产具有北部县（区）风格的三头灶灶神像，也生产具有南部与西部县（区）风格的双头灶灶神像。戏曲故事类年画则以半印半绘为主，少有套版印刷者。另外，该地区历史上曾有众多优秀画工，现遗存的扇面、罩方画及神像画粉本[①] 水平极高，代表了曹州木版年画绘稿的最高水平。

　　菏泽木版年画的源起与周边地区相近。根据清光绪六年（1880年）《菏泽县志》记载：“元旦皆于院落结棚插竹，陈酒脯供神，门贴画像。祀灶于灶陉，设纸像祭之。祀祖先于祠堂，无神主者亦设纸像致祭。”[②] 在这段

　　① 粉本，即画稿，是指民间绘画在传承过程中流传的模式化图像。一般为白描勾线稿。

　　② 〔清〕《菏泽县志》，清光绪六年刻本。

记载中提到的"门贴画像""纸像""神主"等体现了鲁西南地区民间风俗习惯，同时也营造了鲁西南地区年节期间的民间信仰祭祀场景与空间仪式。

菏泽城区周围的乡村与城市内年画生产制作同步发展，除大量民间作坊生产的年画供鲁西南地区乡村民众使用外，在菏泽市里也开设许多年画画店。1993年《菏泽市志》记载："1917年（民国六年）明记三房印刷馆在城内平正街建立。创办人为聊城东昌府人吕兴三。初办木刻印刷，印制信封、账折和有色纸张、年画、门画，后发展为石印。"[1]另外，《山东省志·出版志》一书中还提到"聚星楼印刷社"。该社为"1919年聊城人黄宗汉在菏泽城内天主教堂南侧创办。初建时主要是木刻印制年画、家谱、有色纸等，后来增加了石印、铅印设备。"[2]有关明记三房印刷馆与聚星楼印刷社的记载，为曹州木版年画在民国时期菏泽市的生产与销售情况提供了证明。另外，20世纪40年代末，冀鲁豫解放区二专署文工团成立了两个"农村画店"，刻印了十几种新年画，其流传区域也以菏泽周边为主。[3]王树村先生2004年出版的《中国民间美术史》一书便收录了这些作品，[4]可见这些作品在中国年画史上也是具有一定地位的。

根据笔者的田野调查，菏泽市周边的乡村画店主要分布在东部和北部，市区北部尤其多，如大付庄、孟庄、大屯、半堤、张和庄、小留集等地。但随着菏泽市区周边城镇化建设，一些村落改变了原初的面貌，年画艺人随之迁至他地，传统年画的制作与使用空间发生了较大变化，年画技艺的传承也随之出现危机。在这些村落的年画生产制作中，较有代表性的是大付庄村、小留集与大屯村等地，其中大付庄村、小留集以印制年节时的神祇信仰类年画为主，大屯村吴氏则以纸扎为主，兼年画制作，吴氏画店留存的清末年画线稿艺术水平极高。

① 山东省菏泽市志编纂委员会：《菏泽市志》，齐鲁书社，1993，第539页。

② 山东省地方史志编纂委员会：《山东省志·出版志》，山东人民出版社，1993，第200页。

③ 冀鲁豫边区党史工作组河北省联络组：《冀鲁豫边区宣教工作资料·第1辑》，内部资料，1986，第163页。

④ 王树村：《中国民间美术史》，岭南美术出版社，2004，第236页。

　　大付庄村付氏曾有长期制作年画的历史，而且不止一家，目前可见有堂号的为义成老店与玉盛老店（图2-7）。该村制作的年画基本以神祇信仰题材为主，包括《五子登科》门神、《对金抓》门神、《马上扬鞭》门神以及《双头灶》《三头灶》《天地全神》《牛马王》等。小留集年画也以神祇信仰题材为主，当地刘氏印制年画的技术由宋堂村传入，堂号为同盛老店，主要制作的年画题材包括五子登科、赵公明燃灯道人、天地神码、灶神、财神、保家奶奶等。大屯村吴氏则以纸扎制作为主，兼制扇面画、神像画等，在其画店中发现的早期画样粉本水平极高，内容包括戏曲故事、门神、各类神像等。其中，《女子洋枪队训练图》扇面画（彩插7）与鄄城复兴永画店印制的《女子洋枪队》画面内容较为相近，属清末改良年画中的一类，显示出画店艺人对时代发展的敏感性。

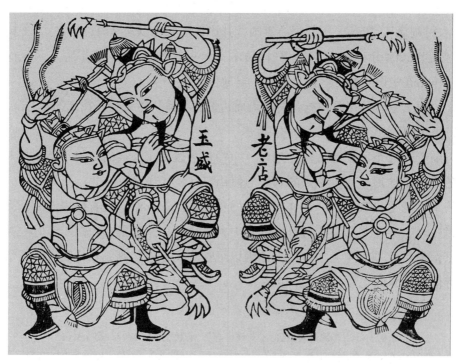

图2-7　玉盛老店印制的《对金抓》门神

（图片来源：张宗建摄于山东省菏泽市牡丹区大付庄村　2020年1月22日）

另外，作为鲁西南地区的政治与经济中心，菏泽市周边一带受到其他地区年画文化的影响也是十分深刻的，在目前可见的一些清末书本子年画册页中，有杨家埠、平度、高密等地的年画画样被剪裁粘贴入册，显示出强烈的文化传播与交融性，这些实物的存在对山东木版年画乃至中国木版年画传播网络的构建具有重要的史料价值。曹州木版年画田野考察是一项艰苦而又充实的旅程，民间文化脆弱的生存状态、厚重的底蕴与精神传承需要我们在第一时间进行调查。已近消失的，我们要紧急抢救式记录；尚存在的，我们要深入考察与保护。只有真正将脚步放到土地上，我们才能看到丰富的民间文化色彩。

第五节

中部地区：名画师云集的定陶区木版年画

2016年，定陶撤县设区，成为菏泽的两个市辖区之一，也是正在建设中的菏泽新区。定陶区位于菏泽市中部，北接菏泽市牡丹区，南靠曹县，东部则为巨野、成武二县，是菏泽市唯一一个不与其他任何地级市交界的区。

定陶县有2000多年的建县史，文化底蕴深厚。据《史记》记载，春秋末期，范蠡助越灭吴后，辗转至陶，"以陶为天下之中"，遂在此定居经商，"十九年间，三致千金"，被后人尊为商界鼻祖，死后葬于陶，定陶之名由此而始。这里"天下之中"的美誉，也进一步说明，定陶在中华文明发展的早期，就已是中原地区水陆交通的中心与战略要地。

菏泽市定陶区民间文化资源丰富，种类繁多，截至目前已有陶朱公传说、两夹弦、定陶皮影三种民间文化事项被列入国家级非物质文化遗产名录。同时，在多种民间文化的滋养下，当地民间信仰氛围浓厚，各类庙宇分布广泛，弘禅堂、左山寺、戚姬寺、宝乘塔院等有一定的知名度。据《兖州府志》记载："太平兴国中，岁旱，祁灵有应，敕封其山为丰泽侯，每岁三月二十八致祭。"[1]此后，定陶仿山庙会逐渐扩大，至清末已成为远近闻名的商品交易大会，影响力远至山西、河北、天津、上海等地。

在庙会期间，来自附近地区的民间艺人将各类木制品、条编、农具、玩具及其他手工杂货带往现场进行交易，成为当地一年一度的民间工艺盛

① 秦永洲：《山东社会风俗史》，山东人民出版社，2011，第529页。

会。虽然在庙会期间，木版年画尚未进入生产期，庙会现场年画甚少，但随着大量与年画相关的雕刻、绘画等民间工艺在此汇集、传播，定陶县区内年画艺术的发展必然也具有了重要的技术支持与市场需求。

据民国五年（1916年）《定陶县志》记载："元旦画门神，贴桃符。家人续拜，亲友相贺，楣贴画鸡。"[①] 可见在定陶一带，张贴年画的习俗十分广泛，甚至"贴画鸡"[②] 这种古老年俗在民国时期依然流行。邓野《一九四八年在冀鲁豫边区工作点滴》一文中提道："当时组织了各县的民间艺人培训班，学员来自冀鲁豫边区各县农村旧年画制作艺人……东南到定陶、巨野。"[③] 这些材料也说明定陶木版年画的生产在当时比较广泛。

1999年的《定陶县志》记载："清末及民国年间，境内有多处制作木版年画的，尤以马集乡最为有名。"[④] 除马集外，定陶境内的张湾、一千王、陆湾、牛屯、孔连坑、堌堆刘庄、胡庄等地均有一定的年画生产，其年画题材包括门神、灶神、财神、天地神码、罩方画、书本子等。

定陶木版年画与纸扎制作也有密切关联，在历史上也曾出现过许多知名画匠，他们既从事纸扎制作，又进行年画画稿绘图，甚至有些人还能绘制神像和塑像。其中较有代表性的有胡庄的胡兆芹、孔连坑的孔宪亭、北关的苗细春、牛屯的李学山等人。这些艺人的后人们也继承了先辈的手艺，将木版刻印文化不断传承下来。其中，孔连坑孔氏纸扎生产规模与水平较高，其先祖孔宪亭所绘稿样鲜活动人（图2-8）。孔氏木版年画品类齐全，图案内容包括灶王爷、天爷爷、上官下财、门神、八仙过海等题材。孔氏所制罩方画以戏曲故事为主，以刻版印刷墨色线条，颜色则为手绘。据介绍，孔氏第二代传人孔庆银在配色与手绘上色方面技艺超群，能一只手拿三四支毛笔，润色鲜艳，用水恰当，当时无人能比。时至今日，孔氏纸扎

① 《定陶县志》，民国五年刻本。

② 贴画鸡，指正月初一当日在正门张贴鸡图像的习俗。最早在南朝宗懔的《荆楚岁时记》中即有记载："有鸡挂于户，悬苇索于其上，插桃符于旁，百鬼畏之。"

③ 邓野：《一九四八年在冀鲁豫边区工作点滴》，转引自梁小岑、河南省文化厅文化志编辑室：《冀鲁豫边区文艺资料选编》（二），内部资料，1988，第261页。

④ 李应松、山东省定陶县县志编纂委员会：《定陶县志》，齐鲁书社，1999，第651页。

铺的机器印制的罩方画，仍大都是依据孔宪亭所绘稿样改动而成。

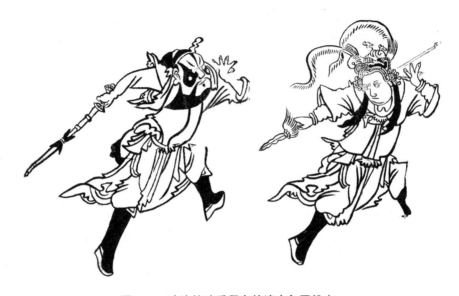

图 2-8　孔连坑孔氏留存的清末年画粉本
（图片来源：张发军摄于山东省定陶区孔连坑　2021 年 8 月 27 日）

　　桑李村李氏、一千王村王氏也是当时有名的纸扎大户，其罩方画制作同样以半印半绘为主，图案以戏曲题材较多，呈现出与菏泽北部县（区）不同的风格面貌。另外，在陆湾一带曾见到套版印刷的书本子年画，其内页多为一页一幅人像，相比北部县（区）的一页一幅场景有所差异，可以说是陆湾一带的独有特征。

　　自清末至民国，随着大量绘有美人像的月份牌年画涌入鲁西南地区，木版年画的生产制作和销售出现了衰退。新中国成立后，政府对民间文化遗产的抢救工作又使木版年画生产重回高峰。但 20 世纪中期的社会变革，使年画艺术陷入消沉，直到改革开放后，木版年画才重新在市场上出现。由于机器印刷技术的发展，木版年画的生存空间受到极大的挤压并迅速萎缩。时至今日，如若再不采取强有力的保护措施，定陶木版年画甚至曹州木版年画的消失将只是时间问题了。

第六节

中部地区：豫北神像画的近亲

——东明县木版年画

东明县地处菏泽市西部，东临菏泽市牡丹区，西靠黄河，与河南省长垣县、濮阳市相望，南北部则分别与河南省兰考县和山东省鄄城县相邻。

行政区划的频繁更迭使东明县的民俗文化与民众生活具有了多地融汇的现象，形成了黄河文化、孔孟文化、中原文化、燕赵文化等相结合的区域文化现象。这种跨区域的文化交流现象在当地的木版年画中有着明显的体现，创作多偏向豫北与豫中地区的风格，同时又融入了菏泽中部地区民众的审美趋向，使东明县木版年画具有更大的销售市场（图2-9）。

河南省滑县慈周寨镇李方屯村是国家级非物质文化遗产项目滑县木版年画的主要生产地，该村在1949年前隶属直隶大名府东明县管辖，其村口所立嘉庆年间《重修阁楼记》上即有记载："直隶大名府东明县迤西八十里李方屯。"民国十三年（1924年）的《东明县续志》中也印证了此记载。徐磊、潘鲁生主编的《河南滑县木版年画·韩建峰》一书中提出："这一文化技艺共同体应该属于山东东明、河南长垣及李方屯所有，只是李方屯自1948年后划归滑县管辖，也因此定名为'滑县木版年画'。"[①]

由此可以看到，东明县历史上的木版年画制作地也在不断发生着归属变化，但年画文化的传播是积极有序的。东明县也是河南与山东，或从地理环境而言的黄河西岸与东岸的文化过渡区。

① 徐磊：《河南滑县木版年画·韩建峰》，海天出版社，2017，第21页。

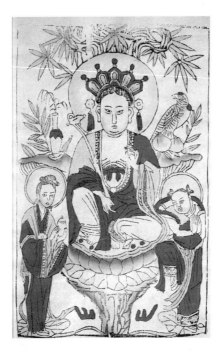

图 2-9　东明木版年画中的南海观音图像（张宗建藏）

　　在东明县的地方志书中，较少提及关于本地年画使用与制作的历史。但据滑县年画传承人韩建峰口述："早期我们家的作坊叫'同盛合'，东明县志上都有记载'同盛合'。""在道光年间，我家的作坊就弄得很厉害了。"[①] 这说明在道光年间，东明县可能存在有一定规模的画店。不过，鉴于笔者对于东明县田野考察的范围较小，仅能就其与附近区域的共性推断此地在清晚期已有年画生产。

　　东明县木版年画生产制作的分布具有一定规律，靠近菏泽市牡丹区的东部地区纸扎文化兴盛，以武胜桥镇纸扎为代表，出现了诸多优秀的民间艺人。而在纸扎铺中，木版罩方画及年节间灶神、财神等年画是其重要的制作品类，其中戏曲类罩方画的制作较为兴盛，以半印半绘工艺为主，整体风格与菏泽中部有相似之处，但与北部的郓城、巨野等地有一定差异。

　　在武胜桥镇，笔者走访了沙堌堆村与大郝寨村的民间艺人常汉卿与郝春

　　① 王坤：《滑县年画·韩清亮 韩建峰》，天津大学出版社，2009，第 80 页。

广，他们都提到当地罩方画的发展史，即最早为纯手绘，包括纸扎上的花卉图案、吉祥图案及戏曲图案，但相对费时费力，常需加班加点。此后各纸扎铺开始自己版刻线稿，印制后再手工上色，大大提高了制作效率。20世纪80年代，纸扎铺多采购由郓城县戴垓村制作的套印罩方画；如今机器印刷品大量流行，当地艺人已基本不再进行手工罩方画的制作了。

东明县北部的双井村和南部的后渔沃村都曾生产制作木版年画，特别是双井村，可以说是东明县最重要的年画生产地（图2-10）。当地也流传着"买码子，到双井"的说法。该村王姓、孙姓、单姓等家族，历史上均制作过木版年画，且参与人数众多。双井村年画制作源于朱仙镇，从灶神、财神等年画图像中可见其风格渊源。但在神像画的印制上，东明县则显示

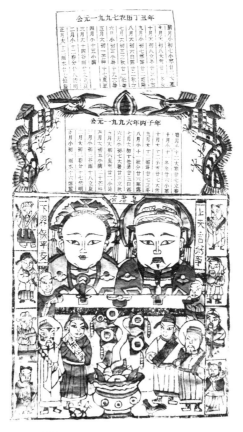

图2-10　双井村王姓印制的年画《双头灶》(张宗建藏)

出与豫北一带相近的文化传统，其中一些粉本的绘制水准很高，展示了此地丰厚的民间艺术创作传统。

东明县的木版年画制作传统与文化特征与菏泽市其他县区相比，有一定的差异性。因距离较远，笔者对当地的木版年画考察工作并不彻底，对于县城西部与黄河相近的村落是否存在年画制作等问题还有待考证。这些村落与河南省长垣市隔黄河相望，而长垣市下辖的苗寨镇、丁栾镇存在年画生产制作，与滑县、东明县、长垣市是年画文化技艺共同体。所以，东明县的木版年画十分值得关注，对该县木版年画生产制作的整体考察和论证将有助于揭示河南、山东两地年画的传播、融汇路径及年画使用文化的过渡。

第七节

南部地区：吸收朱仙镇元素的
成武县木版年画

　　成武县位于菏泽东南部，东接济宁市金乡县，西靠菏泽市定陶区、曹县，南北分别与单县、巨野县相邻。成武县历史悠久，相传在大禹治水成功后，先民开始"下丘居土"，此地逐渐出现了许多有一定规模的小型城邑。从现在的考古发现来看，成武县在夏商时期是重要的陶器制作中心之一，除发掘出土大量陶器外，还在文亭湖发现了商周时期的窑坑、陶井群、陶水管等。

　　西周初，文王分封此地为郜国，相传今成武郜鼎集村正是当时的郜国国都郜城。秦时，成武始置县，文献中又有"城武"之称（明代曾改名"城武"，1958年复名"成武"），其千年古县的称谓即可追溯于此。①成武县民间艺术事项丰富，尤以地方民歌、戏曲为盛。被称为中国民间花腔独唱曲、山东民歌的代表曲目《包楞调》即出于此地。另外，成武县的地方戏曲剧种四平调、大平调也先后入选国家级非物质文化遗产保护名录。

　　除此之外，成武县也有相当丰富的民间美术资源，主要包括剪纸、纸扎、塑神、黑陶、刻瓷等。成武县民间画工的历史悠久，画工多以塑神像和画庙堂画为主。《成武县志》曾述："境内旧时多庙宇，几乎村村有庙、有的一村多庙。因此，塑神像和画庙堂画也成为一种职业，人们称为'画匠'。他们根据传说和戏曲舞台形象，结合人们的愿望，创作

　　①　中华人民共和国民政部、中华人民共和国建设部：《中国县情大全 华东卷》，中国社会出版社，1993，第1853页。

出男女老幼、文武忠奸、释道儒巫各种形象，具有一定的艺术价值。"①

　　这些艺人将制作木版年画当作另一种谋生的手段，故在成武县遍布年画艺人和木版年画作坊。这些画店和作坊生产的年画题材广泛，包括门神、灶神、财神、牛马王、天地神码、书本子、罩方画、冥币等。目前，能够发现的木版年画画店，多围绕成武县县城一带出现，如九女集、大翟楼、张庄、苟村等。其中较有代表性的便是九女集张氏画店与大翟楼翟氏画店。

　　九女集张氏木版年画由其先祖张使延创建，设堂号同兴老店，至今已传承四代，除子孙传承外，在当地还有四个徒弟，延续了木版年画印制的技艺。从同兴老店印制年画的艺术风格看，九女集张氏木版年画应来源于河南朱仙镇，无论是年画题材还是图像样貌均有所继承，尤其是从人物形象中"鸟翅眉"的处理上可以看出图像传承的脉络（图2-11）。同时，在田野考察中，陈庙张庄艺人张守三回忆他曾前往同兴老店刻版，这在一定程度上反映出同兴老店当时的经营规模，即并非简单的家庭作坊式的小型店铺，而是规模较大的店铺。因为店内产品较多，所以要聘请一定数量的刻工与其他工作人员协助才能完成年画生产任务。除在画店内自印自售外，张使延还曾带领本村近十余位印工携年画版前往外地印制年画，本钱资金由外地人筹集，最终盈利按四六分。这种运营模式与鱼台人前往单县印制年画类似，这种方式在菏泽南部地区较为常见，大翟楼翟氏的木版年画制作也属于这种方式。

　　大翟楼翟氏木版年画为民间艺人翟谨延始作。民国年间，翟谨延自单县习得木版年画制作技艺，回乡开店生产木版年画，其画店年画制作题材广泛，包括大金灶、二金灶、马上扬鞭、秦琼敬德、福禄寿三星、五子登科、马王爷、牛王爷、大财神、二财神等。翟姓族人基本在外地印刷木版年画，即由外地某村人当股东，几户人家在一起兑钱出资，翟姓族人携印工及印刷工具负责印刷，外地股东负责艺人吃住，而盈利后则按四六分成。翟姓族人外出印年画范围较大，20世纪60年代前曾先后前往河南永城，山东东平、曹县、巨野、菏泽等地，说明木版年画在这一时期有广泛的市场需求。

① 山东省成武县史志编纂委员会：《成武县志》，齐鲁书社，1992，第592页。

图 2-11　九女集同兴老店年画线版《五子登科》

（图片来源：张发军摄于山东省成武县九女集　2018年4月14日）

　　当时年画艺人带画版到外地印刷，待回家过年时，当地股东恐其第二年不去，就将画版扣押，以待来年再印。但如果第二年年画艺人有更好的去处便会重新刻版，老版也就留在前一个地方了。另外，艺人翟芳典回忆："过去要饭的也要贴张老灶爷才能过年。因为年画稀缺，买画的人多，集上的人疯抢。后来，卖家就在屋脊上放个竹竿，谁先把钱系在竹竿上，就卖给谁一张灶王爷。当时利润很大，相当于现在一毛钱的本钱就能挣一块钱。因生意好，我们不是常年干这个活，最早的一次是从六月份开始印，一进腊月就开始卖。到腊月二十八九才能放假回家过年。"[①] 可以看出木版年画在当地民众年节生活中的重要地位。

　　可惜的是，随着20世纪中期以来社会环境的变化，木版年画的制作与使用逐渐减少，翟氏画店在60年代后基本停止了印制。机器印刷的年画出现后，这种传统的民间手工艺术便淡出民众视野了。

　　① 访问者：张宗建；口述者：翟芳典；访谈地点：山东省菏泽市成武县大翟楼村；访谈时间：2018年4月14日。

第八节

南部地区：以手绘技艺著称的曹县木版年画

曹县地处山东省菏泽市南部，东与单县、成武县相邻，西接东明县与河南省兰考县，北部为菏泽市定陶区，南部则先后与河南民权县、商丘市接壤，是菏泽市面积最大的县。曹县历史文化悠久，据传商王朝就曾迁都此地，名为北亳。西周时，武王将其弟叔振铎分封曹地，建立了曹国。今曹县所在区域为当时曹国所属，"曹"之地名便流传至今。

曹县地区灿烂的历史文化孕育出丰富的民间艺术，有"戏曲之乡""书画之乡""武术之乡"等美誉。在诸多民间文化样态中，曹县的传统技艺及民间美术资源最具代表性，曹县江米人、曹县柳编、曹县木雕先后入选国家级非物质文化遗产名录。另外，在传统技艺融入现代生活、融入乡村振兴与经济发展等方面，曹县各类民间艺术同样做出了重要贡献，目前有近万家的木制品企业，遍及诸多村落的柳编淘宝村以及大量的汉服加工企业等。可以说，相对于鲁西南其他县（区），曹县的民间工艺现代化与生活化的转换道路是十分成功且具代表性的。

相比其他民间美术及传统技艺，曹县木版年画在当下的认知度较弱，传承环境也相对较差，其生存与传承现状岌岌可危，现代化转换尚待努力。不过，曹县木版年画曾经被学术研究所关注，只不过这种关注并未维持至今，也没有得到相关非物质文化遗产保护的重视，实为可惜。

1983年出版的《曹县方志资料》第2期中，最早提及了曹县木版年画的基本样貌，曹县木版年画有两个主要渊源："一是来自河南朱仙镇的神画。二是来自天津的杨柳青。""本县也有版画艺人，式样多模仿朱仙镇的

粗线条画，刻制也欠精巧。新中国成立后，有关部门曾组织版画艺人加工新版画，以满足群众的需要。"①2001年张道一先生主编的《中国民间美术辞典》中，首次将曹县木版年画与杨柳青、朱仙镇、桃花坞等知名年画产地名列在一起，提道："产品多是灶王、天地神和戏曲横批之类。戏曲年画全用套版，以黑、红、黄、绿、紫为主，品种不多，常见者有《拿费德公》《许仙游湖》《打黄盖》等。"②

从目前了解的曹县木版年画情况看，其与定陶、东明等地的年画生产类似，多分为两种生产模式。一类是专职从事门神纸码类年画生产的画店，这类画店数量相对较少。另一类是由纸扎或画神艺人在闲暇时生产制作的罩方画（图2-12）、门神、灶神及各类神像等。另外，当地也有如北部鄄城、郓城传统年画中的书本子，只不过这类书本子内页多为手绘年画，专业刻版印刷者甚少，而这些手绘者往往都是纸扎或画神艺人。

图 2-12　曹县梁庙村印制的八仙罩方画

（图片来源：张发军摄于山东省曹县梁庙村　2018 年 4 月 15 日）

①　曹县地方史志编纂委员会办公室：《曹县方志资料》，曹县地方史志编纂委员会办公室，1983，第 106 页。

②　张道一：《中国民间美术辞典》，江苏美术出版社，2001，第 88 页。

曹县地区的木版年画生产与纸扎和画神艺人紧密相关，这在当地长久以来的风俗风尚中可见一斑。明万历二十四年（1596 年）的《兖州府志》对曹县风俗有所记载："然尚鬼信巫，疾不迎医，好讼善斗，与鲁殊风焉。"① 这种民间的精神信仰一直传承至今，构建了曹县木版年画重要的文化内核。

《中国民间美术辞典》提道："曹县木版年画主要流布在山东曹县的韩集、邵庄、苏集、普连集等村镇。"② 不过，由于这里所提及的地名多为乡镇名，其所辖村落众多，笔者很难对此逐一了解。但从目前对几个乡镇考察所见，其大都与纸扎艺术相关，曹集镇、古营集镇、孙老家镇等地也生产年画，多为纸扎铺兼做。据当地民众回忆，苏集镇在 50 多年前，曾有鱼台人前来印画卖画，他们带着自刻的画版，在年节前来此地印制门神、灶神等年画，为此地的年画发展做出了一定贡献。而这种前往他地印制年画的现象也出现在成武县一带，是一种十分特殊的年画销售方式。而其他以纸扎铺为主生产的罩方画多分为两种情况：一是使用北部郓城县戴垓村印制的套版罩方画，二是自家作坊半印半绘的罩方画。根据张道一先生提及的当地戏曲年画多为套版印刷年画，可推断出曹县纸扎铺使用的极有可能是郓城戴垓村的套版罩方画。因为就笔者考察所见，菏泽市中南部地区制作的此类作品，套版印刷者甚少，几乎全部为半印半绘。

此外，当地生产的神像画题材众多，既有纯手绘，又有半印半绘，其人物形象以民间信仰形象居多，如八仙、城隍、土地、雷公电母等，这类作品充分展现出当地民众趋利避害的功利性供奉心理。由于画神艺人年节时兼做年画印制，故可将其纳入木版年画之列。

如今门神、灶神类年画多以机器印刷为主，而罩方画也少有纯手工制作，可以说除悬挂张贴的神像画之外，曹县一带其他类型的木版年画已基本淡出人们的视野。但作为菏泽市南部重要的民间艺术之乡，曹县木版年画对于研究河南至山东的年画文化传播具有重要意义，而曹县木版年画的整体形态和样貌仍需要进一步考察与研究。

① 〔明〕《兖州府志》，万历二十四年刻本。

② 张道一：《中国民间美术辞典》，江苏美术出版社，2001，第88页。

第九节

南部地区：四省文化融汇的单县木版年画

单县地处山东省菏泽市东南部，其地理位置独特，是全国少有的四省交界处，除其自身所属山东省外，自西向东与河南省、安徽省与江苏省相邻，有"四省锁钥，中原通衢"的美称。单县还与四省中的七县接壤，分别为山东省曹县、成武县、金乡县，河南省商丘市梁园区、虞城县，安徽省砀山县，江苏省丰县，可见其地理位置的独特性。

据传单县曾是舜帝之师单卷居住之地，故在古代又称单父。秦时此地置单父县，属砀郡，此为单县建县之始。与菏泽市的东明县类似，单县在近现代以来经历了多次行政区划的调整，民国期间先后属济宁道、曹濮道，后其属地又先后归属临河县、砀山县、单虞县、金曹县。1952 年，单县所在的平原省湖西专区划归山东省管辖，1953 年湖西专区撤销，单县纳入菏泽管辖范围。

独特的地理位置及长期以来行政区划频繁的变化，对单县的社会生活与民间文化产生了重要影响。明万历二十四年（1596 年）《兖州府志》便记载："古之单父，兖南境也，与归德接界，有两省风。"[1] 其中的归德即为今河南商丘一带，可见单县自古以来便因特殊的地理位置融汇了各地文化，成为多重文化的聚合之地。

单县历史上能工巧匠辈出，《单县志》中对本地家具及家居用品精致的刻工也有记载。自宋代以来大量石质牌坊的出现，正是这种工匠文化在单

① 〔明〕《兖州府志》，万历二十四年刻本。

县一带兴盛的代表。其中，最为知名的莫过于百狮坊与百寿坊。

两座牌坊因其装饰烦琐、雕刻华美、刀工精湛著称于世，因而使单县有了"牌坊县"的美誉。两座牌坊无论从内容、构图还是刀法技艺上，都是山东省古代牌坊艺术的珍品，反映出当地悠久的石刻史与工匠文化。如果说牌坊是工匠运用石质作业的结果，那么木版年画就是运用相近的技艺，采用不同的媒材，针对更多用户群的一种人人皆可用的民间艺术。在这种工匠文化的影响下，单县木版年画一并被载入本地的史志著述中。

1986年由山东省工艺美术研究所与山东工艺美术史料汇编委员会编撰的《山东工艺美术史料汇编》一书中，最早提及了单县木版年画，"光绪十三年（1887年）单县龙王庙杏花村人张文谦从天津杨柳青引进此技……尚存有清末的印版，大都是'王祥卧鱼''廿四孝''丹凤朝阳''哪吒闹海''武松打店''福禄寿''三星''杨家将'以及三国人物、水浒人物、七侠五义、莲生贵子等。"[1] 可惜的是，笔者在田野考察的过程中，虽找到张文谦的后人，但其家中版样早已售卖或遗失，难以见到清末画版的真容。通过了解，张文谦制作的年画，尤其是戏曲年画与曹县地区年画类似，即以丧葬纸扎中的罩方画为主。除此之外，张文谦还兼印灶神、天地神码、上关下财、门神等年画。

另外，1996年出版的《单县志》中，对本地的木版年画也有提及："清末，始有木版年画问世。单县木版年画为黑线绘图，复色、平印，色彩艳丽，对比强烈，加之黑印轮廓，显得比较调和，给人以轻快感。"[2] 这里提到的"黑线绘图""复色""平印"等工序，是指菏泽南部地区主要的半印半绘式年画制作工艺，这与纸扎文化是密不可分的。1961年，政府文化部门一度提出对单县木版年画进行抢救与继承，但随着时代变化与人民生活的变迁，这一民间艺术的生存土壤受到挤压，逐渐消失在民众视野中。

① 山东省工艺美术研究所、山东工艺美术史料汇编编委会：《山东工艺美术史料汇编（上）·民间工艺》，内部资料，1986，第92页。

② 惠正法等、山东省单县地方史志编纂委员会：《单县志》，山东人民出版社，1996，第559页。

除上文提到的张文谦外，《单县志》中还提及多位民间年画艺人："孙溜的李凤云、徐寨的王成田、蔡堂的张广跃、城关的贾尊礼等。"[1] 地方志中对艺人姓名的记载，进一步说明单县木版年画曾有过辉煌的历史，只不过在田野考察中笔者发现的实物与图像甚少。

除上述艺人外，窦楼村的窦传飞是当地以生产门神、灶码为主的年画艺人，其年轻时曾前往菏泽学艺，后除传艺于自己的子孙外，又收徒四人，将年画技艺传播至附近村落。窦氏年画在当时影响较大，其生产的灶神、天地神码、财神、门神、火神、观音等内容的年画曾远销河南。

在传统木版年画制作的基础上，20世纪中期当地还曾有过新年画的改革运动，目前可见的一幅重要作品便是发行于1950年的《大众供销合作社》月历牌（图2-13）。此幅作品创作于1950年初，是为庆祝中华人民共和国成立后的第一个春节，由平原省美协美工组组织，湖西专署（今单县）人民文化馆监制的一幅表现新中国供销社场景的年历画。此幅画面以传统灶神年画为底本，灶神与灶奶奶的形象被改为进入供销社购买商品的民众

图2-13　1950年木刻月历牌《大众供销合作社》
（李永良藏）

（图片来源：张宗建摄于山东省菏泽市区李永良家中
2020年4月18日）

① 惠正法等、山东省单县地方史志编纂委员会：《单县志》，山东人民出版社，1996，第559页。

形象，上方则保留了灶神年画中的月历牌，分为"国历""夏历""节气"三栏。

此外，作家刘照如在其作品《果可食》中曾提及，他的父亲刘元魁曾在同一年绘制了另一幅新年画月历牌，同样为平原省美协美工组组织及湖西专署文化馆监制。只不过内容变为男女老少一家八口人正在包饺子过年，每个人物都喜气洋洋、安乐祥和。

可以看到，新年画改革运动在单县曾有过一定的推广，至于效果如何，因缺乏相应资料记载，我们难以得知。但可以知道的是，在这个文化交汇的辐辏之地，木版年画曾有过广泛的传播，也有过创新改革，只是随着历史的进程，在民众的生活中已经不是必需品了，而这些年画的印迹，也逐渐消失在我们的记忆中。

曹州木版年画的制作内容与题材

　　曹州木版年画的图像内容或图像载体均体现出民俗文化的功用。从类型上看，书本子、罩方画、水浒纸牌等地域文化特色显著，融合了当地婚丧嫁娶的各个方面，是地方民众生活的必需品。从画面表现看，神祇形象、戏曲故事、世俗生活、花鸟鱼虫等在年画中均有表现，尤其以戏曲故事最具特色，充分展现出丰富的鲁西南地区民间生活样貌。

　　本章以曹州木版年画的题材及一些较有特色的内容分类，阐述神祇信仰、戏曲年画、水浒纸牌、供品图、样板戏等几类图像的文化内质与功能外显，力图从内容角度深刻还原曹州木版年画的地域风貌。

第一节
神秘的敬畏：曹州木版年画中的神祇信仰

　　神祇形象是曹州木版年画图像的重要内容，在民间艺人的作品中是不可缺少的题材，也是地方民众日常生活中需求量最大的一类年画。这些年画反映了鲁西南地区的民俗信仰。这些神像年画虽然不如邻近的豫北地区神像画那般丰繁缤纷，却显示出鲁西南地区丰富的民间信仰活动。这些民间信仰早在东汉时期就有所体现，如嘉祥武氏祠画像石中的"东王公""西王母"及各种神仙形象等。在明清时期繁盛起来的木版年画对当时鲁西南地区的民间信仰进行吸纳和融合，使年画题材进一步贴近民众生活，也更具使用上的普适性。而这种普适性正是来源于农耕社会普通民众对神灵的信奉，他们认为年景丰歉，人的生老病死、吉凶祸福等无不由神鬼主宰，因此，几乎每家都供奉一种或几种神灵。由于木版年画的消费成本较低，且易于张贴悬挂，进而成为民众供奉神像的首选。除木版年画刻印神像之外，手绘神像在鲁西南地区同样风行。例如，郓城葛垓的葛氏家族，以清嘉庆年间的老艺人葛连能为代表，至今已传承七代，他们将手绘与泥塑神像两种技艺融为一身，作品在百余年来一直很受当地民众的喜爱。这也从另外一个层面表明，神像类图像制品在鲁西南地区有较大的消费群体，神像类图像也是每一个木版年画作坊不可或缺的表现题材。

　　根据制作与使用的方式不同，鲁西南地区神像类木版年画可分为常年悬挂张贴的神像画（图3-1）与年节期间使用的神像年画两种。其中，前者因尺幅相对较大（多为60厘米×40厘米及以上尺寸），一般统称为"大像"，后者则称为"小像"。两者虽然都代表着地方民众祈福纳祥、驱凶辟

邪的生活理想，但从具体的制作、使用、神像类别及供奉方式等要素来看，还是存在着一定差异的。

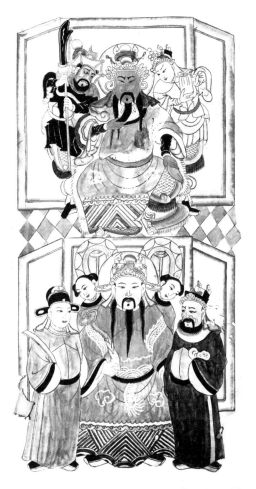

图 3-1　郓城县樊庄薛传仁制作的《上关下财》

（图片来源：张宗建摄于山东省郓城县樊庄　2018 年 4 月 6 日）

　　"大像"类作品体现了地方民众对神祇崇拜的日常需求，这些神像画往往被张贴或装裱悬挂在房屋中堂、门后山墙或厢房的后山墙等处，以便日常可见并能够随时供奉。与一年一换的木版年画相比，"大像"类作品的使用与更换周期具有不确定性，往往是长期悬挂导致色彩陈旧或纸张开裂后再行更换。

从画中神像人物来看，"大像"的印制内容主要包括《上关下财》《文财神》《武财神》《保家奶奶》《保家姑娘》《南海观音》《泰山奶奶》《八仙》等。除《上关下财》的构图分为上下两层外，其他多为一层的单独像外加两个侍者的构图模式，而《八仙》则多以两侧对联的形式出现。这些神像承载了鲁西南地区民众对家族兴旺、祈求财富的精神寄托。另外，"大像"的制作工艺往往以半印半绘的方式为主，极少有套版印刷者，这与当地纯手绘神像画盛行不无关系。鲁西南地区有代表性的"大像"木版年画的制作地有郓城、鄄城、东明等。其制作步骤为：当地艺人先在木版上绘刻神祇形象的墨线版，在纸张上印刷墨线后，使用一种特制的毛笔——"阴阳铲"（将毛笔剪裁成平头扁笔），一边蘸水，一边蘸颜色，这样画出的线条能产生过渡色，使衣纹、花卉等图案更具立体性色彩（图 3-2）。这种制作技艺与滑县地区的神像画制作技艺相似，"阴阳铲"与滑县的排笔也极为相近。所以，历史上鲁西南一带与河南滑县的民间艺人的交流及木版年画销售促进了制作技艺与题材的融合，从而使其逐渐产生图像的趋同性。与"小像"的批量生产不同，"大像"销售数量相对较少，所以艺人无须在特殊时节快速生产，甚至可以利用手绘的方式体现一定的笔墨趣味。所以，

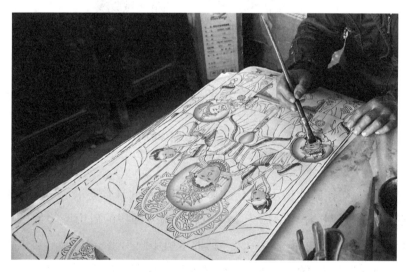

图 3-2 民间艺人正在采用过渡色阶技法创作

（图片来源：张宗建摄于山东省郓城县樊庄 2018 年 4 月 6 日）

"大像"制作工艺使用半印半绘的方式，这样可以减少手绘勾线的烦琐，也可以凸显艺人手绘上色的功力，最后还减少了大版套印可能产生的校版、对版、拼版的工艺难度。

"小像"普遍指木版年画，即当地常说的"码子"。"小像"大多为年节期间使用，少数用于裱糊纸扎罩方。通常情况下，进入农历十月后，多数木版年画作坊便开始进行"小像"的印制。由于民众需求量大，年画作坊有时甚至需要连续印制到大年二十九。"小像"的题材主要包括门神、灶君、天地神码、牛马王、财神、烧码、罩方门神等。

在这些分类中，除罩方门神用于丧葬仪式外，其他"小像"均为年节时期使用。需要注意的是，除烧码需要焚烧外，其他"小像"基本用于过年期间张贴。烧码是单线印刷品，其中二层码与三层码尺寸较大，分别为18厘米×8厘米与25厘米×8厘米。三层码上面印着上中下三层神像，分别为南海观音、井神、玉皇大帝。其他类烧码尺寸较小，长宽约有8厘米×5厘米。烧码主要用于在大年初一与纸元宝共同焚烧，当地称为"过年抛码子"，现汶上县一带仍有使用，并且还留有灶王爷与烧码配套购买的习俗。张贴门神与灶君是长期以来千家万户年节时期最为遵循的礼仪。康熙十三年（1674年）《曹州志》记载："门贴画像，祭灶于灶陉，设纸像祭之。祀祖先于祠堂，无神主者，亦设纸像致祭。"[1] 可见，门与灶在传统的民间信仰中具有十分重要的地位，这也在木版年画的创作中得到了充分的体现。"小像"类木版年画的制作工艺多以套印或只印墨线为主。套印以四色、五色者居多，印色包括红、绿、紫、黄、橘黄、二红等色。这种套印工艺的使用，一方面体现出年节期间民众集中的需求量大，画店需要用最快捷的方式在短时间内生产出更多的"小像"成品。另一方面，套版工艺可以更好地固定其所表现的神祇形象的造型与色彩，从而能够长期使用。"小像"使用的普遍性及受众的广布性，使其成为众多民间作坊制作木版年画的首选，从而产生了诸多以此为生的村落，如东明县双井村、巨野县马庄村等地。另

① 〔清〕《曹州志》，康熙十三年刻本。

外，一些具有堂号的知名画店，如嘉祥县黄垓村的太和永（彩插8）、郓城县大人村的恒昇码子店、成武县韩铺村的同兴老店、菏泽市牡丹区前付庄的义兴画店等，均以生产"小像"为主。

从销售渠道与销售方式来看，"大像"往往由需求者提前预约订购并自行前往制作者家中购买，也有作坊提前将印制好的神像木版年画卖给批发商贩，需求者直接前往商贩家中购买即可。而"小像"则是年节期间由商贩前往作坊大批量购买，然后在乡村集市设摊销售。可以说，前者的销售倾向于一对一，而后者则是一对多，这与上文提到的两者在使用、制作及文化上的差异密切相关。但由于两者均是以神像的形象呈现，所以当地人把购买神像画称"请"，如"请神""请灶爷""请天爷"等。时至今日，神像类木版年画在鲁西南地区依然有广大的受众需求，尤其是"大像"与"小像"中的灶君、天地神码等，依然延续着传统的制作方式与使用习俗，成为地方民众在民间信仰活动中重要的物质载体。

第二节

戏画共生：曹州木版年画对地方戏曲的
接受及影响

 曹州地区自宋元以来便是戏曲文化起源和发展的主要区域，地方戏曲在民众生活中具有重要的地位，拥有大量受众群体。曹州木版年画的创作者敏锐地发现了民众对戏曲文化的喜爱，于是创作出大量与各类地方剧目相关的戏曲木版年画图像，从而将戏曲受众发展为木版年画受众。同时，木版年画的民俗性、生活性及功能性，也进一步促进了地方戏曲的传播。比如书本子戏曲木版年画与当地婚俗密切相关，无论新婚妇女是否是地方戏曲的受众，印有戏曲内容的书本子都是她们重要的日常生活用品。正是曹州木版年画的制作融入了地方戏曲并重构民俗意义、文化意义后，才使其在民众生活中产生了重要影响。此时的戏曲木版年画已经不仅是地方戏曲的传播媒介，还是具有本体特殊意义的民俗个体。

 在目前可见的书本子戏曲年画图像中，可以明确看到受鲁西南地区最为流行的八种地方剧种的影响痕迹，年画中戏曲人物的服饰、脸谱、姿态及道具等元素都显示出明确的地方审美特征。在这之中，诸多仅鲁西南一带可见的地方剧种及剧目被年画艺人绘制成像，如枣梆剧目《三开膛》、两夹弦剧目《太阴碑》、柳子戏剧目《白云洞》、罗子戏剧目《武松杀嫂》等特殊剧目的描绘，凸显出强烈的地域文化特色。另外，曹州木版年画中的戏曲图像可以直观地反映出某些剧种在鲁西南地区的受欢迎程度，也是曹州木版年画受地方戏曲影响的直接表现。

 从曹州木版年画中表现的戏曲剧目来看，不同剧种和剧目在年画图

像中出现的多少不同。以笔者整理收集的 269 种书本子戏曲年画图像为例：山东梆子涉及图像 74 幅，占比 27.5%；柳子戏涉及图像 41 幅，占比 15.2%；大平调涉及图像 28 幅，占比 10.4%；大弦子戏涉及图像 16 幅，占比 6%；枣梆涉及图像 16 幅，占比 6%；罗子戏涉及图像 6 幅，占比 2%；两夹弦涉及图像 5 幅，占比 1.9%；四平调涉及图像 5 幅，占比 1.9%；现代样板戏涉及图像 13 幅，占比 4.8%；其他待考或失传剧目图像 65 幅，占比 24.3%。不过，需要指出的是，在所有可见年画图像所借鉴的戏曲剧目中，某些剧目不单为一种地方戏所有，如《高平关》（图 3-3）一出在柳子戏、山东梆子、大平调中均有出现，年画艺人在创作过程中有可能吸收三类剧种中的代表性元素。此类作品往往影响范围更大，时间更久，转述为年画图像时更易获得民众喜爱。而《太阴碑》《白云洞》《蓝桥会》等多为柳子戏、两夹弦等独有剧目，戏曲受众相对较少，年画艺人创作的此类图像所影响范围与时间相对有限。因而，从数据统计结果看，图像占比最大的山东梆子正是当地发展最为繁盛的地方戏种类。

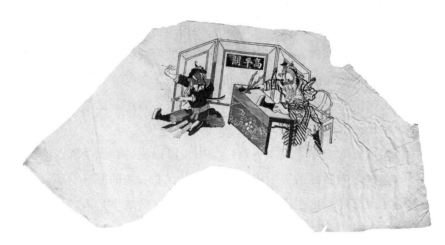

图 3-3 《高平关》（李永良藏）
（图片来源：张宗建摄于山东省菏泽市区李永良家中　2019 年 2 月 12 日）

在鲁西南地区，山东梆子被称作"舞台大戏"。山东梆子在清乾隆年间受山陕梆子影响而诞生，最初在菏泽一带流传，因菏泽时属曹州府，故又名"曹州梆子"。曾经在鲁西南地区知名的大姚班、田状元班、曹家班等地

方戏班均为山东梆子班社，可以看出山东梆子在当地的受欢迎程度。从剧目数量看，山东梆子传统剧目达 600 多出，基本剧目就有"十八本""十七山""十二关""五阵""六州"[①]等。山东梆子在山东及邻近区域影响极大，是鲁西南地区公认的最具影响力的剧种。曹州木版年画中有大量表现山东梆子剧目的图像，这不仅是该剧种对木版年画创作的影响程度的反映，也是当地民众与艺人在戏曲剧种接受上的重要审美选择，这与剧种的传播力度和范围是相依存的。

另外，柳子戏在曹州木版年画中的图像也占据了重要的比例，这与柳子戏发源地密切相关。柳子戏是鲁西南地区古老的剧种之一，历史上曾与梆子腔、昆山腔、弋阳腔合称"东柳、西梆、南昆、北弋"[②]。柳子戏在山东、河南、河北、皖北、苏北等地具有较大的影响力，尤其是鲁西南地区北部的鄄城、郓城、巨野等地更为盛行。曾经知名的柳子戏演员如刘云泗、王福润、张春雷、黄遵宪等人或为鲁西南地区北部人氏，或在此学艺，他们为柳子戏的发展做出了贡献。1959 年，在郓城县工农剧社的基础上成立了山东省柳子剧团。柳子戏盛行的地区也是鲁西南地区书本子木版年画生产的重要区域。目前现存的木版年画图像如《白云洞》、《高老庄》（彩插9）、《打登州》、《黄桑店》等均是以同名柳子戏剧目为原型创作，尤其是各类画面中秦琼脸谱的"三块瓦"表现形式正是柳子戏中秦琼形象最为突出的特征。

两夹弦与四平调在曹州木版年画中所涉及的剧目图像相对较少，这与

① "十八本"是《春秋配》《梅绛亵》《千里驹》《全忠孝》《江东》《战船》《宇宙锋》《玉虎坠》《百花咏》《老边庭》《金台将》《富贵图》《龙门阵》《佛手橘》《双玉镯》《虎丘山》《天赐禄》《马龙记》；"十七山"是《老羊山》《虎丘山》《铁笼山》《山海关》《岐山角》《天台山》《两狼山》《长寿山》《司马懿探山》《滚鼓山》《二龙山》《豹头山》《翠屏山》《红罗山》《兰花山》《大佛山》等；"十二关"是《反昭关》《过五关》《反潼关》《乱潼关》《晋阳关》《撺地关》《三上关》《打三关》《南阳关》《阳平关》《高平关》《天水关》；"五阵"是《五雷阵》《青龙阵》《阴门阵》《黄河阵》《梅龙镇》；"六州"是《反徐州》《安乐州》《平霍州》《头冀州》《二冀州》。

② 菏泽地区文化艺术志编纂委员会：《菏泽地区文化艺术志》，内部资料，1991，第49—50 页。

民间艺人与民众对剧种的选择和关注有关。两夹弦是清中晚期诞生于鲁西南地区的地方戏曲形式，是在花鼓丁香的基础上演变而成的。两夹弦以鲁西南中部的菏泽、定陶、成武等地最为盛行。由于源自花鼓表演，其传统剧目多以家庭伦理戏为主，而后吸收柳子戏、山东梆子等地方剧种的表演形式，增加了一些武戏剧目，但传统剧目仍以民间生活题材的小戏为主。四平调自20世纪三四十年代出现以来，也是以反映家庭伦理、民间生活及男女婚姻的"三小戏"（指以小生、小旦、小丑为主要角色的剧目）为主，另外，四平调产生时间较晚，在鲁西南地区形成一定规模之时，曹州木版年画戏曲类图像已经有了固定的表现形式。所以，这就是两夹弦与四平调戏曲图像在曹州木版年画中表现较少的原因。

总之，从曹州木版年画图像表现的戏曲内容来看，木版年画在创作时对表现内容进行了选择，包括了民众的戏曲审美与民间艺人的创作手法。这些戏曲图像年画的创作与使用对戏曲文化的传播起到了一定的反哺作用，进一步加强了地方戏曲的区域性影响。同时，特定剧种、特定剧目的选取也使其自身产生了一定的创作规律，并综合体现在表现题材、造型构图及色彩呈现上，为曹州木版年画成为一个独立而成熟的区域性民间艺术形式奠定了基础。

第三节

休闲与游艺：曹州木版年画中的水浒纸牌

 我国古典文学名著《水浒传》，其故事的发祥地便是曹州地区的郓城与梁山一带，书中所述晁盖、宋江、吴用等人的家乡郓城，至今仍有"大宋天子坐汴京，水泊反了众英雄。水浒一百单八将，七十二名在郓城"的歌谣流传。正是在这种文化背景的影响下，曹州地区产生了一种具有休闲娱乐功用的游艺品——水浒纸牌。

 水浒纸牌模仿了北宋时期的通缉令，将人物画像刻印在纸牌上。当地许多木版年画作坊都会生产水浒纸牌，并出现了以此为主业的制作专业村，如郓城县水堡村、巨野县丁海村等。其中，郓城县水堡村是宋江的故乡，这里制作水浒纸牌的历史悠久，在鲁西南地区最为知名，是当地最大的水浒纸牌生产地与销售地，据说这里也是水浒纸牌的发源地（图3-4）。2006年，"郓城水浒纸牌及雕版印刷工艺"成功入选山东省第一批省级非物质文化遗产保护名录。明代陆容在《菽园杂记》一书中曾记载："斗叶子之戏，吾昆城上自士大夫，下至僮竖，皆能之。予游昆庠八年，独不解此，人以拙嗤之，近得阅其形制，一钱至九钱各一叶，一百至九百各一叶，自万贯以上皆图人形，万万贯呼保义宋江，千万贯行者武松，百万贯阮小五，九十万贯活阎罗阮小七，八十万贯混江龙李俊，七十万贯病尉迟孙立，六十万贯铁鞭呼延灼，五十万贯花和尚鲁智深，四十万贝赛关索王雄，三十万贯青面兽杨志，二十万贯一丈青张横，九万贯插翅虎雷横，八万贯急先锋索超，七万贯霹雳火秦明，六万贯混江龙李海，五万贯黑旋风李逵，四万贯小旋风柴进，三万贯大刀关胜，二万贯小李广花荣，一万贯浪

子燕青。"[①] 可以看到，水浒纸牌在明代就已经在全国多地普及开来，成为普通大众的休闲游艺用品。不过，根据《菽园杂记》的记载，其叶子牌上所指"四十万贯赛关索王雄""六万贯混江龙李海"等人并非《水浒传》书中人物，而是宋人《大宋宣和遗事》《宋江三十六人赞并序》等书与民间杂剧中所述的人物。在曹州水浒纸牌中，九万贯以上均已简化为条牌与丙牌，六万贯人物混江龙李海则改为了《水浒传》书中记载的水兵头领混江龙李俊。

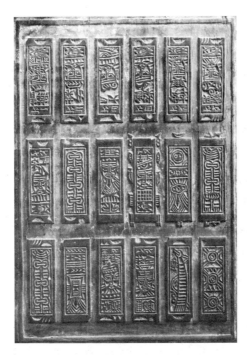

图 3-4　水浒纸牌印版（张宗建藏）

水浒纸牌在鲁西南地区广为流传，民间又多称其为曹州大牌、老妈妈牌、老妈妈碰等。无论哪个作坊生产的水浒纸牌，为了便于销售与使用，其基本尺寸大致相同，主要分为"大牌"和"小牌"两种，大牌基本尺寸为 4.5 厘米 ×8 厘米，小牌则为 2.5 厘米 ×7.5 厘米。大牌、小牌仅尺寸有

① 王春瑜：《明清史杂考》，商务印书馆，2016，第 155 页。

差异，其内容相同。全套纸牌多为 120 张，分为万字牌、饼子牌、条子牌、老千、红花子、黑瞎子六类（图 3-5）。其中一到九万、一到九饼、一到九条各 4 张，万、饼、条各 36 张，万字牌的张数代表水浒三十六天罡，饼子牌与条子牌相加等于 72 张，代表七十二地煞，总计 108 张，也代表水浒一百零八将。老千、红花子、黑瞎子则分别代表晁盖、王伦与阎婆惜，每类各 4 张，共计 12 张，称十二神主，这就形成了三十六天罡、七十二地煞与十二神主共同构成的阴阳数理格局。水浒纸牌在发展过程中经历了多次改版。据传，早期的万、饼、条 108 张牌面分别绘有不同的水浒人物，但由于牌版刻印工序复杂，经过多次改版，才逐渐形成了今天常见的牌面形象。其中，只有万字牌留下了水浒人物的形象，从一万到九万分别印有燕青、花荣、关胜、柴进、李逵、李俊、秦明、朱仝、宋江。水浒纸牌通过对不同人物的外貌特征来刻画人物形象。如八万朱仝头戴捕头帽，体现出其"郓城县巡捕马兵都头"的身份，而面部胡须黑色线条的处理则凸显其"美髯公"的绰号；五万李逵则突出其"黑旋风"的特质，在面部刻绘三角形黑色图案，并同样以线条的形式表现胡须，而图像下部则描绘了李逵的主要兵器——板斧，板斧劈向左侧人物，表现出李逵的主要人物特征。这

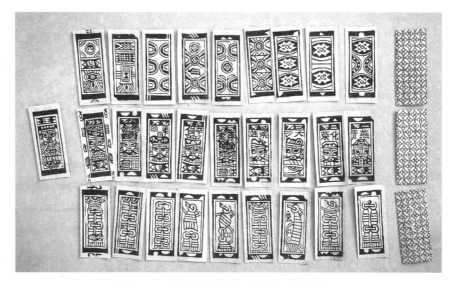

图 3-5　水浒纸牌的主要牌面（张宗建藏）

种表现方式也使民众在游艺过程中，更易于对牌面内容进行记忆。为使水浒纸牌拥有更广阔的受众群体，民间艺人在每一张纸牌的上下部均刻有特殊的符号，包括圆形、三角形、月牙形等符号的组合，如八万便以月牙形与圆形组合。这种简单的符号组合解决了部分受众不识字的问题，使每一张牌面都变成了一个具有特殊意义的符号载体。而饼子牌与条子牌则均以抽象的符号形式代表不同的牌面大小，体现出一种特殊的地方审美风貌。另外，水浒纸牌的牌背也有许多图像类型，包括九天玄女、刘海戏金蟾、狮子滚绣球、方孔铜钱纹等。牌背图像类型多样，且均与祥瑞、金钱等元素相关，体现了鲁西南地区民众对水浒纸牌这一休闲游艺用具所赋予的求财求福心理。

　　水浒纸牌多为黑白两色，只需一套线版即可印刷，由于版样变动不大，所以适于常年重复印刷。黑色颜料是民间艺人刮下烧锅的锅底灰后，加入开水冲烫，再用白面打好糨糊，将其放入开水冲烫的锅底灰中揉搓，直至成为块状，待其冷却后将其放置到细石板上加水研磨，即可形成墨汁。印制纸牌多采用棉纸，这种棉纸产自山西，以蚕丝、棉花、桑树皮等为原料制成，纸质薄且坚韧，半透明，因常用此纸来糊灯笼，因此又称其为"灯笼纸"。纸牌印刷工序与其他类木版年画无异，不过印好之后多了一项搪牌的工序，即在牌背层层裱糊纸张，以使纸牌达到一定厚度，利于使用。一般纸牌裱糊 10 层左右的纸张，多者达 18 层，谓之"油牌"。待纸牌晾干、磨平并上光后，再进行纸牌的裁切与配牌，这样便完成了水浒纸牌制作的基本工艺。

　　水浒纸牌不仅在图像风格与制作技艺上表现出一定的地域性特征，围绕水浒纸牌的使用与销售所产生的习俗，也凸显了鲁西南地区民众的日常娱乐与生活情趣。水浒纸牌有多种玩法，包括白六和（hú）、离和、十六、铃铛铺、牌九、哈虎、别棍、疙瘩和（hú）等。根据不同的玩法，人数从 2 人至 6 人不等。当地把玩纸牌叫作"上梁山"，一人呼："上梁山去不？"牌友间便呼应道："走，上梁山去。"牌友间若有老太太，便会有人说笑："老太太也反了。"水浒纸牌的游戏在民间是调节人际关系、消解农闲时光的重要媒介。在玩牌时，牌友们也不说点数，直言牌面上的人物，如需要

一万时，便喊："摸个燕青。"想要五万时则喊："李逵哥哪儿去了？"另外，在传统的游戏过程中，还有一种说唱的形式伴随其中，名为"数九万歌"。说唱词主要围绕万字牌的人物展开，以简单的唱词描述出不同人物的主要特征。比如出牌时准备出一万燕青，就要边出边唱："打了个一还是一，一万燕青了不起。保着宋江闯东京，泰山打擂数第一。"正是这些具有民间口头文学及生活化色彩的使用习俗，水浒纸牌的玩法与传播范围才逐渐扩大。据统计，水浒纸牌的销售范围包括山东聊城、菏泽、泰安，江苏徐州、沛县，河南丰县、濮阳、范县，安徽砀山，河北邯郸，东北三省等地，最远更是曾销售到新疆、甘肃，大大扩展了水浒纸牌的传播范围。

从销售的模式来看，水浒纸牌的销售也与其他木版年画不同。据民间艺人口述，水浒纸牌的制作地往往只参与纸牌的制作，售卖则多由附近区域的盲人群体进行。一人每次批发成百甚至上千副纸牌，用包袱包好后背在身上前往各地销售。所以在当地又有"瞎子到水堡——背牌，瞎子到丁海——背牌"的歇后语。过去，盲人多以四处唱戏算命为生，流动性较强，纸牌尺寸较小，便于其随身携带。另外，为了维护其权益，盲人售牌不需纳税，这也促使更多盲人参与其中，形成了盲人售牌的特殊现象。

虽然水浒纸牌在民间具有较大的消费市场，但自明代以来，水浒纸牌多次被禁止生产制作，最后逐渐消失在鲁西南地区民众的日常生活中。明崇祯十五年（1642年），为减少因模仿《水浒传》情节导致的地方叛乱，时任刑科左给事中的左懋第在上书皇帝的奏折中提道："街坊小民将宋江等贼名画为纸牌，以赌财物，其来尤久……市有卖纸牌及家藏纸牌并牌模者，并以纸牌赌财物者，皆以藏《水浒传》之罪罪。"[①]除了因《水浒传》是当时的"禁书"外，水浒纸牌作为赌具在社会生活中也产生了一定的不良影响，并为统治阶层所抵制。这在清人郑燮于范县为官时所写的家书《范县署中寄舍弟墨第四书》中也得到了证明："近日颇有听鼓儿词，以斗叶为戏者，

① 朱一玄、刘毓忱：《水浒传资料汇编》，百花文艺出版社，1981，第512–513页。

风俗荡轶，亟宜戒之。"①《水浒传》在清代也被列为"禁书"，这对水浒纸牌的制作与销售也产生了冲击。中华人民共和国成立后，水浒纸牌作为赌具被禁止生产制作。20世纪60年代，大量水浒纸牌古版被没收焚毁，水浒纸牌的制作和销售数量锐减。而水浒纸牌的许多玩法在年轻一代中的消失也使这一传统游艺品从制作与使用的双重层面逐渐步入了衰落。

① 〔清〕郑板桥：《郑板桥集》，上海古籍出版社，1962，第13页。

第四节

供品图：一件私人藏品中呈现的鲁西南
地方社会与画匠文化

　　鲁西南地区汇集了各种地方戏曲与曲艺表演，形成了十分耀眼的民间戏曲与曲艺文化。然而，如果说戏曲与曲艺这种具有时空表演特质的民间文化是在激烈的乐器碰撞与大开大合的舞台表演中体现鲁西南地区的地域性格的话，那么另一种民间文化表现形式，则是通过色彩的交汇、造型的秩序感以及内容的可读性，于静穆中通过视觉感官的刺激将鲁西南地区更深层次的文化精神表现出来，这便是民间绘画活动。

　　鲁西南地区的民间画工人数众多，他们多在乡野间以绘庙、纸扎、彩塑、年画等行当为生。优秀画工的评判标准是兼具绘、扎、塑、刻四门技艺于一身，这些画工在当地被百姓称为"画匠"，称呼时多在"画匠"二字前加上画工姓氏或家庭排行，如"李画匠""刘画匠""二画匠""三画匠"等。其实，从当代的社会语境中，尤其是从艺术界的"阶层观念"来看，"画匠"一词从某种意义上说不是一个褒义词，甚至有贬义色彩。"画匠"是指虽然具有娴熟的绘画技巧，却只会临摹或模仿他人的作品，没有自我的艺术风格的人。所以常说成为一个画匠容易，而成为画家却是难上加难。

　　不过，"画匠"这一称谓在鲁西南民间绘画中却是一个无可撼动的"褒义词"，因为"匠"字在当地被民众认为是有独特技艺的人。画匠所制作的作品即便长期以来都在模仿师父或父辈留存画样的风格，但这些风格在农耕文化背景下，却得以长久流传。如果画匠抒发了强烈的个人情感，表现出了前所未有的绘画风格，可能会被当地民众排斥。

画匠的首要任务便是秉承传统，甚至一招一式都要模仿得惟妙惟肖，他们要学习师傅所教授的各种绘画技法，这样才能使以后制作的作品受到当地民众欢迎，甚至可以获得"画匠"称号。当他们已经具有娴熟的绘画技巧后，民众喜爱的题材、内容、色彩、造型等早已深入己心，这时再在作品中加入一些新元素便顺理成章了。虽然在目前可见的一些手绘作品中，不同乡村的画匠表现不同的内容，但都呈现出相近的艺术风格。

在对鲁西南地区木版年画进行深入考察时，笔者收藏了一本清末民初的手绘书本子，内含近 30 张古旧老纸，其中 10 余张纸上有手绘作品，多以花瓶、水果或仿文人花鸟画为主。这个书本子包含着两种不同的绘画风格：一种是具有民间传统和强烈色彩的吉祥题材；另一种则是模仿文人的写意画。

在这个书本子中，民间绘画类题材除花瓶外，主要表现的是一些盛放在盘子中的蔬果，包括佛手瓜、柿子、石榴、桃子（彩插 10）等，表现风格具有浓郁的民间特质，而且至今色彩还相当丰富艳丽。

那么，这些盛放在盘子中的蔬果是做什么用的呢？为何会出现在以女红文化为主体的书本子中呢？常见的鲁西南地区书本子多以戏曲图案为主，使书本子也有了一定的可读性。这些代表祥瑞文化的蔬果大概就是表达一种吉祥寓意。这当然是根据民间美术的特征进行的判断，但这些是谁创作的？又是如何绘制到书本子上？

2018 年 4 月，笔者在菏泽市牡丹区沙沃社区参观了由李立文创建的菏泽市守望乡村记忆博物馆。李馆长长期以来致力于鲁西南地区民间文化的收集整理工作，并且他本人就是一名技艺娴熟的纸扎艺人。李馆长收藏的一套早期鲁西南民间画匠手绘作品，可以说代表了鲁西南地区民间绘画的最高水准。这些作品中有数幅与上文提及的盘盛蔬果图式一致者，其表现内容也以佛手瓜、寿桃、柿子等为主（图 3-6）。绘画作品的作者是当地早已逝世的一位老画匠，他生前主要从事扎制丧葬纸扎。

图 3-6　手绘寿桃（李立文藏）

（图片来源：张宗建摄于山东省菏泽市沙沃社区菏泽市守望乡村记忆博物馆　2018 年 4 月 7 日）

李馆长与我交谈时，不断提起民间绘画与纸扎行当的关系，这也在很大程度上解释了这些作品出现在书本子上的原因。在传统农耕社会中，人们的忠孝观念与鬼神观念相对浓厚，"事死如事生"使厚葬观念在鲁西南地区的乡村极为盛行。据乾隆二十一年（1756 年）《曹州府志》记载："曹县民务耕桑，与菏泽同俗，然信鬼信巫，疾不延医……岁时赛祷神庙。"①纸扎就是在一定程度上利用视觉效果寄托哀思。

不过，这种厚葬习俗在促使当地纸扎行业迅速发展的同时，也滋生了相互攀比心理，出现了纸扎制作越加精美、价格越贵的现象，导致了贫苦民众无力购买的情况。据道光二十六年（1846 年）《巨野县志》记载："无可痛者往往因无力制备棺罩，遂停枢在室，致暴露数年及数十年之久，其弊有不可胜言者。"②其实，早在康熙年间，巨野知县章弘就在考察当地厚葬习俗后专门书写了《劝喻安葬文》，建议乡民减少丧葬费用，更是提及棺罩、纸扎等应简化，不应攀比。

然而，地方民众认为应该遵守厚葬习俗，只有这样才能凸显自己与逝

① 〔清〕《曹州府志》，乾隆二十一年刻本。

② 〔清〕《巨野县志》，道光二十六年刻本。

者的亲情关系，才能更好地让乡邻看到自己的忠孝之心。所以，时至今日，当地的纸扎行业依然留存，甚至在某些乡村还十分盛行。

盘盛蔬果的图式原本用于丧葬纸扎。作为祭祀用品，纸扎需要在逝者入土的同时焚烧。这些盘盛蔬果的绘画，张贴在不同类别的纸扎之上，作为供品使用。这些图式就是"供品图"。可惜的是，由于纸扎就是用来焚烧的，其精美的纹饰与高超的绘画技艺往往只能保存三至五天时间，所以，现在很难再看到过去老艺人制作的纸扎原样和在纸扎上手绘的各种精美图像了。

不过，可喜的是，除了李馆长收藏的民间画匠"供品图"珍贵手稿外，当时的纸扎艺人还将自己的艺术创作延伸到书本子的制作上。他们将这种具有祥瑞寓意的图案按照纸扎纹饰绘制的程序重新刻画到书本子上，使其具有一定的装饰意味，也为我们留下了更多民间绘画作品，体现出鲁西南民间画工的艺术水平。

纸扎艺人能将"供品图"绘制到书本子上，说明他们集绘、扎、塑、刻四艺于一身。他们既是纸扎艺人，又不是纸扎艺人，他们的身份在乡村民众的眼中一直都是画匠，是具有绘画才能的民间艺人。

相比戏曲人物的造型繁复，供品图这类表现祥瑞寓意的绘画作品显然能够最大限度地以最便利的方式占据市场并获取最大的利益。20世纪30年代左右，以红船口复兴永为主的木刻版印制画店，通过制作大量戏曲题材年画迅速占领市场，鲁西南民间绘画也开始迎来繁盛的木版年画时代，以供品图为代表的手绘书本子便逐渐退出了人们的视野。

通过书本子保存至今的手绘供品图体现出完整的鲁西南民间艺术风貌，代表了当地民间画工的绘画水平，也是一个地区社会与历史发展的见证。

第五节

图像证史：鲁西南地区的梨花大鼓

　　鲁西南地区的民间戏曲资源十分丰富与特殊，这种丰富性体现在戏种的丰富和参与人数的众多，而特殊性则体现在流传至今的许多戏种大都是鲁西南地区独有，或起源于鲁西南地区的，如两夹弦、柳子戏等。在鲁西南地区传统的日常生活中，除戏曲演出之外，曲艺表演则是当地民众精神生活的另一种寄托。

　　与戏曲演出不同，曲艺表演人数较少，舞台布置相对简单，整个表演氛围的烘托仅依靠艺人的乐器伴奏与唱词表述。然而，这种相对简易的舞台反而更利于曲艺艺术在民间的传播，使曲艺表演更贴近民众生活，也使艺人与民众之间的舞台界限减弱，更具艺术表现的自由度。传统曲艺艺人遍布鲁西南各县（区），其唱词与曲目也多贴近民间生活与民间故事，在当地具有广泛的受众群体。鲁西南地区的曲艺种类有山东琴书、坠子书、渔鼓、大鼓书、落子、山东快书等，素有"书山曲海"的美誉。其中，菏泽市牡丹区与郓城县先后在 2017 年和 2020 年获评"中国曲艺之乡"。

　　在中国各地的年画作品中，戏曲故事是重要而又丰富的题材之一。这些年画作品无论是表现戏曲故事情节，还是戏曲舞台表演，都蕴含着丰富的文化内涵，体现着不同地域的文化特色。但作为生活中与戏曲联系紧密的曲艺形式则很少出现在年画作品中，而曹州书本子木版年画中所发现的曲艺场景作品则弥足珍贵，具有重要的历史与文化价值。

　　从图 3-7、彩插 2 表演场景中可以看到，画面所表现的是现在鲁西南地区已经少见的大鼓书，而根据图 3-7 和彩插 2 中男性观众的长袍、大辫

的装扮，我们可以基本断定其创作时间不晚于清末时期。关于这几幅年画，俄罗斯著名汉学家李福清曾说："这些年画中有一种描绘的是大鼓书表演，它们是复兴永画店印的，这个画店是山东菏泽鄄城县红船口村曹家的。其尺寸是 13.5 厘米 × 26.6 厘米。人们穿戴清朝的服装，女子缠足；很可能该年画的画稿是晚清画的。它与《中国大百科全书》印的杨柳青年画不同，除了描绘民间艺人之外，该年画也展现了听鼓书的观众。""画面的中心有两位女艺人，一人击鼓，手里好像拿着拍板；另一人弹三弦。这两人身后画着一个铺着红布的戏台桌子。桌子上有一把大茶壶，以便艺人可以喝口茶。似乎他们正在一家书馆表演，可是艺人的下方有一抹青草，而且，那些听演出的男人们不是坐着而是站着。这位画家必定从戏出年画借用了舞台桌椅这些用具。年画的结构中平衡很重要；右边画着两个男人，左边画着两个女人……这些年画描述的曲艺是年画史上的新材料。这些描绘双簧和鼓词表演的年画是特别重要的。"①（彩插 2）

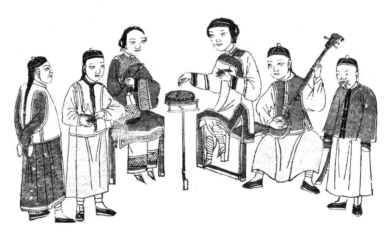

图 3-7　梨花大鼓（张宗建藏）

　　那么，这些画面所表现的大鼓书在鲁西南地区有着怎样的发展历程，在清末民初又兴盛到何种程度，使其得以被表现在年画作品中，从而被李福清先生称为"年画史上的新材料"呢？

① 冯骥才、阎国栋：《李福清中国民间年画论集》，中国戏剧出版社，2012，第 432 页。

大鼓书是流行于我国北方的曲艺表演形式之一，表演时，艺人左手握槌敲鼓，右手拿板打拍，边敲边唱，周围有一人或多人为其伴奏。大鼓书的题材多为民间传说和历史故事。通常认为，大鼓书形成于清朝初年山东、河北的农村，之后在我国北方广为流传，甚至传播到长江和珠江流域的部分地区。由于各地文化与地缘因素的影响，大鼓书在不同地区有不同的艺术表现风格，按地域划分又可分为京韵大鼓、乐亭大鼓、京东大鼓、河洛大鼓、梨花大鼓、东北大鼓、胶东大鼓等20多个曲种。关于本书所述三种曲艺年画作品所描述的大鼓书场景，从其乐器与演唱场景来看，应属于梨花大鼓曲种。

梨花大鼓最早发源于清中早期的鲁北与冀南农村。清嘉庆年间，河北威县的王奎山、临西吕连山和李明山、清河徐靠山及临城冯云山曾被称为梨花大鼓的"五大山"，名噪冀鲁两省。[1]梨花大鼓中的乐器最初除书鼓外，另有两枚农具犁铧的碎片击拍，后改用两枚月牙形铁片或铜片，并用三弦或四胡伴奏（这些乐器在三幅年画图片中可以清晰地看到）。表演时一人演唱或二人对唱，有两三个人伴奏。唱词基本是七字句和十字句。梨花大鼓于清中晚期传入鲁西南境内，并与鲁西南当地曲艺文化相融汇，在清末民国时期产生了大批的梨花大鼓艺人，其中最为知名的是因清末小说《老残游记》的记载而被载入中国曲艺史的"白妞"王小玉。

王小玉，艺名白妞，传为鲁西南一带义东堡人，生于同治六年（1867年），其自幼与妹妹黑妞随父学习梨花大鼓，十六七岁便随父亲在临清、济南等地演唱。光绪初年，白妞、黑妞两姐妹一起在济南大明湖南岸的明湖居说唱梨花大鼓。在此期间，她大胆吸收皮黄、梆子及其他艺人的唱腔与唱词，丰富和改造了原来的曲调，使原梨花大鼓的行腔曲调呈现出了新的韵味，唱起来字字清脆，声声婉转，因而使这一生发于民间的艺术门类吸引了各阶层的听众，声动齐鲁。[2]清末鼓词作家贾凫

[1] 李新华：《山东民间艺术志》，山东大学出版社，2010，第160页。

[2] 吴钊、刘东升：《中国音乐史略》，人民音乐出版社，1983，第344页。

西在《旧学庵笔记》中写道："光绪初年，历城有黑妞、白妞姊妹能唱贾凫西鼓词儿。尝奏技于明湖居，倾动时，有'红妆柳敬亭'之目。"①

清末作家刘鹗在其小说《老残游记》第二回中对白妞、黑妞在明湖居表演的场景进行了翔实的记录，并用长篇章节对其大鼓书的艺术感受进行了描绘。

"王小玉便启朱唇，发皓齿，唱了几句书儿。声音初不甚大，只觉入耳有说不出来的妙境：五脏六腑里，像熨斗熨过，无一处不伏贴；三万六千个毛孔，像吃了人参果，无一个毛孔不畅快。唱了十数句之后，渐渐的越唱越高，忽然拔了一个尖儿，像一线钢丝抛入天际，不禁暗暗叫绝。哪知他于那极高的地方，尚能回环转折。几啭之后，又高一层，接连有三四叠，节节高起。恍如由傲来峰西面攀登泰山的景象：初看傲来峰削壁千仞，以为上与天通；及至翻到傲来峰顶，才见扇子崖更在傲来峰上；及至翻到扇子崖，又见南天门更在扇子崖上：愈翻愈险，愈险愈奇。那王小玉唱到极高的三四叠后，陡然一落，又极力骋其千回百折的精神，如一条飞蛇在黄山三十六峰半中腰里盘旋穿插。顷刻之间，周匝数遍。从此以后，愈唱愈低，愈低愈细，那声音渐渐的就听不见了。满园子的人都屏气凝神，不敢少动。约有两三分钟之久，仿佛有一点声音从地底下发出。这一出之后，忽又扬起，像放那东洋烟火，一个弹子上天，随化作千百道五色火光，纵横散乱。这一声飞起，即有无限声音俱来并发。那弹弦子的亦全用轮指，忽大忽小，同他那声音相和相合，有如花坞春晓，好鸟乱鸣。耳朵忙不过来，不晓得听那一声的为是。正在缭乱之际，忽听霍然一声，人弦俱寂。这时台下叫好之声，轰然雷动。"②

刘鹗用精彩的文笔描绘了白妞精湛绝伦的说唱技艺，这在中国曲艺史上是极为重要的文本材料。但"盛极必衰"，梨花大鼓在白妞黑妞时期达到发展的顶峰后，随着"黑妞已死白妞嫁，肠断扬州杜牧之"，梨花大鼓在民国年间出现衰败之势，尤其在鲁西南地区，传统艺人的表演逐渐消失。

① 倪钟之：《中国曲艺史》，百花文艺出版社，2019，第385页。

② 〔清〕刘鹗：《老残游记》，上海书店出版社，1993，第13-14页。

20世纪40年代末，冀鲁豫文协在《改革民间艺术与地方戏的经过与收获》一文中曾提道："大鼓书这几年在农村中差不多要绝迹了。"以郓城县为例，新中国成立初期，部分乡村恢复演唱大鼓书的传统，黄堆集、杨庄、汉石桥、赵楼、程屯等数十个村庄都开办了大鼓社。当时涌现出了一批较为知名的大鼓书艺人，如谭庄村的谭永和、谭明霞，程屯村的刘立才以及汉石桥村的吕传丰等人。这些老艺人同时还参与了当时的县曲艺队，1963年，谭明霞主演的《月下练武》参加了菏泽地区曲艺会演。20世纪60年代末，由于县曲艺队的解散与老艺人的相继离世，梨花大鼓逐渐式微，整个鲁西南地区也只有为数不多的几名艺人仍在说唱梨花大鼓。

　　回顾鲁西南地区梨花大鼓发展的历史，从鼎盛到衰落仅仅几十年，当年梨花大鼓的表演场景，已经很难再现了。但至少年画图像证明了清末至民国年间梨花大鼓曾兴盛于鲁西南地。

第六节
鲁西南民间图像中的烟文化史

鲁西南地区的木版年画中有大量的生活题材，其中包括大鼓书表演、女性生活、婚姻生活等。年画画面的细节描绘是我们了解当时社会生活的重要依据。其中，不同人物所持的烟具为我们了解 20 世纪末鲁西南地区烟文化的发展和变迁提供了佐证。

烟草在中国民众生活中占据了十分重要的位置，吸烟作为一种文化现象，长期贯穿于人们的政治、经济以及文化生活中，并影响着人们的日常行为与生活。无论是平时交往还是在年节庆典或婚丧嫁娶等活动中，烟草总是不可缺少的物品。在人们吸食烟草的过程中也形成了众多的礼俗。

尽管烟草早已是中国民众生活中不可或缺的事物，但烟草和烟具却是 500 年前的舶来之物。据明代末年著名医师张介宾的《景岳全书》记载："烟草自古未闻，近自我万历时，出于闽广之间，自后吴楚地土皆种植之。"[1] 明代哲学家、科学家方以智的《物理小识》卷九记载："万历末，有携（淡巴菰）至漳泉者，马氏造之曰'淡肉果'渐传至九边，皆衔长管而火点吞吐之，有醉仆者。"[2] 文中"淡巴菰"即指烟草。可以说直到明代万历年间，中国民众才真正体验到吸食这种原产于南美洲的植物的乐趣。

吸烟可以反映出民族文化的特性。从烟草制品的种类来看，有鼻烟、旱烟、水烟、斗烟、雪茄等种类。有些少数民族地区还流行嚼烟，也有的

① 赵志远、刘华明：《中华辞海》，印刷工业出版社，2001，第 4390 页。

② 刘志文：《烟酒茶俗》，辽宁大学出版社，1988，第 7 页。

少数民族不是吸烟，而是"喝"烟，即将烟草调制成水喝下去。各民族吸烟的烟具也不相同，有木制、竹制、铜制、银包等水烟筒，取火器有火镰、火石、牛角、木、竹、金属制品等，随着社会的发展，烟具的制造水平也逐渐提高。

曹州木版年画中出现的烟具有旱烟锅、水烟壶、纸卷烟等，这些烟具可以反映出清末民初鲁西南民间生活中烟文化形式的多样性，抽烟者多为中青年女性和中年男性，这也说明烟草在当时已经成为民众生活中必不可少的一部分。

在表现清末鲁西南地区乡村大鼓书表演场景年画中（图3-7），画面左侧所绘人物中出现了两种民间常见的烟具，其中左二的成年男子右手持水烟壶，左三坐在凳子上的妇女则手持民间最常见的旱烟锅，这是清末中国民间最主要的两种烟具。

清乾隆中期陆耀的《烟谱》中曾提到含水吸烟的情形："又先含水在口，故烟性虽烈而不受其毒……又或以锡盂盛水，另有管插盂中，旁出一管如鹤头，使烟气从水中过，犹闽人先含凉水意。"[1]水烟壶是在清康熙年间由国外引进的，其往往由合金铜制成，也有一些用象牙、景泰蓝等制成。使用水烟壶也是有讲究的。作家吴组缃在《烟》一文中曾写道："最先，你得会上水，稍微多上了一点，会喝一口辣汤；上少了，不会发出那舒畅的声音，使你得着奇异的愉悦之感。其次，你得会装烟丝，掐这么一个小球球，不多不少，在拇指食指之间一团一揉，不轻不重；而后放入烟杯子，恰如其分地捺它一下——否则，你别想吸出烟来。接着，你要吹纸捻儿，'卜陀'一口，吹着了那点火星儿，百发百中，这比变戏法还要有趣。当然，这吹的功夫，和搓纸捻儿的艺术有着关系，那纸，必须裁得不宽不窄；搓时必须不紧不松。"[2]旱烟锅又称旱烟袋，是用于吸食旱烟叶的烟具。旱烟锅最初是由烟筒演变改进而成。旱烟锅由烟嘴、烟杆、烟锅头三部分组成，配有装烟袋（烟包）、烟勾、烟拍、烟搁、火镰

① 赵志远、刘华明：《中华辞海》，印刷工业出版社，2001，第4397页。

② 吴组缃：《烟》，转引自熊庆元编《烟》，山东文艺出版社，2014，第12页。

等物件。

在 19 世纪末 20 世纪初的中国农村很少有"洋烟卷"（卷烟），吸烟人都是使用旱烟袋。出售小百货的商店里摆着大小烟袋和各种烟袋配件。大烟袋有 60 厘米长，小的不足 20 厘米。市场上有很多小商贩卖烟叶子和烟末。为了吸引顾客，甚至有商店专门制作近 3 米长的烟杆、脸盆大小的烟锅，挂在门口当幌子。

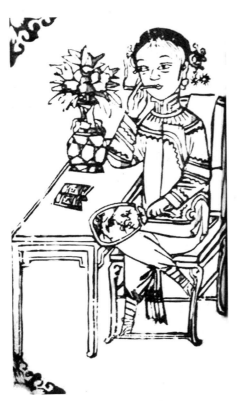

图 3-8 女子吸烟图（李永良藏）

（图片来源：张宗建摄于山东省菏泽市区
李永良家中 2019 年 2 月 12 日）

除水烟壶、旱烟锅等烟具外，曹州木版年画图像中也出现过卷烟。例如，《女子吸烟图》（图 3-8）描绘了一名年轻女子在家中抽纸卷烟的场景。卷烟在当时并不是普通消费品，图中女子应出身当时鲁西南地区的乡绅官吏或地主阶层。中华人民共和国成立后，卷烟才逐渐成为鲁西南地区乡村民众日常的消费品。

烟草及其制品发展到今天已演变成一种特殊的消费品。同时，烟具随着社会的文明进步、使用者习惯的改变，逐步定型和完善。烟具本身的发展变化也能反映出不同历史时期社会发展的状况和人们的生活习惯，有些烟具甚至在人类文化史上扮演了十分重要的角色。

第七节
时代印记：曹州木版年画中的样板戏形象

中国木版年画所表现的内容多为民间信仰、民间吉祥符号、民间戏剧等，这些图像表现的载体来源于农耕文化。20 世纪六七十年代，虽然木版年画所表现的题材多被认为是封建的、迷信的、落后的，生产制作也受到破坏，但对于木版年画及民间戏曲的批判并没有使民间文化系统瞬间崩塌，民间的需求与对木版年画的批判形成了一种隐形的博弈，民间艺人为了顺应时代开始制作表现样板戏题材的木版年画。曹州书本子年画中出现的十几类样板戏画面就是其中的典型。

样板戏在我国的戏剧史中是一个特殊的存在，也是特殊历史时期的产物。样板戏，全称革命样板戏，指由官方认定的一批以戏剧为主的 20 多个舞台艺术作品。其实，中华人民共和国成立以来，对于传统戏曲尤其是京剧的现代化实验一直在进行，京剧的现代戏创作讨论开始在全国展开。

1964 年，北京举办了京剧现代戏的会演，在此次会演后，京剧古装戏彻底停演。1965 年 3 月，北京京剧团在上海演出《红灯记》后，上海某报评论员和当地艺术家先后在报纸上发表文章，称之为"样板"。在《人民日报》1967 年 5 月 31 日发表的社论《革命文艺的优秀样板》中提到，为了纪念毛主席《在延安文艺座谈会上的讲话》发表 25 周年，首都舞台上正在上演八个革命样板戏：京剧《智取威虎山》《海港》《红灯记》《沙家浜》《奇袭白虎团》，芭蕾舞剧《红色娘子军》《白毛女》，交响音乐《沙家浜》。[1]

① 朱汉国：《当代中国社会史·第6卷》，四川人民出版社，2019，第2499页。

鲁西南书本子年画中的样板戏形象出自《智取威虎山》（图3-9）、《红灯记》、《沙家浜》、《奇袭白虎团》、《白毛女》（彩插11）等剧目。这类书本子多产于郓城县与鄄城县交界的几个村镇，其画面绘制稍显粗糙，人物造型粗犷，制作技艺均为半印半绘。从人物面部造型来看，受当地灶君马、天地神码等神祇类年画影响颇深，可以推测最早的绘制者应为长期进行传统纸马类或神像类年画的绘制。

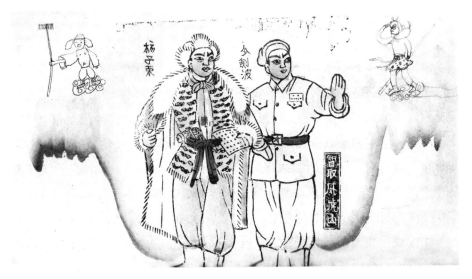

图3-9　智取威虎山（张宗建藏）

那么，绘制这批作品原稿的是谁呢？也许创作这批作品或印制这类作品的民间艺人仍然在世。根据笔者对此区域进行田野考察和资料分析，发现后赵庄的赵修德、樊庄的薛传仁、红船的曹洪诺都曾印制过此类作品。在赵修德家中存有一些神仙画的底稿，薛传仁家中存有数块样板戏题材线版，曹洪诺家中则未见实物遗存。通过曹洪诺口述，他自从艺以来，主要承袭祖传套版印刷技艺，较少绘制画稿，半印半绘更少，所以这批作品应该不是出自曹氏。

赵修德与薛传仁同出杨寺张姓艺人师门，跟随张姓艺人学艺，且都有绘制神像的功底，尤其是已故的薛传仁在当地颇有名气，其制作折扇的技艺及经历曾在1986年由山东省工艺美术研究所与山东工艺美术史料汇编委

员会编著的《山东工艺美术史料汇编》一书中有所记载。[①] 目前薛传仁的后人仍保存有其制作的样板戏题材木刻线版，据其后人回忆，赵修德在薛传仁在世时经常到家里以晚辈的身份探讨刻版及纸扎技艺，那么这些样板戏题材的木版年画是否与两位老艺人有着直接的联系呢？

从赵修德保存的简易画稿中，我们可以发现这种绘画及线条的风格与这些样板戏年画有一定相似之处。当然，仅凭这些画稿并不能就此确定样板戏木版年画的作者，但可以认为这批作品应该出自当时半印半绘类木版年画的一个重要门派——杨寺张姓后人的创作。之后笔者又在该地区发现《东郭先生》《三打白骨精》《七星庙》等作品，也明显地表现出样板戏年画的特征，这些也许出自同一人之手。

虽然目前很难考证绘制这些作品的艺人到底是谁，但是无论这批作品的艺术水平如何，它们的存世都是民间艺人以其独有的视角记录乡村生活的实证，也是民间文化在自身发展过程中遇到外部阻力时进行自我改变的体现。

① 山东省工艺美术研究所、山东工艺美术史料汇编编委会：《山东工艺美术史料汇编（下）·其他工艺》，内部资料，1986，第40—42页。

曹州木版年画代表性画店及传承现状

　　画店是木版年画生产的重要场地，生产制作曹州木版年画的画店主要有以下几类：第一类是以门神、灶神等神祇信仰类年画为主，兼有书本子、水浒纸牌等生产的画店，因神祇信仰类年画在当地称为"码子"，这类店铺一般称为"码子店"。第二类是只以某类题材生产为主的画店，如郓城水堡与巨野丁海的水浒纸牌店、郓城戴垓的罩方画店等，这类店铺往往没有具体的名字，而以村落名为名。第三类是以丧葬纸扎制作为主，兼有罩方画、门神、灶码等年画生产的作坊，这类作坊基本无店名，并多以纸扎铺形式存在，但这类画店的艺人手绘水平极高，为曹州木版年画的图像创新做出了重要贡献。

　　本章以笔者的田野调查报告与手记为主，聚焦多个较为重要的地方画店，从不同视角关注这些画店的历史发展与传承现状。

第一节
郓鄄三地年画店田野寻踪

2017 年以来，笔者先后多次对郓城县杨寺村、戴垓村和鄄城县红船镇的三处家族式木版年画画店展开田野考察。虽然现在这三地的木版年画印制已无活态存在，但从所收集的一些资料、艺人口述及作品中仍然可以一窥当年木版年画的印制盛况。

一、郓城县杨寺村张氏木版年画

杨寺村属菏泽市郓城县陈坡乡管辖，地处郓城县与鄄城县交界区域，旧时该地名为刘家埚堆。明嘉靖年间，杨氏先祖迁居至此，因杨姓家族兴旺，当地又有著名寺庙——光明寺（后改名宝圣寺），遂改名杨寺。

据当地村民口述，杨寺村历史上制作木版年画的家族主要有东杨寺的张氏、中杨寺的刘氏与西杨寺的屈氏，其中张氏制作年画的技艺高超，在本地区颇具影响力。张氏木版年画作坊的历史可追溯至清末，据传第一代传人为郓城县杨寺村宝圣寺僧人张思友，他主要靠制作丧葬纸扎、绘塑神像及印制简单木版画维持生计。第二代传人张存福为张思友养子，张存福制作年画技艺高超，他不断改进木版年画的印刷技术，附近杨堂村、樊庄村、赵庄村皆有其徒弟，在本地区颇具影响力。第三代主要传人为现年 83 岁的赵修德，赵修德原为唐庙乡后赵庄人氏，8 岁时前往杨寺跟随姨父张存福学习绘、塑、扎、印各类手艺，后曾改姓张。20 世纪 80 年代，赵修

德回到后赵庄，并在后赵庄延续了木版年画的制作技艺。但进入21世纪后，由于机器印刷技术的快速发展，木版年画市场受到了极大的冲击，而赵修德没有技艺传承人，再加上赵修德年事已高又受眼疾困扰，张氏木版年画现无活态的环境，基本处于失传状态。

张氏木版年画印制的作品主要有四类题材：一是以门神、灶王、牛马王等为主的码子画。但由于赵修德已将线版尽数出售，故目前无法考证张氏木版年画所印制的码子画有多少种图像类型。二是以戏曲人物为主的书本子。书本子是当地女性存放鞋样、鞋花的一种小型木版画装订册页，主要内容有《取西川》《水漫金山》《黄河镇》《姚刚征南》《栓御状》（彩插12）等。20世纪中期，张氏木版年画还制作了一批样板戏题材的作品，如《智取威虎山》《白毛女》《红灯记》等。三是以戏曲人物为主的罩方画。罩方画即纸扎画，是当地丧葬纸扎上所用的装饰性木版画。现存的罩方画题材有《包金花打擂》《包公赔情》《断桥》等。四是以戏曲人物题材为主的扇面画。扇面画历史较长，但在中华人民共和国成立后基本不再印制，目前无可见实物遗存，但推测扇面画图像应与书本子内容相似。

从制作工艺来看，张氏木版年画集套版印刷、半印半绘于一体。其中码子画多以套版为主，有六种与四种套色之分，主要有大红、二红、蓝、黄、绿、黑等。而书本子、罩方画、扇面画则多以半印半绘的方式制作。艺人用线版印好线稿后，用一种扁毛笔一半沾水一半沾颜料，画出来的颜色具有一定的过渡色阶，特别是在人物服饰和花卉的表现上更为明显，使画面具有了晕染意味，也是手绘画的主要特色。

从制作时间来看，一般农历十月左右，张氏木版年画就开始印制码子画，这类作品的需求量较大，各地大小货商都会前来进货。在印制码子画期间，最多时一天可套印六七百张。书本子则在过年后开始印刷，因为书本子的需求量相比码子画要少，所以艺人制作书本子时也可以自由发挥。书本子多以自家带货到各村镇赶集售卖为主。

二、鄄城县红船口复兴永画店木版年画

红船镇位于鄄城县东部，东临郓城县陈坡乡，与上文所述杨寺村直线距离仅4公里。红船镇红船村历史悠久，建村历史可追溯至元末，建村时因其位于赵王河沿岸，且有一渡口，故起名洪川口，明永乐年间改名红船口。清光绪年间，该地又改称红船。

红船口在历史上曾是菏泽地区重要的木版年画产地之一，复兴永画店是当地乃至曹州地区最为知名的画店。复兴永画店自清末开始制作生产年画，产品畅销菏泽、濮阳、范县、郓城、梁山等地区，其制作的书本子木版画系列尤其受当地民众喜爱。复兴永画店的创始人曹河宴生于清光绪年间，据传他曾前往聊城寿张县侯集村拜师学艺，学成后回红船口创办复兴永画店。曹河宴育有三子，长子与次子皆继承了印制年画的手艺。长子姓名及生卒年不可考，其擅长刻版，是当地小有名气的雕版能手。当年复兴永年画供不应求，为创新题材，他终日在案桌前刻版，年仅30多岁便积劳成疾去世了。次子曹瑞赢自幼跟随曹河宴学习年画制作技艺，并且完整地掌握了年画制作的全部技艺。第三代传人为曹瑞赢之子曹洪诺，他生于1944年。虽然他基本掌握了年画制作技艺，但相比前两代人不够全面，缺乏一定的绘稿能力，只能在先辈的线稿基础上进行刻版印刷。由于时代的变化和人们需求的转变，在20世纪90年代左右，复兴永画店年画制作就已无活态的存在，第三代传人曹洪诺更多的则是以制作丧葬纸扎为生。

复兴永画店所制作的年画类别以码子画和书本子为主。码子画主要有门神、文武财神、灶王爷等。复兴永画店码子画的制作数量相比书本子年画较少，其书本子年画制作品类众多，是曹州木版年画中最具代表性的画店。复兴永画店的书本子表现题材包括戏曲人物、田园生活、吉祥图像、花鸟鱼虫、传说故事等（图4-1）。其中戏曲人物题材占据了较大的比例，戏曲故事多取材于当地的地方剧种，如山东梆子、两夹弦、枣梆、大平调等。

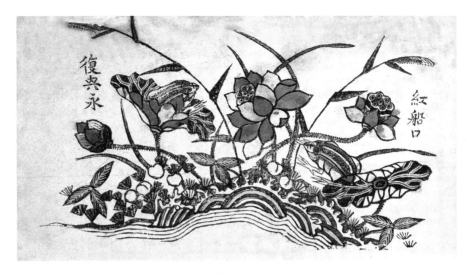

图 4-1　莲花图（张宗建藏）

　　复兴永画店采用木版套印的方式制作年画和书本子。码子画与书本子均由五色套版印制，主要颜色由大红、二红、草绿、甘黄、紫构成，色彩鲜艳而协调。书本子以表现人物形象为主，与扇面画类似，有部分留白，具有较强的艺术表现力。复兴永画店的制作工艺基本与东昌府年画相同，分为绘稿、刻版、套色印刷等步骤。复兴永画店在当地年画史中占有一席之地，许多学者都对其展开过相关研究，本书将在下一小节中做专题研究。

三、郓城县戴垓村代氏木版罩方画

　　戴垓村位于郓城县南部的随官屯镇，据《戴氏族谱》记载，明永乐元年（1403 年），戴姓祖先由山西洪洞县老鸹窝迁此建村，因村周围筑有围墙，故以姓取名戴垓。戴垓村代氏木版罩方画曾在曹州地区有很高的知名度。

　　罩方画用于当地丧葬纸扎。鲁西南地区历来重视丧葬仪式，其传统仪式繁复琐碎。据《巨野县志·卷七》记载："礼仪至丧事尤靡。一家有丧，亲友各制绸缎、金旌、牲醴、鼓乐馈送；至殡，复陈花塔、羊豕、绸缎、

奠章，果菜多用南品海味。赙仪三、五两不等。"① 其中所指的"花塔"便是该地一种传统的纸扎制品。纸扎在当地多被称为"扎罩子""糊纸""扎纸"等。当地纸扎的创作题材与内容十分丰富，一般可分为神像类、建筑类、人像类、生活用品类及动物类等。在扎制丧葬纸扎时，其外部裱糊有各类图样的木版画，这类木版画在该地被称为"罩方画"。

代氏罩方画最早由清中晚期的代文溪创始，现今已传至第五代。代文溪最早跟随嘉祥的一位朋友学习刻版印刷技艺，当时年画题材较少，多为灶君、天地等码子画，兼制纸扎画。代文溪育有三子，分别为代安模、代安玉、代安贤，均子承父业。代氏作坊生产罩方画及纸扎作品，并制作了一批扇面画作品。第三代有两人，分别为代建坤、代建银。第四代有兄弟四人，分别为代长廪、代长标、代长礼、代长远，最长者代长廪生于1951年。兄弟四人除制作罩方画之外，还重刻了部分门神、灶王爷等码子画，成为周围地区的畅销木版年画。第五代传人主要是代长廪之子代其忠。代氏罩方画在附近县区的市场需求量极大，主要销往郓城、巨野、菏泽、单县、成武、济宁、鱼台、台前等地。21世纪初，机器印刷的罩方画逐渐替代了传统的木版套印罩方画，代氏家族在与其竞争了近十年后，于2010年左右停止了所有木版画的生产。但在近百年的家族传承中，戴垓代氏作坊生产的罩方画已成为曹州地区纸扎作坊的首选，是该地区纸扎罩方画生产的代表。

代氏艺人在绘稿及刻版上充分发挥了自己的艺术才能，创作出具有诸多图案样式的罩方画，使代氏罩方画在本地区同行业内成为翘楚。据菏泽市博物馆工作人员及代氏后人回忆，代氏祖上曾有一名画师叫代士瑞，罩方画的诸多图案都为其绘稿创作。另外，郓城县葛垓村绘制神像的葛氏家族也曾为代氏创作底稿，现存的清末民国时期的代氏罩方画制作精美、题材众多。

代氏罩方画以印制纸扎房屋、纸扎轿表面的图样为主。这类图样的题材主要包括以下几种：一是鱼虫花鸟类，以牡丹花、菊花、荷花、鲤鱼等

① 〔清〕黄维翰、袁付裘：《道光巨野县志》，凤凰出版社，2004，第507页。

为主；二是吉祥瑞兽类，包括麒麟、龙、凤凰、狮子（图 4-2）等；三是模仿房屋窗棂纹样类，如"卍"字纹、回纹等，尤以"卍"字纹居多；四是戏曲人物类，如《赵匡胤哭头》（彩插 13）、《绿牡丹》等，均取材于当地戏曲剧目；五是传说故事类，如《麒麟送子》《禹王锁蛟》等；六是丧葬门神类。

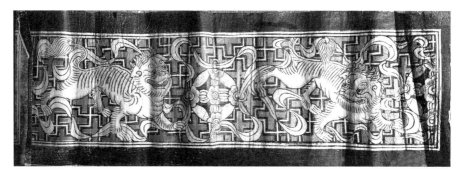

图 4-2　狮子滚绣球
（图片来源：张宗建摄于山东省郓城县戴垓村　2017 年 10 月 6 日）

代氏罩方画主要有六种套色，即大红、二红、草绿、蓝紫、淡黄、黑。在吉祥瑞兽、房屋窗棂纹样部分运用大量的蓝紫色做底色，内部图案纹样则多运用淡黄、草绿等颜色，以便与底色产生强烈的对比，这种处理方式运用到丧葬纸扎上能烘托出凝重肃穆的气氛，体现了代氏家族过人的艺术创造力。在套色印刷之外，代氏罩方画还有墨线稿画及拓印画，这两种画均以黑白两色为主，更鲜明地表现出罩方画的使用功能与意义。其中的拓印画用阴刻的技法将所要表现的题材刻制到木版上，再通过拓印的形式将其印制出来，多以纸扎上的长条画样居多。

罩方画与传统年画的使用功能不同，受众群体特殊，所以罩方画不会像传统年画那样集中在年节时期生产制作，而是全年都在生产印刷。代氏罩方画一般在菏泽及附近地区面向民间纸扎艺人出售。据代长鹰计算，在 20 世纪 90 年代，代家平均每人每天可挣到 40 元至 50 元，而在当地建筑队工作的人一天只能挣到 5 元至 10 元钱。现如今，代氏家族中的男女老少都有一定的刻版或印刷技艺，但由于机器印刷的冲击及受众群体的消失，

手工罩方画已逐渐淡出人们的视野。

　　菏泽地区历史悠久且民间文化遗存丰富，传统的农耕文化为该地木版年画的产生提供了优质的土壤。在这里，木版年画通过与当地生产方式、生活习惯、民众风俗的融合，形成了具有地方特色的创作题材及表现形式，书本子及罩方画便是其中的代表。除笔者调查的郓城、鄄城之外，曹县、单县、菏泽等地也曾经是重要的木版年画产地，但由于各种原因，该地区现存的传统画店、年画作坊已寥寥无几。木版年画具有重要的教化、规范、调节、实用功能，是一方文化与历史的见证，如何唤醒这些记忆，将这些技艺记录传承下去，是学界及当地文化部门亟待解决的问题。

第二节

再议红船口复兴永年画店（上）

　　红船口复兴永画店曾经是菏泽地区最为知名的年画画店。无论是从其生产的年画题材种类，还是留存至今的作品数量，在鲁西南地区的年画画店中都是最具代表性的。同时，该画店所创作的书本子年画图像在当地产生了重要的影响，成为当地套版印刷书本子的主要图像风格，被称为"复兴永式"风格。

　　关于复兴永画店的研究，王海霞、潘鲁生、赵屹等学者都曾专门撰文，对画店的历史、传人、年画作品（尤其是书本子作品）等进行论述。著名年画研究专家王树村先生在其 2003 年的一篇日记中也曾提及："三月六日，去琉璃厂，一万两千元买扇画四十册，一千三百元六册，复兴永画店，红船口。"① 虽然许多学者意识到复兴永画店的特殊性与重要性，但是这些研究成果在中国年画研究中产生的影响甚微。

　　红船口复兴永画店至今已有一百余年的历史。当下学术界的研究重心更多的是基于其大量存世且绘制有精美戏曲年画图像的书本子，因而使复兴永成为曹州木版年画的最重要代表。甚至，复兴永已经成为书本子的代名词。但随着近年来城镇化建设及老村拆迁工作的不断深入，原本承载复兴永文化记忆的红船口老村，开始为我们呈现出一批前人未发现的新材料，进而改变了我们对复兴永画店仅作书本子年画的认识。

　　2019 年 10 月 12 日，菏泽市守望乡村记忆博物馆馆长、民间收藏家李

① 王树村：《抚今追昔：王树村旧迹遗痕注》，中国轻工业出版社，2010，第 223 页。

立文老师告诉笔者："红船要拆迁了，现在已有搬走的，又要消失一个传承木版年画的老村落。这个村很大，差不多近一万人……估计十天后就是一片狼藉。"虽然复兴永画店早已不再生产年画，画店传人曹洪诺老人现也以纸扎为业，但这个消息预示着画店的历史与村民的记忆即将消失。如果这些历史和记忆没有及时记载，当有人再提及红船口复兴永的年画时，或许无法进行真实的解读。

2019 年 10 月，笔者的微信以及菏泽本地古玩收藏微信群开始热闹起来，画店传人曹洪诺老人家中每日都有不同的文物商人前来问询是否还有老印版或年画遗存。

据曹洪诺老人的口述，其家中早已没有年画遗存。然而，在随后几天里，笔者不断在微信中看到红船口老画版面世的消息，除了最为常见的书本子、扇面画画版外，还出现了数块门神、灶君等题材的年画。

红船口复兴永画店生产的书本子年画是曹州木版年画的主要研究对象，现存有较多宝物。而画店曾生产过的门神、灶君等"常规"年画，却极少见到真正的图像。此次这几种画版的出现，在一定程度上能够真实展现复兴永画店的历史原貌。

红船口复兴永画店神像类年画与鲁西南或山东西部，河南东部、北部地区的作品相近，这也说明神像类年画因其图像的特殊性，基本形象变化较少。而戏曲、传说、花鸟等题材的年画在长期的历史发展中大多都有了变化和改动，其基本形象都具有地域性与趋同性。复兴永画店出现的这类年画包括《马上扬鞭》（彩插 14）、《状元及第》（图 4-3）、《岐山角》、《五子登科》、《单摇钱灶君》、《观音像》等，其中一对《马上扬鞭》线版上还有"复兴永"字样，极具历史价值。然而，仔细观察这些神像类年画，会发现其制作工艺参差不齐，并没有体现出该画店书本子年画的精美风格。当然，这批作品的刻版技艺及图像风格跨度很大，这也说明当地年画艺人有农闲时印年画，农忙时印书本子、扇面画的制作传统。

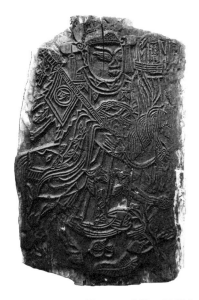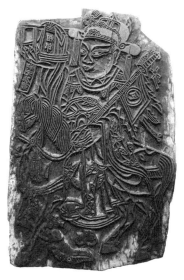

图 4-3 《状元及第》门神线版（李立文藏）

（图片来源：张宗建摄于山东省菏泽市沙沃社区菏泽市守望乡村记忆博物馆　2020 年 4 月 18 日）

　　此外，菏泽市博物馆的籍立君老师也为笔者提供了之前前往红船考察时所拍摄的曹氏族谱照片。族谱中清晰地显示了复兴永画店的基本传承脉络。可惜的是，一直被曹洪诺老人所称赞的大伯，因早逝未婚嫁，族谱中无其姓名。这位艺人雕版技艺极高，目前所见的民国年间复兴永印制的书本子年画的雕版多出自其手。另外，在之前研究中记载的曹洪诺老人的父亲名为曹瑞赢，其实应为曹瑞凝，这是读者造成的记载错误。

　　笔者于 2017 年至今统计了红船口年画画样 300 余种，其中在菏泽博物馆收藏的一册书本子中发现了一处复兴永画店的印章。这是首次发现菏泽地区木版年画画店的印章。该印章整体呈正方形，内有方形重环，最内部有"复兴永店"四字（图 4-4）。这说明复兴永画店在民国年间是鲁西南地区极为知名的店铺。另外也凸显了画店的版权意识，画面内容可以模仿，文字可以模仿，但印章却很难模仿。

图 4-4　印有复兴永店铺印的书本子年画，右侧为店铺印放大图
（图片来源：菏泽市博物馆供图）

　　虽然从目前可见的资料，我们无法确定这一印章是由曹氏本族艺人刻制还是聘请专职刻印者制作，但这一印章显然代表着复兴永画店在鲁西南一带通过钤印的方式树立自主的品牌形象，以进一步拓展自己的市场，同时明确版权归属，以减少盗版图像的出现。

　　总体而言，红船口复兴永画店虽然在近30年的时间里受到了学术界、文化界及收藏界的重视，但对它全貌的考察仍有待进行，其蕴藏的重要文化价值需要更多学者参与研究和进行解读。

第三节

再议红船口复兴永年画店（下）

　　文字是一种规范化、系统化后具有指代性意义的图像形式，因此，文字的出现总与图像、符号密切相关。我们在诸多木版年画中可以看到大量文字，这些文字的意义是什么？是为了传达文化信息还是单纯作为一种符号出现呢？

　　笔者认为，这里需要从两个维度来分析。第一，从文字的本质属性而言，传达字义与词义是文字的基本功能，比如年画作品中画店堂号名称的文字就是借用文字，达到宣传店铺与保护知识产权的目的。第二，从民间艺术的创作角度而言，过去底层艺人的文化程度参差不齐，虽然很多学者认为一些优秀的艺人都具有一定的文化素养，属于村里的文化人，但事实上仍有大部分民间艺人对文字的理解相对薄弱，尤其是刻版艺人，存在使用他人画稿或复制其他画店画稿的现象。这便导致文字的本质属性降低，更多地成为与画面融于一体的符号性元素。

　　当我们以文字为切入点时，要考虑其中几个问题：再次对红船口复兴永年画店进行审视，文字在其作品中占据怎样的比例？文字的意义如何？从字体书写与绘画风格看，早期艺人到底擅长哪一方面？这些内容又如何追溯红船口复兴永画店的前世今生？怎样体现这种跨地区的文化交融？这些问题虽然不能通过图像与文字进行定论，但也能在一定程度上反映出历史的基本样貌与发展规律。

　　笔者对于年画中文字的关注，源于两年前翻阅《中国木版年画集成·高密卷》时看到的许多水墨年画作品。这类年画作品往往先以木版印

线，之后由手绘上色，使其呈现出浓重的水墨画风格。同时，这些作品大都有文字题跋出现，成为一种模仿文人画作的民间绘画。这些文字也是年画研究中不可缺失的部件。通过文字可以了解年画创作地、画店信息、画面人物信息、场景信息甚至民间艺人信息等。

其实，曹州木版年画中的文字较少。无论是门神、灶君年画，还是书本子、罩方画，都少有文字元素。甚至多数作品都没有画店堂号的文字信息，进而使许多年画作品无法进行明确的断代与信息考证。

作为曹州木版年画的代表性画店，复兴永画店生产的年画同样存在文字信息较少的现象，尤其是其生产的大量戏曲题材年画，因为缺少文字注释，致使在当下进行图像信息辨识时出现诸多障碍，一些画面无法简单地通过图像进行识别。在该画店年画作品中，最常见的是复兴永堂号的文字信息，主要有"复兴永""红船口复兴永""红船复兴永""复兴永店""复兴永画店""红船口复兴永画店""永"等。木版年画中缺失文字的现象似乎以复兴永为代表扩展至整个鲁西南地区。这是否与民间艺人的文化程度偏低有关？笔者认为是有一定原因的，但并非唯一的原因。

我们可以将视线进行地理范围上的扩散，将视角移至鲁西南以北，关注范县一带出现的书本子年画。范县今属河南省管辖，不过其旧城位于山东聊城的莘县。从目前可见的书本子看，范县在历史上也曾是书本子的重要产地，尤其是当地的同济祥画店、范县源店的传世作品较多，且风格独特。尤为重要的是范县的年画作品中多有文字信息。文字在当地的年画中主要有三个作用，即说明画店名称、画面内容及创作年代。其中创作年代的标注为我们推算画版刻制时间提供了有力的证据。如果我们对比范县两画店与复兴永画店的年画作品，可以看到无论是创作题材、表现内容还是艺术风格，都呈现出不同的地域审美。我们以《水浒人物》（图4-5）为例，分析这个作品怎样在两个地区进行差异性呈现。

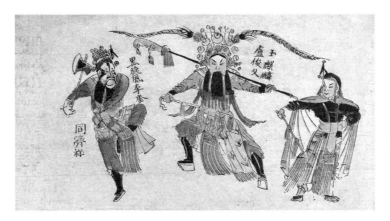

图 4-5　范县同济祥画店印制的《水浒人物》
（图片来源：菏泽市博物馆供图）

《水浒人物》这幅作品的名称为笔者所拟，其实画面中并未标注画名，仅在所表现的三个人物右侧写有三人的姓名，分别为"黑旋风李奎""玉麒麟卢俊义""武松"。^①复兴永画店在民国时期也创作过这幅作品（图4-6）。两幅作品虽然整体构图相近，但人物创作的技法不同，一些细节表现也大不相同。

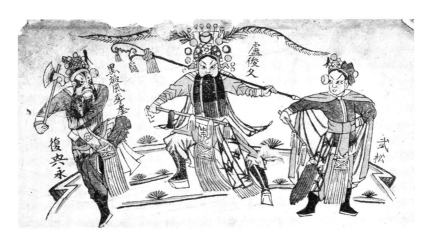

图 4-6　鄄城红船复兴永画店印制的《水浒人物》（张宗建藏）

① 因原作破损，仅能见"松"字一角。

不过，两者所刊刻的文字从风格上看却是基本一致的。笔者对两个画店更多作品的文字进行对比分析后发现，复兴永的字体书写结体相对紧凑，文字古朴，民间性更强。同济祥的字体书写则结体宽松，尤其是撇捺的处理比较有张力，总体线条细挺，显露潇洒之势。

所以就该图而言，应是同济祥首创了图像，复兴永进行了画面的再加工，而文字则因识别或刻版技巧等方面的问题并没有进行改动。其实，在欣赏同济祥画店的作品时，我们可以明显感受到其文字刻印的技巧，这种对于线条的追求也体现在画面中，凸显出与东昌府年画的传统制作相近之处，即刻书技巧融入民间木版年画的制作。但复兴永画店的作品风格呈现出与东昌府年画并不相近的面貌，而是在与鲁西南地区的地方文化的融合中形成了其独立的审美体系。可以说，当时老一代艺人所习得的应是刻版或印制的工艺，但地方文化的血脉已深入人心，回归乡野后，鲁西南地区的传统文化元素自然又呈现在他的技艺上。所以，复兴永画店年画的绘画性占据了主体，虽然留有刻印文字的余地，但却没有刊刻，这为使用者留下了更多空白，也使其画面具有更多的解读空间。

总体来看，红船口复兴永画店所生产的年画作品的图像绘制，已经达到了较高的艺术水平，早期的刻版技艺也十分精湛。这在一定程度上与曹氏祖辈到寿张县学习技艺有关。

从文字的书写来看，复兴永画店的文字刊刻水平相对于图像绘制较低，更多的属于模仿其他画店或刻书中的文字。在这些年画中可以看到，民间艺人在努力将文字向刻书中的标准宋体字靠拢，有一些笔画已经具有了宋体字的特征，但总体效果不佳，这或许与民间艺人的文化程度有关，也可能与当地年画重图像、轻文字的地域传统有关。文字的缺失使后人对图像内容的识别困难重重，而这种留白却也为使用者和研究者留下了发挥想象的空间。或许正是这种方式的存在，众多的戏曲剧目与传说故事才得以通过一代代的口述充分传承，进而更大地发挥出年画的伦理教化作用。

第四节

失忆的堂号：源盛永、永盛和及其他画店

　　堂号是传统年画画店的商标和品牌的象征。在民间，能够独立称"某号"的年画画店一般都颇具规模，在附近地区也有一定的影响力。在一些重要的年画产地中，堂号就是质量与信任的代名词，如杨柳青年画的"戴廉增""齐健隆"、桃花坞年画的"王荣兴""吴锦增"、杨家埠年画的"同顺德""公茂"等。

　　在山东西南部以菏泽市为中心的曹州木版年画生产史中，有许多有堂号的画店，其中最为知名的是鄄城县红船村的"复兴永画店"。该画店以印制书本子见长，戏曲故事、历史传说、花鸟鱼虫等题材在有限的尺寸（多为35厘米×18厘米左右）中得到了精彩的演绎。"复兴永"三字也常与"红船口""红船"等字样同时出现在年画作品中，成为画店的标志。

　　在复兴永年画的影响力下，当地一些乡村画店也开始将堂号刻印在作品之上，进而逐渐成为"防盗版"的商标。就目前笔者考察所见实物来看，刻印有堂号的年画多为书本子、扇面画和门神画。

　　或许受复兴永画店的影响，当地年画画店的堂号多以"永"字命名，如复兴永、太和永、永祥号、太永店、永盛和等。"永"字意味着"永远"，是当地艺人朴素情感的表达。另外，还有以"源"字命名的画店，如源盛永、源昌永、源张永、源盛画店等。"源"字的字面意思为"源起""水源"，作为堂号或许有"源远流长"之意。不过，靠近菏泽地区的河南范县、聊城张秋镇等年画产地，也有以"源"命名的画店，如范县的"源店"、张秋镇的"源茂永"（图4-7）等画店。从命名方式上可以看出其与

曹州木版年画的历史关联，也说明年画画店与艺人之间有着密切且复杂的关系。

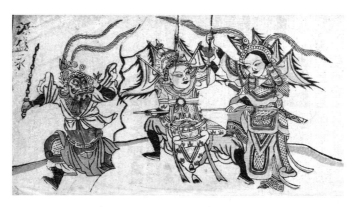

图 4-7　源盛永画店印制的戏曲年画
（图片来源：菏泽市博物馆供图）

"源盛永"年画店为笔者较早关注的年画店之一。中国美术学院王超在其论文《曹州红船年画考》一文中提到"鄄城红船的'复兴永'、郓城杨寺的'源盛永'是当时著名的年画作坊。"[①] 然而，笔者在几年的田野考察中，于杨寺村及其附近村落多次调查均未获得有关"源盛永"的文化记忆。杨寺村历史上曾有两家年画作坊，一为张氏作坊，二为屈氏作坊。其中，张氏传人甚多，以后赵村赵修德、杨堂村张继贤与樊庄村薛传仁为代表，这三人又将技艺传于自己的后人，目前樊庄村薛氏仍在印制神像画。2007 年，张同霞在其撰写的《能工巧匠情牵"书本子"》一文中提出："薛传仁是源盛永作坊创始人张存福的弟子，跟随张存福先生学艺多年，掌握了制作木版画的绝技。"[②] 但笔者在田野考察时，访谈过张存福的弟子赵修德，老人却对堂号相当陌生且并未听过此名，同时告诉笔者年画制作多为出师后三位师兄弟互相摸索学习，拜师学艺期间主要以纸扎制作为主。

赵修德等三位师兄弟出师之后，有没有自己设店设堂号呢？答案是肯

① 王超：《曹州红船年画考》，《浙江工艺美术》2006 年第 3 期，第 34 页。
② 张同霞：《能工巧匠情牵"书本子"》，《牡丹晚报》，2007 年 12 月 1 日。

定的。杨堂村的张继贤在其创作的书本子中印有"杨堂·囍"的字样，这或许与我们熟知的堂号命名方式有所差异。2019 年春节期间，在张继贤的侄子张祥微信朋友圈的一张 20 世纪中期《五子登科》门神照片（图 4-8）中，"源张永"的堂号赫然其上。"源张永"和"源盛永"有一字之差，是否是张继贤因拜师"源盛永"创始人张存福而将自己的姓氏加入堂号之中呢？据"源张永"后人口述，在那个艰苦的年代所教授的弟子中，有三名特别突出，他们发挥自己的优势，在书本子、门神画、神像画、纸扎、泥塑等门类中各有所长，并为纪念师傅而创办"源张永"画店，以示传承与延续。然而，笔者经过多次田野寻访，也没有在杨寺村发现源盛永画店或遗存作品，仅有的记忆也将随着故人的老去而消散。

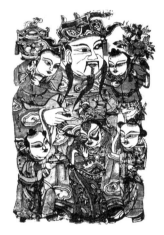

图 4-8 《五子登科》门神 源张永画店（李永良藏）
（图片来源：张宗建摄于山东省菏泽市区李永良家中 2020 年 4 月 18 日）

在菏泽市博物馆的馆藏中，有一批极为重要的书本子藏品，其中便有印有"源盛永"字样的零散册页。这些作品以戏曲故事和历史传说为主，包括《姚刚征南》《火龙阵》《鹿乳奉亲》《杨唐变猫》《白猿偷桃》（图 4-9）等。其制作技艺以套版印刷为主，所有作品的基本图式相近，图像外围均有一圈装饰性墨色线条，"源盛永"三字均刊印于左上角。这些图像风格与复兴永画店较为类似，是比较典型的曹州木版年画书本子年画风格。现已较难推测这批作品为"源盛永"画店艺人独创，还是复制其他画店的作品。

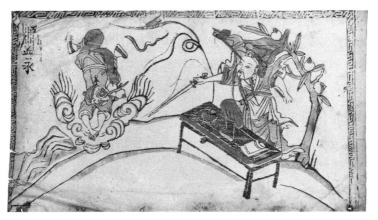

图 4-9　白猿偷桃（菏泽市博物馆藏）
（图片来源：菏泽市博物馆供图）

相比之下，"永盛和"画店的制作风格更偏向范县同济祥一派，如《伐子都》《盗九龙杯》《夜战马超》《战宛城》（图 4-10）等图，不论是人物比例、色彩搭配，还是表情造型等都与复兴永画店风格有较大的差异。同时，目前可见的永盛和画店作品多以扇面为主，内容多为戏曲故事。在《盗九龙杯》年画中，除印有"永盛和"外，还印有"郓城"二字，这也是曹州木版年画中少有的将县名刻印于作品之上的画店（其他如"太和永"画店刻印有"郓东黄垓"字样），这也为我们留下了充分的产地地理证据。

图 4-10　战宛城（张宪国藏）
（图片来源：张宗建摄于山东省郓城县马寨村　2020 年 8 月 29 日）

菏泽市年画收藏家李永良曾在其《曹州木版年画店铺堂号与分布考》一文中提及自己收藏的几幅永盛和扇面，文中写道："这批罕见之作，就是由侯营侯家所印制，后由梁村张家纸码店精心保存，2000年初才流入社会的。"[①]笔者在田野考察中也基本佐证了这一说法，只不过老艺人多已逝去，后辈对前人故事不能详细讲述，如郓城县侯营侯氏传人对"永盛和"的名字很陌生，不敢确定是否为自家画店所印。而文中所指的梁村张家，应为北梁垓张氏，该村位于郓城县双桥镇。据传承人张从军叙述，北梁垓张氏以画神、纸扎、塑像、粘扇子为主业，兼有年画印刷。在其父亲一代，张氏与侯营村艺人侯言生、葛垓村塑神艺人葛化蛟、葛化凤以及郓城名画师唐玉生交情颇深。在张从军的学生时代，他常见家里有一沓沓的戏曲人物扇面。笔者在采访中拿出《盗九龙杯》这件作品向张从军请教，他虽不能清晰记得当时看到的画面上是否有"永盛和"字样，但对作品内容仍有记忆。之后笔者在张从年的大哥那里也得到了印证，他认为这些作品应该都是一二十年前自己家卖给古董商的，而这批作品极有可能都是由侯营印制的。

然而，无论是源盛永还是永盛和，笔者均没有在田野调查中找寻到相关传承人的身影，并且在其他学者的研究中亦未有相关记载，或有记载但没有考察依据。类似这种"无人认领"的画店堂号在当地还有一些，如永祥号、太永店、同盛店等，这些画店已经淡出人们的视线，仅剩尺幅的纸张及其上墨色印刷的两三字堂号，留给研究者无限的遗憾！

① 李永良：《曹州木版年画店铺堂号与分布考》，中国山东网 http://heze.sdchina.com/show/4414787.html，2019.

第五节

巨野年画村马庄两处作坊考察报告

一、孔氏码子店

巨野县马庄是附近地区较为知名的年画产地，该村主要有孔氏与郭氏两个家族进行年画生产，其中孔氏家族是当地较大的码子店，在早年印制的门神年画中有"马家庄孔府"字样。孔氏码子店可追溯四代传人，现仍在进行年画生产的有孔令义、孔长青父子。孔令义生于1942年，为孔氏码子店第三代传人，孔长青为孔令义长子，现年52岁，年节期间孔氏父子仍会印制灶王爷、天爷爷等码子类年画。据孔氏老人回忆，祖辈进行码子店经营与刻版创作并无拜师学艺之说，都是模仿市场上的码子图样进行创作，从而形成自家的风格。

孔氏码子店自清中晚期创立，至民国时期达到销售的顶峰。当时孔氏码子店年画的题材包括门神、灶王爷、天爷爷、全神等，其中以灶王爷年画品类最多。据孔令存听其父亲回忆，最多时曾有72种灶王节年画。20世纪80年代，孔令义、孔令存等人恢复刻版，但由于留下的画样极少，至今只恢复出单摇钱、天爷爷与全神三个印版，近二三十年也仅依靠这三套版进行印制。

目前，孔氏码子店主要使用的版样为单摇钱灶王爷、天爷爷以及全神，全神由于只有在郓城西南部的黄安、武安地区使用，销售范围较小，所以基本不再生产。灶王爷与天爷爷则常年有老客户前来进货，最多者可进货几十刀，但销售范围已经有所缩小，主要是周围县域的村落。

据孔氏码子店第三代传人孔令存介绍，其与孔令义是堂兄弟，自父辈

去世后，两家分家，各自刻版销售，由于不会绘稿，其刻版画样多为祖辈留下的。同时，由于印制灶王爷、天爷爷等码子画销量与收益有限，孔令存开始学习制作郓城县随官屯镇戴垓村代氏的罩方画。由于罩方画不受季节时间限制，一年四季的需求量都很旺盛，所以孔令存在制作罩方画中获得了一定收益。孔令存回忆，其父曾谈及郓城戴垓代氏罩方画第二代传人代安模曾于马庄学习刻版技术，这种村落作坊间的相互交流也为我们复原曹州木版年画史提供了研究方向，同时也说明当时曹州地区的木版年画家族式作坊既是相对封闭的，又在一定时期是相对开放的。2015 年左右，孔令存夫妻由于需照看孙子，不再从事码子店的经营。另外，孔令存是巨野县开发区第一中学的数学高级教师，工资收入已足够生活，经营码子店也只是为了传承和延续祖辈的手艺，如果单纯依靠经营年画店生活还是有一定难度的，放弃年画的生产制作也是当下的无奈之举。

二、郭氏码子店

郭氏码子店是巨野县马庄村另一家庭式民间木版画作坊，目前仍在进行生产的有第三代传人郭兆营与第四代传人郭成春。郭兆营生于 1950 年，自幼跟随父辈进行木版年画印刷。据郭兆营侄媳妇回忆，自她过门至今已跟随丈夫郭成春印制灶王爷年画近 30 年。另据郭兆营口述，自家印制码子画的历史应追溯至清末至民国年间。

郭氏码子店现在所生产的码子画以灶王爷、天爷爷和全神为主。其主要题材与孔氏码子店作品基本类似，只是在人物表情神态等处略有不同。近年来，受机器印刷的冲击，郭兆营侄子郭成春开始与印刷厂合作，用机器印刷码子画。不同于郓城县大人村恒昇码子店的胶版套印形式，郭氏码子店主要以图片彩色打印的形式进行印刷，但销量一般，且盈利较少，所以现在仍是以手工印制为主。

据郭兆营口述，目前年画印制数量一天能有三四百张，以一张 0.18 元的价格进行批发，一刀纸可售卖 18 元钱，除去纸张与颜料，平均一刀可挣 10 元左右，以一天印制 400 张计算，一天可获取纯利润 40 元左右。在

十几年前，年画的批发价格与现在相仿，商贩在集市上售卖的价格也只有四五毛钱，零售价格是批发价格的两倍，所以当时的收入尚可维持生计。但现在随着机器印刷产量的提升，批发价格没有发生变化，但集市的零售卖却已经是 1 元钱一张，零售价格变为批发价格的五倍，所以年画制作艺人盈利甚少。由于获利甚微，郭氏后人已经不再从事此行业，郭兆营印制码子画也多是利用空闲时间，一个冬季能够挣两三千元钱。

曹州木版年画代表性艺人及其口述史

民间年画艺人是年画传承的主体，也是这一技艺与文化的创造者、传承者与守护者。本章以田野考察中数位艺人的口述为例，真切还原当地木版年画艺人的人生经历与从艺历程，进而弥补民间美术在现有文献史料上的空缺。

第一节
郓城县后赵庄年画艺人赵修德口述

赵修德（1940— ），男，郓城县唐庙乡后赵庄人，8岁时前往陈坡乡杨寺村随姨父张存福学艺，是一名完整掌握绘、塑、刻、扎四门技艺的民间艺人。赵修德生产的年画内容包括书本子、扇面画、门神纸码、神像画、家堂等，制作技艺主要以半印半绘为主。赵修德一生坎坷，在他看来，手艺不仅是挣钱的工具，更是他人生道路中重要的精神给养。他的人生经历和从艺经历在一定程度上映射出当地年画技艺存活与发展的历程。（图5-1）

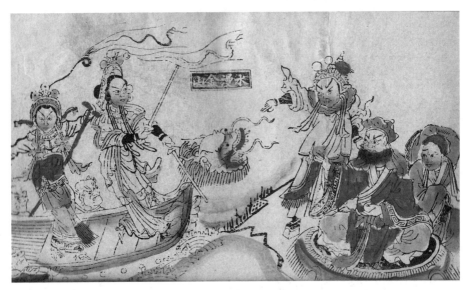

图5-1　赵修德创作的戏曲年画《水漫金山》（张宗建藏）

我家在后赵庄，我的老师在杨寺村，是我的亲姨父，姓张。我的姨娘不会生养，没有孩子，我家这边孩子多，就让我过去跟着他们，后来就改口了，我就改名叫张修德。我属龙，今年77了（2017年），8岁的时候去的杨寺。我老师以前什么都画，包括画帘子、画包袱、塑神等，我也不算拜师学艺，就是整天在他身前跟着帮忙。当时我白天去上学，回来之后就跟着他学画画，时间长了我也就都学会了。那时候我老师在这一片儿是叫得上号的，名声最响。他对扎、画、塑技艺都在行，当时还招了几个徒弟，杨堂的叫张继贤，比我大十几岁，我从小就和他一起住，他会画会扎，但是不会塑神。还有旁边樊庄的一个，姓薛，叫薛传仁，他刻版刻得最好，可惜已经去世了，不过他的侄子现在每年还印些灶王爷。我们附近的武安、王庄有些人是干这个的，他们大都是跟我老师学的，有十几个人，当时老师把这些手艺都教给了他们，但是学绘画的很少。我的爷爷不会画，他主要负责赶集卖年画。我的老爷爷会扎罩子，最早算是从那里传来的。从我往上两代都不刻版，都是画，刻版是我跟杨堂、樊庄一些师兄弟一起研究出来的。后来，我老师去世了，我就回后赵庄了，也改回了赵姓。

我在杨寺村住了30年，回后赵庄也有40多年了。我一辈子搬过四次家，从杨寺回赵庄前，我先去了东北，在砖瓦窑厂里打工。刚去的时候，都是干体力活，干了几个月之后赶上技术革新，会点手艺的都去厂子里报名，我因为会画点东西，后来就去办公室负责画模型了。过了几年，我搬回后赵庄，在家挣不到钱，我就去陕西打工一年多，挣了钱回到家盖了三间院子，才算稳定下来，开始专心干这一行。

以前印灶王爷、画神像、塑神像、扎罩子的都是一家，有些人会扎不会画。会扎罩子的人多，会画的人少，我是刻、印、画、扎都可以。那时候塑神分两种，一种是庙里用的，一种是家用的。家用的都要来我这里请，他们敬什么神，我就塑什么神。

入秋了，地里的活忙完了，我就开始收拾家什准备印，等到阴历十一月多就有人来批发了。一年生产两个多月，没事就在家印，还得兼顾着画神像（半印半绘），多的时候一天能画十几张。那时候一做就是一天，也出不了门。把码子印完，就开始印书本子。书本子比较麻烦，得装裱，两张

裱到一起，再上色，最后用纸捻钉在一起。我们做里面的内页，人们买走之后自己再做一个封面。书本子是赶集出去卖，摆一个摊，家堂、财神爷这些都一起卖。书本子封面是一个花瓶，封底是铜钱的图案。封面的花瓶有好几种样式，有三棱的、六棱的，还有圆花瓶，一共得有三四种。一般印书本子，大都是戏曲故事，喜欢挑好装色的印，像靠（盔甲）这种难上色的印的就比较少，因为衣服上线条太碎，不好上色。我一共印过四五十种戏曲故事。

我画的神像也有一部分需要刻版的，神像类的都要刻大版。我刻过最大的版有1.5米高、1米宽。神像图都有样稿，样稿就是一个大概的意思，有样稿就能学着画，真正刻版画的时候还得重新仔细画，自己再发挥。我刻的版有门神图、神像图、八仙图、扇面图。神像图种类很多，因为不同家敬的神像不一样，所以总共有一百多种。纯手绘的神像画价格贵，以前要一百多块钱。买家给你一块白布，你得先加工这块布，如果布加工得不好，一上墨可能一下就洇出来一片墨，就不能画了。要提前刷上糨子、白矾和胶，加工好之后白布变得跟木板一样平整，再用碾子碾一遍，再画神像就像在白纸上画一样了。

扇面画的都是戏曲故事，都有以前的版，我们拿着模仿着刻，有时候会在集上买别人的画样学着刻。扇面版特别多，也都是戏曲人物。我的老师会粘扇子，他能粘三面扇子。三面扇子正反两个面，再反着打开还有一面，一面是固定的，两面是活动的。不过三面扇子毁扇骨。当时别人拿着扇骨来，我们负责给粘，粘扇子学问很大。六月天打出来的糨子，放着不会坏，里面要放上白矾和胶一起在锅里蒸，蒸好放到盆子里。粘扇子的价格要看他们选什么样的画面，画面非常多，当时光扇面就有一小柜子，还有粉画（春宫图）。

另外，我也刻版印的家堂。有些人要手绘的，也有要版印的，不过还是手绘的好，现在还有很多人要手绘。刻版画画的工具很多，上色的笔主要有扁笔和圆笔，每一种笔的下笔技法不一样。上色时手里要有两支笔才行（有绘画技术），要有阴阳、有深浅、有变化才行。颜料和纸都是在菏泽买的，颜料就是画画的洋颜料，纸是粉连纸。刻版用的刀都是我自己造

的，有大片、小片、戗刀，哪一个顺手就用哪一个（图5-2）。木版的木头都是梨木，其他木头不行，没有梨木好刻。买木材都是买一整块，自己再根据需要的大小去裁。

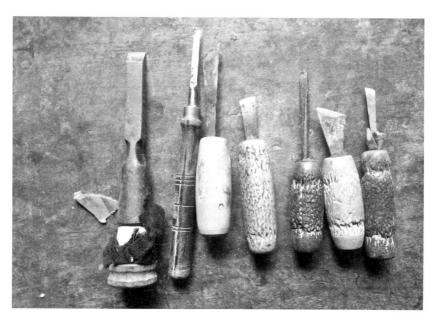

图 5-2　赵修德使用的刻版工具

（图片来源：张宗建摄于山东省郓城县后赵庄　2017年10月3日）

印年画开始是先画稿，用32克的纸画，如果纸很薄，下笔可能会烂，画完贴的时候也不好贴。画好之后，纸上打上糨子（糨子都是自己用面粉打的），反着贴到木头上，这叫"贴反印正"。贴上之后往版上倒香油，这样刻的时候刀子比较砺。等干了以后顺着纸上的线条开始刻，刻的时候先把线条刻出来，再把底刨干净。版子有二指厚，刨底要刨一指深。版子两面都要刻，这样才不费版子，节省木材。两面刻的内容没有标准，想刻什么就刻什么，主要就是为了省版子。印版的时候看尺寸大小，小尺寸一个人印就行，大的像家堂就得两个人印，不然容易印斜。我们这里把门神、天爷爷、灶王爷叫"码子"，只有码子是套版，每一种颜色都有一个版，印码子麻烦点，手要又轻又快，要趁湿的时候印。印神像、书本子只印线稿，所以版不动，纸能动。印码子时纸不能动，只能动版，错一点就动一下版

调整过去。

以前都是买家来我家里买画，也就是批发。附近的南赵楼、樊庄以及巨野的太平，他们也买不了很多，都是个人买了去集上卖。以前印画挣的钱，足够一年吃饭用的。两三年前老伴在的时候，我还给黄河北边的刻过几千块钱的版。

我不愿意再印了，版和画前几年都卖了，卖的版装满一地排车，当时一块版能卖300到600块钱。我卖版的时候其实我还可以干，但是老伴一去世，孩子也没怎么学会，觉得没意思了，再挣两年钱也还是这样了，就把版都卖了。

我有个徒弟在吴堂，以前在我这儿住了两年，但也没有学精，现在已经不干了。我儿子也跟着学过，他印东西印得不错，但是不会画，现在出去挣钱都比印画挣得多，就不干了。做我们这一行费工夫，熬时间，木版年画刻、印、画、扎的各项技术不是三言两语就能说明白的。以前不少来找我、问我的（采访），菏泽曾经来过两个人，也是拿着照相机、手机把我的画和版都给拍上了，但是后来就没再来过。

第二节
郓城县大人村恒昇码子店曾庆桂口述

　　曾庆桂（1947—　　），男，郓城县张营镇大人村人，恒昇码子店第三代传人。曾氏在当地印制年画已有百余年的历史，曾庆桂随父亲习得木版年画的刻版与印刷等全套工艺，以门神纸码的制作为主，制作种类包括灶君、全神、天地神码、门神等。

　　曾庆桂是当地一位全能的手艺人，他除了制作木版年画之外，还会扎笼屉、涮锭子、张箩等手艺。目前，曾庆桂主要以经营大人村百老泉酒坊的酒为经济来源，兼以香烛纸马等乡村日用品销售，是郓城一带少有的仍坚持手工印刷的年画艺人。（图5-3）

图5-3　恒昇码子店内景
（图片来源：张宗建摄于山东省郓城县大人村　2018年2月25日）

我们村叫大人村，也叫大老人，为什么叫这个名呢？清末的时候有个说法叫"戴千顷，马半坡，廖家占了个西北角"。这三大姓中，姓戴的人最多，不过到现在一户都没有了。戴家当时在街上开店，南来北往的人都在他家住。他待人很好，来住店的人有钱没钱都让住，家里没粮食了去他家要粮食他也给，没有柴火，就拿着工具到柴火院里，豆秸麦秸随你用，没有盘缠到他那里照样能吃饭。以前交通不便，担挑子的、推车子的，差个十里八里的就都去戴老人那里住，这些在县志上是有记载的。可惜戴家没有后人。由于戴、大读音不分，后来戴家集就改为大人村了。大人村离县城五里，我上学的时候村里有一个大钟，高度将近两米，学校里上下学都敲这个钟，那上面写着"离城五里戴家集"，可惜后来被砸了。以前村里还有一个碾，碾盘底下也刻着"戴家集"。

咱郓城县，包括县城，庙宇最多的就是大人村，四门四庙，中间也有一个庙，且全是大庙。如玉皇阁、关老爷庙、三官老爷庙、南海大士庙、升归寺、华严庵，村里有人去世，寺里的和尚会给他们念路引，到现在还有重修的玉皇阁和三官殿。三官老爷庙占三间，玉皇大帝庙占三间，还有南海观音庙、泰山奶奶庙。当年修庙的时候，庙上面的花子还是我跟着挖的，大队知道我会刻，特意派我去的，一天给点工钱。如果这些庙还能保存到现在就了不得了，这里可就是旅游胜地了。以前大人村是一个大官道，是郓城通往济宁的交通要道，去鄄城也要路过这个地方。如果说郓城县是一区，大人村就相当于第二个郓城县，是二区，杨庄集跟其他的地方是三区、四区、五区。所以说大人村当时繁华的程度仅次于郓城县城，买卖、门市、铺户都很多，光车马店就有七八个。如果没有那么多人从这里路过，不通商，怎么可能有这么多的店？可惜现在这里已经不是乡驻地了。

曾姓在大人村就我这一门，我老爷爷20岁左右担着挑子从张官屯搬到这儿，他会张箩，还会打磨纺车上的锭子，便在这里安了家，有了我爷爷弟兄七个。曾家到现在我这一支有40多口人。

我家做年画是家传，中间间断过一段时间，一直到1980年，土地承包，分地到户，时间自由了，我家就准备重新印制年画。那会儿我父亲还活着呢，在他的指导下，我很快把年画作坊开起来了。

家里做这个最早是从爷爷那辈儿开始的，现在已经有一百年左右的历史了。我爷爷叫曾兆魁，排行老四，他弟兄七个，其中有三个弟兄是做这个的，分别是我爷爷、五爷爷和七爷爷。我听爷爷讲，那时候推着独轮车，从东昌府进货，有灶爷爷、门神爷、天爷爷，然后一路往外卖。后来照他们的样，再自己琢磨着刻版。我八九岁的时候，是家里生意最红火的时候，我七爷爷和五爷爷的儿子，还有我父亲弟兄仨，都跟着干。那时候有八九幅案子，都是自己家的人。

　　我父亲弟兄三个，父亲排行老大，叫曾宪同，二叔叫曾宪玉，三叔叫曾宪锡，都做年画生意。当年我三叔刻版刻得最好，可惜他不干了，后来从事戏曲工作，在东平县豫剧团当团长。我这一辈儿也是弟兄三个，都印年画，二叔、三叔的孩子也都印年画。我哥有三个儿子，我有三个儿子，我三弟有一个儿子，都印过年画，都嫌不挣钱，干点什么别的都比这个挣钱，所以就放下了。在我记忆中，印得最多的时候是八九幅案子同时干，后来间断了15年。当时我七爷爷家的堂哥曾庆峰在东北，让他背走了几块版，在那边农村里印，但是不成，那边不兴这个，我又把版背回来了。当时刻版就是为了换钱，为了养家糊口。

　　我家以前叫恒昇码子店，从我爷爷那一辈儿就是这个名，码子店主要刻灶王爷和门神，以前的画上都印着这个名号。为啥叫码子店？因为在我小时候兴码子。码子是什么呢？就是在差不多有30厘米长、10厘米宽的纸上印着上中下三层，有井台（井神）、天爷爷、南海观音，这叫连三码；还有连四码，就是四层，再加个财神，这些都不带颜色。以前过年早起烧元宝的时候得烧码子，咱这里都说"过年抛码子"，这张纸就叫码子。所以就都叫码子店。纸码香帛，纸是火纸和金纸银纸，码就是一个总称，包括门神、天爷爷、灶王爷这一类。到汶上那边，没有码子不买你的灶王爷，你要带上一张码子，才买你的灶王爷，现在还兴着呢。

　　灶王爷是一家一张，门神爷用得多，一家起码得贴三四个门，大门、屋门、配房门，连小房门都要贴个钓鱼娃。门还都是两扇，得贴两张才对称，所以门神印得多，即使印一百令纸的门神，也印不了十令纸的灶王爷。门神画里面有秦琼、敬德，这是人们很熟悉的把大门的，还有赵公明、燃

灯道（人），也都是把大门的。堂屋门上有五子登科（彩插15），房门就是钓鱼娃。

牛郎织女图案的，还有财神的，家里没敬财神的用灶君年画（图5-4）。家里有人去世的就用素的，不带红色。看孩子的、结婚的，就贴麒麟送子，其他的还有龙灯会。图案变化主要就是上面一层，下面一层都一样。灶王爷带着俩媳妇，其他围着的就是小狗、抱孩子的。四周是铁拐李、何仙姑、吕洞宾等八仙。灶王爷分里搗灶和外搗灶，里搗灶烧柴的人往里方向，外搗灶烧柴的人往外方向。跑外的、做买卖的要外搗灶，意思是向外跑，发外财。里搗灶就是在家里不外出，贴家里。以前我们家的全神销量也很大，主要销往黄安那边。我记事的时候家里还刻过游戏图，四方的，有一条道从外面一直通到里面。

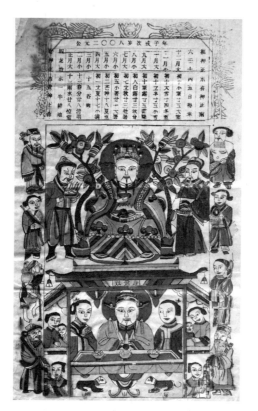

图 5-4　恒晟码子店印制的灶君年画（张宗建藏）

我听父亲说，以前我们家和三爷爷、七爷爷家在一块儿干。我爷爷当总管，最后分钱的时候没法分了，就把钞票分成三堆，一人一堆，自己回家点去吧，这是生意鼎盛的时候。后来不让印了，家里的版就渐渐遗失了。除了我七爷爷家的大哥 1960 年去东北带走几块，在那里又流失了几块，剩下两块让我拿回来了，那是 1949 年前的版，后来还被刮了两刨子。

那时候没有机器印刷，都得用手工，往外一走货就是几万几万的，这得印多少啊！1980 年刚印的时候，我都下去跑销售，一般都是在腊月，骑着自行车到郓城、徐寺、馆驿、梁山一带，一连跑了好几年，跟他们说我是大老人（大人村）的。后来商贩都到我家里来批发，我就不送了，买卖也好干了。

再后来我把图样给了印刷厂，让他们印，他们用机器也是套印，印十万张，一天一夜就能印出来，靠人工一天也就印 500 张，而且这 500 张只是画面，还要另外再印日历。这几年我才开始用机器印，五六年前我都是雇人来印。我会雇上四个四五十岁的妇女，一天工钱是五十块，从九月一直印到腊月，也有十万张左右。我就跟着拼颜色，五个盆子五样色，再给压上案子，一案子就压 500 张，正好一天印完。印得慢的就多印一会儿，印得快的就早下班，我再加班印日历。现在再用人工印就不行了，夜里加班印日历，时间长了人受不了。

我印的年画最远卖到北边的肥城、宁阳、东平、汶上，往南卖到巨野，往西卖到陈坡、黄安。外面的商贩来我这儿批发，一次买几十刀。现在范围小了，就是郓城这一片儿和梁山，往南到沙土集，东边到梁宝寺、马村。如果不兴机器印的话，我的买卖就扩大了，就得多雇人。光印不刻版好学，一教就能学会，刷上色扯过纸来刷就行，摸版要摸得准，口红点到嘴里，蓝眼珠点到眼里就行了。

我现在只印《麒麟送子》的灶土爷，因为销量小，我就没去印刷厂打版，印刷厂打一个版是 800 块，这个版只要不受潮就不会坏，可以一直用，印完印刷厂就让拿回来了。但是现在机器印年画，就乱市了，谁都能拿着版样去印刷厂打版印刷，批发街上都满了，都是卖这个的。有两家拿着我的版样，也开始去印刷厂印，他们的量比我还大，几十万张，我也没有注

册，没有商标的，没办法。现在机器印刷产量大，速度也快多了。十万张不到三天就能印完，要是手工印，要印好几个月，所以说现在先进了，也省劲儿了，但是相对挣的钱也少了。

现在人们都喜欢机器印的，一是它的纸厚，结实，再一个就是搭的颜色鲜艳。手工印的怎么也不像机器印的那么匀实，机器印还不会跑色，手工印得再好也会有印脏的地方（图5-5）。

图5-5　挑选年画的消费者

（图片来源：张宗建摄于山东省郓城县大人村　2020年1月16日）

现在我开百老泉（卖酒）已经十几年了，这个（印年画）一不行，我就赶快转行了。以前我家的扎笼屉、涮锭子、张箩，都是我老爷爷传下来的。现在推磨的没了，不用箩了，笼屉都换成铝的了，也没人纺棉了，锭子就没人用了，也就都不干了。我记事的时候，家里卖了一些地当做买卖的本钱，我爷爷这一辈儿就剩三亩地、弟兄三个，加上爷爷奶奶，很穷。现在我和孩子的地都包出去了，我们生活的也不错，都建了楼房。印年画原来一冬能挣一两万元，这两年开始不行了，卖年画的越来越多。不过说实话，我现在的幸福生活，也都是靠印年画创造的。

第三节
郓城县杨堂村源张永画店张祥口述

　　杨堂村位于山东省郓城县陈坡乡，是鄄城县与郓城县的交界处。源张永是该村一个规模较大的年画作坊，其年画刻印技艺主要习自邻村杨寺。在此基础上，张继贤、张继圣进行了一定创新，形成了自身独特的风格。如今，源张永已不再有往昔刻印的规模，但当年刻印的木版、工具、作品仍有遗存。通过传承人张祥（图5-6）的口述，我们可以最大限度地还原曾经的地方文化记忆。

图5-6　年画艺人张祥

（图片来源：张宗建摄于山东省郓城县杨堂村　2022年2月6日）

杨堂源张永画店到现在也有几十年的历史了。当年我家人口多，我们兄妹年龄小，生活极其贫困。每逢过年过节，人们为增加喜庆气氛，都要张贴年画、彩画。我父亲为增加些收入，决定学习研制木版画。

我父亲上过学，有一定文化，后来参军，在部队一干就是多年，曾任班长、连长、指导员，后来退伍回乡，平时喜欢画上几笔，是位多才多艺的农民。当时，木版画底版不好寻找，要想印木版画必须从头开始。于是我父亲向我大爷张继贤及杨寺张存福讨教绘制、雕刻木版画的技术。

我大爷张继贤生于1931年，2011年去世。他一辈子酷爱画画。据他说，他八九岁时到红船口赶集，集上有卖书本子和木版画的，他见到好看的画，就站在画摊儿旁边不愿意离开，想把这些画都变成自己的。卖书本子的伙计见他好玩，就把他领进复兴永画店的作坊里。复兴永画店在当时是附近有名的画店，主要生产一些戏曲人物的书本子，结果店里的老师傅嫌他年纪太小，他没能如愿拜师。十几岁时，因一次事故，他的左手手指被炸掉，变成了"秃爪子"。

十七八岁时，大爷拜杨寺张存福为师，学习绘画、刻印木版年画和神像泥塑，还有纸扎等手艺。大爷在杨寺学习了三年，与师傅、师兄、师弟结下了深厚的情谊。因为我村离杨寺很近，只有三里路，所以他们师徒直到师傅张存福去世都在一起。

后来，我大爷回杨堂开设了自己的作坊，春季制作书本子，年底印制木版年画，并绘制各种神像，再加上纸扎等，家里的活都忙不过来。我总感觉他是个大忙人，他经常拜师访友，还收过两位徒弟。因为他左手残疾，干活主要用右手，所以他比别人更刻苦、更用心，做出来的活也更精致、更漂亮。大爷在当地比较有名气，可以说是一个民间的传奇人物。他20世纪六七十年代主要从事纸扎，期间也制作些书本子，他做的书本子上有"喜·杨堂"的字样，就是我家"源张永"的吉祥"喜"字号。

20世纪中期，我大爷和杨寺张存福拿出珍藏多年的木版、画稿交给父亲，让他做底稿基础，这门手艺便到了父亲这里。我父母变卖了家中值钱的东西，东拼西凑了一点钱，从郓城北买了一棵大梨树，解成散版阴干，再锯成实用版阴干，再打磨、雕刻等，工序繁杂零碎，直到两年后才做出

底版。

父亲刻制的木版画主要有以下几类：财神类有上关下财（图5-7）、文财神、保家奶奶等；门神类有秦琼敬德、五子登科等；码子类有灶王爷、天爷爷（抱龙牌）、天爷爷（全神）等；纸扎彩版类则有八仙、脊画等。我们边印边修改完善，不知费了多少日日夜夜。到20世纪80年代，我家的版画才形成规模，当时来我家请财神、批码子的，可以说是门庭若市，甚至有的作品还没完工，就被商贩们拿走了。

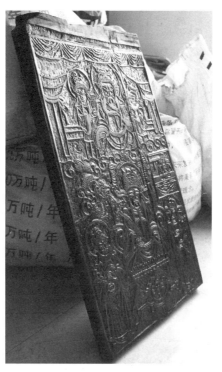

图5-7 源张永画店留存的上关下财年画线版
（图片来源：张宗建摄于山东省郓城县杨堂村 2022年2月6日）

以红船集、陈坡集为中心的方圆50里的地方，源张永木版年画都很畅销。附近村民使用的年画大都是我家印制的，连河南濮阳的商贩也来我家批发财神。直到2010年，因受机器年画印制品的大力冲击（他们价格太低、数量太多），我家印的年画才渐渐减少。再后来，因为左邻右舍要求，我们又断断续续地印制了一段时间，但规模小得可怜。要知道，我家的木

版年画是以传统的年画做底稿，年画中每个人的动作、穿戴物件都有典故、学说，都是传统的年画元素。不像现在机器印制的一些花花绿绿的彩画，只会吸引眼球，却没有什么内涵。

最后，我要谈的就是制作年画和贴年画的时候有很多禁忌。比如财神关公的丹凤眼必须微眯，有些傲慢，表示他视金钱为粪土，千万不能睁眼，睁眼关公的意思是要杀人的，在电视剧《三国演义》中就有提示。请灶王爷时，灶王爷的神台前必须是卧着的双狗，意思是卧狗吃饱睡觉好过年，不能是跑狗，跑狗争食，更不能是鸡狗，鸡犬不宁。还有就是灶王爷有两位夫人，在民俗中有李氏灶王奶奶和郭氏灶王奶奶。在批发灶王爷时，卖到郓城西南去的货，要标明是李氏灶王奶奶，因为那边李氏的人多，李家不敬郭氏灶王奶奶。

第四节

鄄城县红船村复兴永画店曹洪诺口述

　　曹洪诺（1944—2021），男，鄄城县红船镇红船村人，复兴永画店第三代传人。初中毕业后随父亲曹瑞凝学习传统版画的刻版印刷及丧葬纸扎制作技艺。由于缺乏绘画技艺，多用父辈画稿进行翻刻印刷，制作的题材相对之前有所减少。（图5-8）

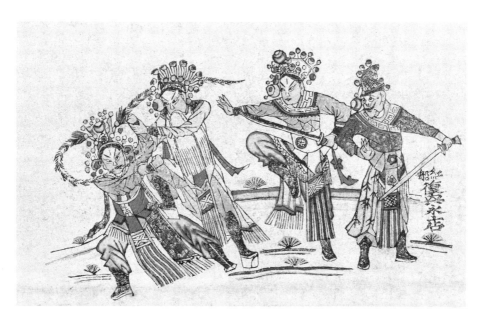

图5-8　复兴永画店印制的戏曲年画《莲花湖》（张宗建藏）

　　我叫曹洪诺，属猴的。我家这个村叫红船口，以前红船南边有条河，是赵王河的老河，那时候修整河道还挖出来船了。我听老一辈人说，那时

候有个大官坐着红船从大河上经过，结果走到这里搁浅，于是他就住在这里了，我们这个地方也因此改名叫红船。那时候村头有个渡口，所以又叫红船口。

我家做书本子是从我爷爷开始的，到我这儿是第三代了。我爷爷叫曹河宴，我听爷爷说，那时候他跟聊城东昌府有过来往，应该是上那边学过刻版。第二代就是我父亲跟我大爷两个人，我三叔不做刻印木版年画工作。以前都是爷爷画稿子，父亲和大爷都不会画，主要是爷爷画，现在这些版子都是根据他的稿子刻的。我大爷刻版刻得最好，水平很高，现在留下的很多版都是他刻的。我大爷我不知道叫啥，他死的时候很年轻，是刻版累死的，每天从天明到天黑，吃完饭就坐在那儿刻。结果吃了东西不消化，得了大肚子症（腹积水），才30多岁就去世了。

我父亲叫曹瑞凝，他跟着我爷爷和大爷一起印制年画，不过刻版没我大爷刻得好。父亲主要是出去卖年画，以前方圆几个县，四五十里地的人都买我家的书本子，都知道复兴永书本子印制得好。父亲还学了扎罩子，就是咱这里谁家老人去世了，都得扎一组纸扎。后来我也学会了扎罩子，就接着干这个了。到我这一代有兄弟俩，我兄弟不会，就我干这个。小时候我也没专门学过，就是天天看着大人怎么印，慢慢地就会了。我到初中就不上了，回家帮忙，跟着印画、扎罩子。以前，我家扎罩子扎得少，后来一段时间印画少了，就主要扎罩子了。我家没怎么收过徒弟，大部分都是家传。

20世纪中期，那时候方圆五六十里地就我们一家印年画。附近杨寺也有印的，不过跟我家以前印画的法不一样，都是新式的，先印线稿再手绘，不套版。但是他们跟我家没有啥交流，各自印制各自的。

我家印的年画上有带复兴永（堂号）的，也有不带的，但大多数都有。基本上每本书本子里面都有一张带着复兴永字号的。老式的年画一般都有复兴永字号，新式年画都没印复兴永字号，只是印个黑线，画上颜色。我们都是套版，五样色，五个版。20世纪六七十年代，样板戏多，尤其是杨寺印的样板戏多。复兴永没刻过样板戏，新式的年画就只有《女子洋枪队》，一张画上三个人都拿着枪，那也都是民国时候的老画了。剩下的内容

都是戏曲的、花草的。

那时候都兴赶集，都去集上卖年画，也有人来我家里批年画，然后他们再去集上卖。当时也印门神、天爷爷、灶爷爷。我那时候也画点神仙像，都是跟爷爷学的，爷爷从哪儿学的我就说不清楚了，反正我从小看他就会。后来灶爷爷、天爷爷这些印的就很少了，年关的时候有要的，我就拉着家什到外面去印，印了两年。转圈（附近）有批发卖的，他们买上几刀纸，我带着版去，到时候收个手工费。那时候主要就是出去印门神、灶爷爷这些年画，书本子没出去印过。

以前阴历十一月一到，就开始印年下（过年）的年画，就是门神、天爷爷、灶爷爷。门神有秦琼敬德，堂屋门就是五子登科，配房有胖娃娃，喂牛喂马的就是牛马王，灶爷爷、天爷爷样式也有很多，现在都少了。

出了正月，这一年基本就是印书本子了，春季用书本子的多。当时结婚的都得有书本子，除了书本子还得准备一个纺花车子跟簸箩筐子，这算是必备的。以前一本书本子一般都是 12 页，第一页是花瓶（图 5-9），里边页子上画的是戏曲与花鸟，戏曲的最多，到最后一页啥样的都有。里

图 5-9　书本子首页《瓶开富贵》
（张宗建藏）

边的戏曲画就是当地的戏，我想我爷爷那时候画的那些形象主要是通过看戏学的，看戏里面什么形象回来就比着画。反正主要的戏就是那些回数。

书本子里边也有寓意，因为一年是 12 个月，所以就印 12 页。一到闰月年，因为是 13 个月，书本子就不好卖了。就算是当年结婚的，结婚前也不买书本子，都等到第二年买，不然 13 个月 13 页不好听。20 世纪 60 年代前，书本子差不多五六毛钱一本，还能用粮食换，能换半斤粮食。那时候书本子都是我们自己出去赶集卖，门神、灶爷爷都是外边的商贩来家里

批。书本子也不是多值钱，一般家里有结婚的都得买。

现在我家没版了，其他一些地方不但有版，还都成非物质文化遗产了。我记得十几年前有个北京的妇女（王海霞）来，问我还能刻版不，能刻版的话她就帮忙申报非物质文化遗产，我说我眼不行了看不清楚，就没申请非物质文化遗产。四年前台湾地区也有一个年轻人到我这里来，叫啥我不知道，还送给我一条烟，说是台湾的烟。

县文化馆也挺重视复兴永，十五六年前为了搞展览还拿过我家的版，那些版大部分都是 20 世纪 60 年代前的。我们家当时在附近县的影响很大，只可惜没申报成非物质文化遗产。现在手工印制年画也挣不了钱，也没人学了，年轻人都热衷出去打工，一天能挣 100 多块。

第五节

巨野县马庄年画艺人郭兆营口述

郭兆营（1950—　），男，菏泽市巨野县永丰街道马庄村人。他自幼随父辈学习门神纸码的刻版印刷技艺，现在与侄子郭成春仍在进行年画印制生产。几年前他还在巨野县城帮助别人印制罩方画，现主要印制各类灶君、天地神码以及全神。但年画销量逐年减少，年销售额仅有两三千元。

我叫郭兆营，我家从我爷爷辈就印灶爷爷，再往上就不清楚了。这儿附近一提灶爷爷，就知道是我们马庄印的。我们画店是当时成立最早的，也是规模最大的，现在还有传承。以前印灶爷爷的店就叫码子店，批发灶爷爷的不能说"起灶爷爷"，都说"打码子"去（图5-10）。说"起灶爷爷"不好听，没有说"卖灶爷爷"的，灶爷爷画不能当成货。码子就是灶爷爷的代号，咱们店就是马庄码子店。

我爷爷开的画店是马庄当时印码子量最大的画店，那时候无论销售的量还是销售的地区都很大，印的样式也比现在多得多。可惜后来到我这辈儿老版跟画样都要求上交，我偷偷留了两个版，想接着印。天爷爷版是我看了别人的画样自己重新刻的。现在的样式比以前少得多，不过这些样式也基本够用了。

我这儿平常都是商贩过来批发，等到腊月二十八九的时候，我就自己去集上摆摊，卖单张的，能卖多少是多少。年轻妇女不打价，1块钱一张就要，年纪大的就给她们5毛钱一张。我父亲那时候效益好，当时纸也便宜，1令纸二三十块钱，现在涨到110块钱了。所以现在灶爷爷用的纸没

以前大了，要是还用以前那么大的就不挣钱了。

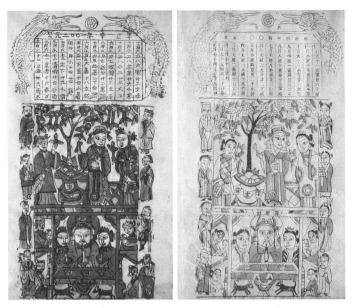

图 5-10　郭兆营印制的两种灶君年画（张宗建藏）

　　过去 5 分钱一张往外批，外边集上卖 1 毛，我们挣 5 分——那时候 1 毛钱能买一个烧饼。以前一个集能卖 20 块钱就高兴得不行，现在卖 50 块还不如以前卖 20 块。我今年印了 2 万多张，批发 1 毛 8，18 块钱一刀纸，一天也就挣个四五十块钱。

　　以前除了印码子，我还给城里加工过戏曲画，就是罩子上用的画。不过那时候是去批发街，我们早上去，晚上回来，帮他们印，他们给我们加工费。这也是 15 年前的事了。印画的工具有趟子、蘸刷、蘸子（图 5-11）。趟子就是在纸上趟一遍印刷；蘸刷就是给版上上墨和上颜色用的；蘸子用来控制蘸刷蘸墨、蘸颜色的量，怕颜色放多了，用蘸子就能控制住数量。

　　印码子用的纸也有说法，有窟窿的不能用，很薄的不能用，而且不白还不行，越白越鲜亮。纸都是在县城店里买的，颜料用的是洋料，自己加开水调。以前是六样颜色，现在是四样。以前印得慢，因为是黑色打底子。现在黑底子变成了紫色，二红换成了大红，这样一天能多印出来不少。印的顺序是先印紫色，印完紫色印黄色，接着再印绿色，最后印红色。咱家

的版都是一面，两面的版容易留色，颜色掺一起版就不能用了。现在家里有炉子，印好的画就挂屋里，一晚上就干了。要是没炉子，天潮的话，得四五天才能干。

图 5-11　巨野马庄艺人郭兆营印制年画所用工具
（图片来源：张宗建摄于山东省巨野县马庄村　2018 年 2 月 22 日）

我现在一天能印 300 多张，一大张纸能裁成 6 张小的——以前的版大，出 4 张（现在版面不缩小的话成本回不来）。算下来一张码子成本七八分，挣一半。一天印 300 张，只能挣 20 多块钱。但也不敢涨价，贵了商贩不来批发，他们可以去找机器印的，机器印的便宜，手工印的贵。除了上岁数的要手工印的，年轻人都无所谓。

我也就是岁数大了没事干，在家闲着也是闲着，挣一点儿是一点儿。去年我去城里饭店给他们刷碗，一天管吃管住还给 100 块，再看看印书画，一天到晚站着累得不行，还挣不到钱，就是一天给 50 块也没人干。

第六节
嘉祥县黄垓村太和永画店
关纪存、关依臣口述

关纪存（1959—　），男，嘉祥县黄垓镇黄垓村人，黄垓村村委会副主任，太和永画店第四代传人。他主要以印制门神、纸码类木版年画为主，年画销售区域包括郓城、嘉祥、巨野、泰安、东平、宁阳、汶上等地。

关依臣（1946—　），男，嘉祥县黄垓镇黄垓村人，太和永画店第四代传人。他不会刻版，主要以印制灶君、天地神码、全神等木版年画为主。

我叫关纪存，关姓在黄垓是大姓，有三百多人，以前住在徐集那边，搬到黄垓有十一二辈了。几百年前，我们的辈分可以通到关公那里。2017年在印尼召开了世界关氏恩亲大会，2018年又在广东佛山召开。现在的关氏族谱里，我是第六十四世。我们这儿做年画的历史往上能有四五辈，差不多从第六十一世的善字辈开始。制作年画最早不是从外面拜师学的，是我老爷爷自己钻研的，比大人（村）的要早，一直传了四五辈都干这个，但现在不印了。我们兄弟俩，弟弟在县城教学，还有一个侄子是新疆大学毕业的，在一个国企的山东办事处，都有自己的工作。

以前我家里男的女的都会印年画，男的刻版，女的印刷，老辈上也雇过人干。我爷爷活着的时候，我听他说老爷爷那一辈都是雇人刻版。那时候套数多，十几副案子，十几个人印，雇来刻版的人在家常年住着刻。八九十年前我爷爷那一辈算是生意最好的时候，2010年左右我就不印年画

了，挣不到钱，孩子也不让印了，我们俩印一冬天就挣三五千元。当时一天一个人能印五刀纸，印得快的半个多小时一遍（一刀纸印一遍工序，一共需七遍），还得歇歇、刷颜色，少了14个小时印不下来（图5-12）。

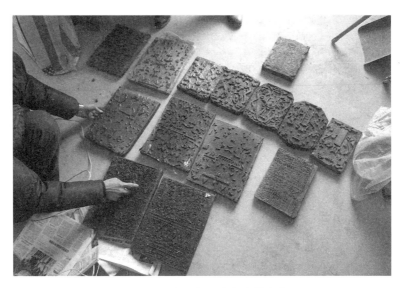

图 5-12　太和永画店留存的印版
（图片来源：张宗建摄于山东省嘉祥县黄垓村　2018年2月9日）

　　销售上，我们不到外面去卖，都是商贩到家来拿，最远的泰安、河北沧州的商贩也都到家里批发。沧州的商贩每一次都拿四五十刀。一张白纸可以印四张年画，裁开之后剩下一点纸正好印烧码或者天爷爷牌。我小时候一刀纸3块，后来一刀纸5块、8块、10块，我后来不印的时候一刀纸涨到了20块，一张年画卖2毛。老辈在街上有门市，两间屋，印好的都送到那里去，家里只管印。那时候都是从郓城买的颜料，什么颜色都有，回家用开水冲开，再掺上水胶——掺水胶不掉色，不用水胶一段时间就掉色了。

　　以前从十月开始印刷，一站就是一天，脚脖子都站虚了，看着不累，但时间长了胳膊都抬不起来了。那时候困难，为了两个孩子上学，我们又没地方打工，只能印点儿年画挣点儿钱。空闲的时候，棉花下来我就卖棉花，卖几个月，到了冬天我就印年画。冬天就印两个月的活，十一月底就

要把年画印出来，如果现印，一天才印 5 刀，两个人 10 刀也白搭，不够销的。进入腊月就开始向外批发了，那时候发货忙，就没多少时间印年画了。因为我印的年画质量好，每年印的都能卖完。有时候腊月二十七八还有人来买，但是年画已经卖完了，版都收拾起来了。

我们跟大人（村）印的年画人物、衣纹什么的都不一样。我们印的灶王爷主要有两种：一种是上面带媳妇的，另一种是带财神爷的，有印一棵树的，也有印两棵树的。印一棵树的主要卖向南边、西南，一直到黄集。从我们这里往黄河以北，再往东，一直到泰安、宁阳、汶上，都是要两棵树的，一棵树的卖不动。以前灶王爷下面还有里捣灶和外捣灶之分，那时的老版都是活版，下面两个小人可以拆下来，两个一换意思就换了，这样能省一套版。

灶王爷要印七遍、五种颜色，红色两样，绿色两样，还有黄色两样，加上灶爷爷头一共印七遍。整套技术最重要的是刻版，印刷上则是调色最重要，因为每个人调的颜色都不一样，具体印起来需要较高的技术，颜色轻了重了都不行。颜色调浅了不新，调重了发黑。刻版的木材都是老辈人留下来的大梨树木，什么时候刻什么时候就锯下来一块，现在不好买了，很少有那么大的梨树了。

过年还会印烧码，从我们这儿往东，过年都烧烧码，越往东需求量越大。烧码光印线条不印颜色，以前有牲口的人家都爱在牲口棚里烧这个，意思是保佑牛马平安。烧码尺寸小，印的量不是特别大，所以这个版用的时间比较长，有三四十年的历史了。因为烧码小，所以便宜，也就 1 分钱一张。像泰安、东平、宁阳、汶上，都没有单独的烧码，而是烧码和灶王爷是一套。以前家里老版年画上都印着"大柏树黄垓"，因为还有个郓东黄垓，以示区分。小时候家里版多，有几十套，都是不同的。我听我父亲说，以前版更多，比现在全，有很多样式。我们印过三四年门神，但是销不动，当时的版都是我父亲刻的，他上窑都背着去刻，那应该是 20 世纪 70 年代中期的事，后来都被我父亲卖了。那时候人们喜欢公家印的门神（胶印门神），我们是用白纸印的，怎么看都不如胶印的协调。

我叫关依臣，跟关纪存是堂兄弟，我爷爷是老大，他爷爷是老三。我

小的时候，我们好几家都在一起印年画，收拾好一个屋子，七八个人，一人一个案子。等我自己能印的时候，就开始单干了，各人印各人的。20世纪60年代我就不印了，不过纪存还继续印，那时候很多版都被毁了。后来又重新刻的版，但样式少。过去版都是一套一套的，而且套数多得很。门神样式很多，灶王爷基本上就两样。我印年画的时候就不印门神了，因为没版了，只印灶王爷，因为有一套灶王爷的版。当时我用的一套版是新的，老花子印下来花子，再按着花子刻下来，跟以前的一样。现在的年轻人都不愿意印年画，因为既累又不挣钱。当时街上有收版的，我就印年画卖了。

我一共俩孩子，都没印过年画，我儿媳妇倒是干过一年，帮着印一印。

花子版我可以自己刻，底子版不行，我刻不了，得找人刻。那时候（20世纪80年代）花了40块钱刻一套版，刻了一个月的时间。我那会儿也搞建筑，就是感觉印年画既没有搞建筑挣钱，也没有搞建筑轻松，很累人，就是个功夫活。这一张就得六遍手续，印完以后再晾干，用裁刀裁开，再印上灶王头，得八九遍才能印完。吃饭的时候搁下，洗洗手吃饭，吃完饭就继续印，一点空儿都没有，那时候吃饭就算歇着了。经常印到晚上十点钟，最晚的时候印到夜里十二点，腿都站肿了。

印好的年画都是商贩来批发，往北能卖到梁山、汶上，往南能卖到台儿庄。我小时候印的时间长，那时候除了印灶王爷，还印门神，样式多。现在只印灶王爷，只需十一月印一个月就行了，入了腊月就不怎么印了，主要是卖。那时候一个月能印十几个纸，一个纸是五刀，一张纸至少能印出四张（灶爷爷），一天也就是印三百多张。20多年前，我往外批发也就是一张8分、1毛的，一张也就挣5分钱。挣不了太多钱，也就图过个好年，手头宽绰些。

那时候印的灶王爷年画样式有两种，一种是带财神的，另一种是带摇钱树的。家里敬着财神的人就买个摇钱树，没敬财神的就买个带财神的。上梁山、汶上东北方向的人都要财神的，在咱这一片儿就卖摇钱树。整体上，灶王爷年画还是销往外地的多，本地的买的少点。咱这边印灶王爷的多，大人村印，黄堆集印，桑科集也印。印灶王爷年画的多了，每家销量就小，所以都不敢多印，一个冬季挣不了多少钱。

第七节

嘉祥县杨庄村灯笼画艺人杨保同口述

　　杨保同（1947—　　），山东省嘉祥县大张楼镇杨庄村灯笼制作艺人，他制作的灯笼市场销售尚佳，深受附近县区民众的欢迎。（图5-13）

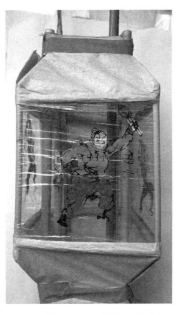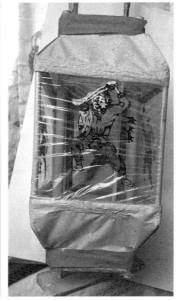

图5-13　杨保同制作的戏曲故事灯笼（张宗建藏）

　　我叫杨保同，属猪，十七八岁时就跟着家里学印画、扎灯笼，后来就专门扎灯笼，干了一辈子。我们这儿扎灯笼有几百年的历史了，我（杨）正堂爷爷就会扎，他扎得好，很多人都是跟他学的。正堂爷爷往上好几辈人都会扎灯笼，具体是从哪辈开始扎灯笼的，这个就查不清了。我们庄上

一千多口人，以前家家都会扎灯笼，一年扎出十五六万个灯笼，这附近就我们庄上灯笼扎得最好，其他庄上会扎灯笼的人很多都是从我们庄上学的。不过，卖灯笼已经不赚钱了，现在庄上可能就我一个人还在扎。

我们庄上的灯笼主要销往嘉祥、汶上、宁阳、郓城、巨野这些地方，人们都是拉着地排车，装上灯笼，带着被子和干粮往外走。一个人出去卖灯笼还招呼不了（照顾不过来）呢，有时候在集上人们都争着买，最后还得抢，唯恐买不到。记得我20多岁的时候，我跟庄前边的现苏拉着地排车，离宁阳还有15里路的时候，住到一个村里的（旅）店。住店的这个村有个小集，现苏跟我说你在这儿卖吧，我去宁阳卖，咱俩分开。吃完早饭，我把地排车搁到店里，挑着担子装上灯笼就上集了。在这个集上等到10点钟也没什么人买，结果到了12点，有一个人来买灯笼，接着大家都来买，人围得是三层外三层，忙得钱都没空接。卖灯笼得在集上把灯笼箱子（灯笼罩）跟灯笼板现穿上，又得找钱又得穿灯笼，来不及。这时有个人过来跟我说："兄弟不要紧，别害怕，我从箱子里给你递灯笼，我递一个灯笼你接一个灯笼钱，叫这些人都预备好钱，不找钱。"就这样，幸亏有他帮着我，才维持下（秩序）了。最后我剩了四个灯笼，别人给我再多的钱我也不卖，都送给这个人了。现苏呢，去了宁阳，人们也是都抢着买，灯笼洒了满地，在集上都给人抢了，最后还是警察来了，帮他拾了拾灯笼，把灯笼箱子都架到派出所，这事才维持下来了。等他回来之后，灯笼烂了不少，我又帮着他补灯笼。

一般进了十一月就开始扎灯笼，腊月二十二三开始卖。今年扎了不到400个，一天一夜扎十几个灯笼，做了有一个多月。有带花的，有带小孩的（戏曲的）。我现在还剩200多个没卖出去，逢集我就带上一箱子，里边有百十个，一集卖不完。今天这个集卖了七八十块钱，卖的也算不少。卖灯笼也不能卖得太早，因为离过年还有好几天，给小孩买了的，有的没两天就给弄坏了，所以很多人在过年前六七天都不给小孩买灯笼，就怕玩坏了，要等到年前再买。（只有）到（腊月）二十八九卖得才快，（大年）三十那个集卖得最快，灯笼也比之前卖得贵点，一个都能卖8块或10块。这两年灯笼很好卖，有很多城里的人来集上买，有的一买就是一二十个。

有一年我在马村，腊月二十九的集，我卖8块一个，都跟抢似的围着我，集上刚开始人多，我带的五六十个灯笼就卖没了，最后两个压烂的还卖了7块5毛钱呢。有一回，赶完集还有两个人跟我回家，说让我给他们现做。我做了十个，他们买走六个，剩下的四个，我带到张楼集上，10块一个让一家全给买走了，要多少钱给多少钱，也不还价。

以前小年就开始出去卖，嘉祥以南到纸坊一带兴这个（灯笼），往东到汶上、宁阳这些地方都是正月十五摆花灯、打灯笼。我们这一片儿呢，都是大年下打灯笼，跟其他地方不一样。以前家里有没有小孩的都买，买完放家里，一个门嵌子上搁一个，当院（院子）里再挂一个。以前没有电灯，灯笼就当照明用。现在呢，灯笼就是小孩的玩意儿了，大部分都是给小孩玩。不过这两年家里买灯笼挂灯笼又（时）兴了，才结婚的媳妇，老公公、老婆婆都给买，要买两个，成双成对，一个带花的一个带小孩的，这一片儿都有这个说法。买的灯笼还是门嵌子一个、院子里一个，有人说现在都有电灯了，放院子里灯笼也照不了明啊，但是电灯归电灯，这个（灯笼）明（光）跟电灯不一样。咱这里都说小孩过年烧个灯笼好，里面点蜡烛，照得亮堂。

我十八九岁的时候灯笼才卖1毛5分、2毛一个，但是那时候钱值钱，一二毛相当于现在一二十块啊。1毛5卖个灯笼，都能买一盒像样的烟，现在1毛5一支（烟）也买不着啊。那个时候我一个月能挣10块钱，一个乡镇的干部每月也就五六十块钱。

灯笼上印的画很多，都是刻版印的，有孙悟空、猪八戒、杨二郎，那些版现在都没有了。我就剩下两个版，一个是岳云跟金兀术，一个是老虎。我不会刻版，光会印，印完再扎好。刻版这个活忒麻烦，以前有专门刻版的，现在没有刻的了，都不干这行了。那时候都是找一些画匠，还有扎罩子的帮着刻版。现在用的颜料也跟以前不一样了，以前颜料是买的红面子，再回家兑水调，出来的颜色很鲜亮，点花好看，颜料得用水胶拌成疙瘩，再用热水冲开。现在就是用广告色了，简单，也不用兑胶了。

我们这边主要是扎四棱灯笼、六棱灯笼、八棱灯笼，还有一个转灯，以这四个为主，四棱、六棱跟八棱的就是平时见的灯笼，几棱就是几面画，

棱越多花的功夫越大，卖得也越贵。扎转灯就更麻烦了，现在都不扎了，一个转灯得卖七八百块。转灯外边画有狗追兔子、猫追老鼠，这个灯会转，一点上蜡烛就开始转，很好看。以前还兴过上面大下面小的灯笼样式，现在就都是上下一般大的了。以前的灯笼架都是铁的，有专人做这个架，一个架卖1块钱，也有家里自己做的。铁架坏不了，年年光换个外边的灯笼皮就行，里面点上蜡烛，小孩就能提着跑。

我的孩子都会扎灯笼，但是都嫌麻烦，扎灯笼也挣不了多少钱，后来就都不干了。我是觉得冬天闲着也是闲着，扎一点儿灯笼卖，能挣多少是多少，也算有个事儿干。

第六章
曹州木版年画专题研究

　　作为一项具有独特文化风貌的民间艺术事项，曹州木版年画的相关研究尚有待深入，目前可见的研究性论文主要集中在对红船口复兴永画店的描述，其研究方法主要以图像学及分类学为主，叙事性文本较多。本章介绍了目前国内外学者对曹州木版年画的学术关注，并辅以笔者4篇专题论文，引入地方生活、文化融汇、文化共生、文化区等概念，以期对曹州木版年画的研究提供新思路。

第一节

曹州木版年画国内外学者研究概述

 长期以来，相关曹州木版年画的调查与研究都略显滞后，这与该地区木版年画生产地较为分散、题材风格不甚一致、艺术功能性较弱等有着一定关系。另外，由于曹州与东昌府、滑县及朱仙镇三大年画产地相邻，诸多作品曾被作为除这三大产地之外的其他产地年画进行概括性研究，从而使曹州木版年画的概念逐渐弱化。20世纪90年代以来，大量曹州书本子木版画的出现曾令学术界与收藏界为之兴奋，但之后并没有形成较为深入的田野考察与研究，考察与研究对象也多集中于某几个代表性传人身上，缺乏全面性。

一、国内关于曹州木版年画的研究现状

 目前，对曹州木版年画的研究多集中于某一类别，尤其以书本子、水浒纸牌等居多，其他类别则以零星资料的形式出现在一些民间美术的论著中，同时也缺乏专门介绍曹州木刻年画的作品集。1978年出版的《纪念毛泽东同志〈在延安文艺座谈会上的讲话〉发表三十五周年美术作品展览图录·年画1942—1977》一书中，收录了冀鲁豫边区一中艺术部画工班制作的新年画《别看地主假低头　穷人千万莫放手》与冀鲁豫新华书店美术组制作的新年画《打倒蒋介石　建立新中国》，这两幅作品正是曹州木版年画中新年画作品的重要体现。在《中国木版年画集成·平度东昌府卷》中收录的40余幅扇面画，虽然均未标注画店与具体产地，但是从艺术风格来

看，与曹州木版年画中的红船口复兴永画店的套印风格及郓城地区的半印半绘风格相近（图6-1），而且可以看出有多幅画是用当时的英文报纸装裱的，这正是民国时期曹州木版年画中书本子的特色。另外，该书中收录了一对门神画版，其上有"郓东黄垓""太和永"款识，这正是曹州木版年画中郓城县黄垓村太和永画店的标识。山东省博物馆汇编的《山东省博物馆藏年画珍品》也收录了10幅曹州木版年画，均为书本子木版画，并有复兴永画店款识，可惜图示产地均误标为聊城。2009年天津美术学院随展印制的《岁时纪胜——中国民间年画艺术展》画集中收录了7幅曹州木版年画，并有标注："菏泽曹州地区也是年画的重要产地，该地的小幅年画颇为可喜，手绘与套印相结合，可根据不同需要生产出不同用途的艺术品。"[①] 此外，菏泽市档案局编著的《菏泽档案精品集》中收录1948年冀鲁豫二专署文工团制作的6幅新年画（如彩插16《节气图》），这些新年画作品也是回溯曹州木版年画发展史的重要图像资料。

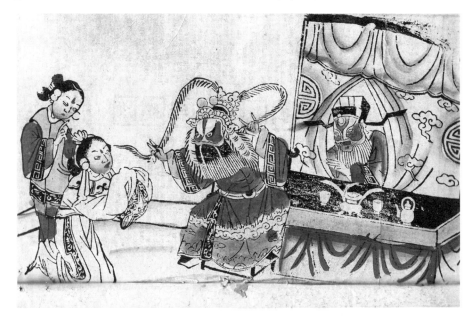

图6-1　郓城一带半印半绘的书本子戏曲年画《铡美案》
（图片来源：张宗建藏）

① 天津美术学院美术史论系：《岁时纪胜——中国民间年画艺术展》，展览画册，2009年。

通过可检索到的学术成果来看，针对曹州木版年画的专题研究较为缺乏，相关论著、论文等仅有 20 多种，并且多为某一类别尤其是书本子的研究，而从宏观视角对曹州木版年画进行概念界定、题材分类、制作工艺等方面的研究相对较少。1986 年由山东省工艺美术研究所与山东工艺美术史料汇编编委会编著的《山东工艺美术史料汇编》，最早对曹州木版年画基本状况进行叙述，该书共收录山东省三个年画产地的历史资料。其中，由山东工艺美术学院原副院长朱铭撰写的《菏泽地区的木版年画》一文，对曹州木版年画发展历史中的一些重要时间节点进行了界定。另外，文章还记载了中华人民共和国成立前后，商樊庄、红船、水堡、杨寺等地还活跃着几个受群众欢迎的画店，并提到了年画艺人蒋全仁、张福全等，为当下曹州木版年画调查提供了重要线索。最后，文章对曹州木版年画中的特殊技法——"过渡色阶"以及主要创作题材进行了论述，较客观地呈现了曹州木版年画的基本面貌。[1]1998 年张玉柱主编的《齐鲁民间艺术通览》中引用了《菏泽地区的木版年画》，并将文章名改为《曹州年画》。2002 年出版的《齐鲁文博：山东省首届文物科学报告月文集》一书中收录了学者孙明的论文《"书本子"与菏泽木版年画》，该文以书本子研究为主，对书本子的使用习俗与民间文化进行了论述，同时孙明认为："书本子全面而真实地展示了菏泽木版年画的总体艺术风格。"[2]作者以较大篇幅对曹州木版年画进行了历史发展的回顾与内容题材的分类，尤其在第四章将曹州木版年画的艺术风格分为"鲜明的艺术题材""简练的结构布局""古朴拙雅的造型艺术""完美的形音意组合""极富动感的刻线""浪漫的施彩艺术"六个方面，这是较早对曹州木版年画艺术风格进行深入研究的学术成果之一。而此篇论文的大部分内容也被史忠民编著的齐鲁非物质文化遗产丛书《民间美术》收录，并题名《菏泽木版年画》。

① 山东省工艺美术研究所、山东工艺美术史料汇编发会：《山东工艺美术史料汇编（上）·民间工艺》，内部资料，1986，第 191—192 页。

② 孙明：《"书本子"与菏泽木版年画》，转谢治秀《齐鲁文博·山东省首届文物科学报告月文集》，齐鲁书社，2002，第 494 页。

在曹州木版年画的宏观研究之外，对于其中特定类别的研究是学术界的主流，书本子木版画就是其中最重要的部分。同时，关于曹州木版年画研究的专著也以书本子木版画研究为主，如潘鲁生、潘鲁建在2003年出版的《福本子》一书，即以曹州当地特有的木版年画形式——书本子为主要研究对象，对当地与书本子使用相关的婚嫁习俗、农耕习俗及女红文化进行了论述，并对曹州地区历史上知名的红船口复兴永画店进行了实地考察，讨论其发展历程与代表作品，并自此延伸至曹州木版年画，在"曹州流行木版活"一节中对曹州木版年画的宏观景象进行了论述。沈泓在其著作《中国濒危年画寻踪：红船口年画之旅》中也针对菏泽鄄城红船口复兴永画店进行了专题研究，作者通过自己的实地考察，运用文学色彩较重的随笔式语言对该画店所处地理位置、文化环境、历史发展等进行了描述，并插入了大量个人收藏的书本子木版画图片。虽然缺乏学术研究的角度与方法，但仍然为贫乏的曹州木版年画研究注入了新血液。潘鲁生在其主编的《民间文化生态调查：民艺调查》一书中的"鞋样本子采访录"，运用口述调查的方式，对复兴永画店传人曹洪诺、曹县书本子手绘艺人张玉周等进行了采访，这些大量的口述文献也是研究曹州木版年画的珍贵资料。另外，潘鲁生、赵屹的《鲁西南的鞋样本子》《谁家的书本子》，王海霞的《鄄城"书本子"发现记》，木林、张波的《年画的另类——鲁西南的"书夹子"》，王超的《曹州红船年画考》，周元生的《鲁西南民间版画与地方戏曲》，侯卫国的《红船口木版年画类别浅议》以及吕进成的《鄄城红船"复兴永"书本子木版画艺术考析》等论文均从自身独特的角度对书本子木版画尤其是复兴永画店进行了研究。中央民族大学张波的硕士论文《木版年画与版画书夹》则是目前可检索到的少有的以书本子为专题研究的学位毕业论文，此文通过民俗学及文物鉴定学的方法对书本子木版年画出现的历史进行了阐述，尤其对鄄城县宋楼村宋柱子、郓城县杨堂村张继贤两位艺人的田野考察资料尤有价值，也是少见的对复兴永画店之外进行研究的成果。

另外，对曹州木版年画另一特定类别——水浒纸牌的研究也有一定的成果。水浒纸牌是曹州木版年画各类别中唯一被政府认定的非物质文化遗产项目，其雕版印刷技艺于2006年入选山东省非物质文化遗产名

录，现今在当地乡村的街头仍旧可见玩水浒纸牌的民众，这足以证明其文化传播与受众接受的持久性。水浒纸牌的研究多以论文形式出现，如中央民族大学李旭的博士毕业论文《一个文化资本的生成与运作——山东四县水浒文化的人类学考察》中，论述了郓城水浒纸牌申请非物质文化遗产项目的过程，并在其文化遗产空间内进行了人类学及文化资本运作的思考。曲阜师范大学的朱婧在其硕士毕业论文《方寸之间现乾坤——〈水浒叶子〉与水浒纸牌的碰撞与对话》中从艺术学、图像学角度对《水浒叶子》与郓城水浒纸牌进行了艺术性的对比，对郓城纸牌的文化内涵与艺术内核的研究具有一定借鉴意义。另外，史忠民编著的齐鲁非物质文化遗产丛书《民间美术》中有"郓城水浒纸牌"一节，详细叙述了郓城水浒纸牌的发展历程、艺术特色、制作技艺及玩法等。其他如山曼的《水堡纸牌》、曹先峰的《水浒纸牌的产生与演变》、蒋铁生的《东平县"说唱水浒叶子牌"调查》等论文也从各种角度论述了水浒纸牌的文化与价值，是研究曹州木版年画的重要文献资料。

此外，在一些民间美术的论著或论文中，还可查询到些许关于曹州木版年画的零散资料，有些资料虽然没有就某一论点进行深入的探究，但其文本中的记录也为研究曹州木版年画提供了重要信息。例如，张道一主编的《中国民间美术辞典》收录"曹县木版年画"词条，词条中说明："曹县木版年画主要流布在山东曹县的韩集、邵庄、苏集、普连集等村镇。"[①] 这为我们进行田野考察提供了重要的产地信息。戴长标于1995年在中国工艺美术学会民间工艺美术专业委员会第十二届年会上发表的《浅谈戴氏五代木版画的发展情况》一文，叙述了郓城县戴垓村戴氏家族木版画制作的历史流变、题材分类、制作技艺等内容，是戴氏家族年画制作的重要文本记载。1986年由山东省工艺美术研究所与山东工艺美术史料汇编编委会编著的《山东工艺美术史料汇编》其他工艺篇中有"三面扇与三开折扇"一节，以郓城县樊庄民间艺人薛传仁为主要考察对象，对其印制扇面画与制作折扇的手艺进行了文字记录，其中提到的当地木版扇面画印制艺人与扇面画销

① 张道一：《中国民间美术辞典》，江苏美术出版社，2001，第88页。

售习俗都是曹州木版年画研究中重要的历史文献资料。潘鲁生所著的《纸人纸马》中对曹州地区的纸扎艺术进行了考察与研究，其中提到当地民间艺人会制作一种名叫"样谱"的戏曲画册，该画册或手绘或木版印制，与书本子木版画相似。山东大学荣新的博士毕业论文《鲁西南丧葬纸扎研究》中，也提道："罩子的梁口部位绘制戏曲故事，当地俗称'亮子'，每幅画的大小类似年画……有的纹样则是绘印结合，先用木版印出图案轮廓，然后手绘上色，称为'印版活'。"[①]这些文献资料都是针对曹州木版年画中的一种特定类别——纸扎画的论述，是研究纸扎画的重要依据。

二、国外关于曹州木版年画的研究现状

相比于天津杨柳青、苏州桃花坞等国内知名年画产地，曹州木版年画传播范围相对有限，仅以山东菏泽下属县区的民众日常使用为主，长期以来学术界对其关注较少，也缺乏全面深入的田野考察，所以很难真实呈现其在历史发展过程中的全貌。国外有关曹州木版年画的研究更是少见，仅有几篇相关年画论文中曾提及曹州木版年画中的书本子品类。曹州木版年画最早进入国外学者的视野，是在1997年日本山口县立萩美术馆（浦上纪念馆）举办的"新春のいのり中国山东省木版年画展"中，共展示了6幅书本子木版画，同时该展出版的同名画册也是目前可考最早刊布曹州木版年画作品的国外出版物。在《中国木版年画集成·日本卷》第356—359页中，收录8幅未标明画店与产地的戏曲扇面画。这8幅作品从题材、风格、颜色、构图等方面分析，应均为复兴永或附近画店制作。

从文本研究角度来看，目前可以检索到的有关资料多出自俄罗斯著名汉学家李福清的学术论文。据李福清先生回忆："2003年我在济南的山东工艺美术学院博物馆第一次看到所谓的'书夹子'或'书本子'，这是鲁西南两个地方：红船口与范县城（范县如今属河南，但是老城在聊城的莘县）

① 荣新：《鲁西南丧葬纸扎研究》，山东大学博士学位论文，2014。

年画的另类。"① 李福清在学术论著中也多次提及书本子木版画。在《中国曲艺与年画》一文中提到了红船口复兴永画店制作的《弹唱图》，并对其进行了图像分析，推测其画稿年代应为晚清时期，并且认为其保留了真实可信的民间艺术风味，而这种描绘双簧和鼓词表演的年画也是年画史研究中的重要材料。《2003 年年画调查》一文则通过其 2003 年调查所得的书本子木版画资料，对戏曲年画描绘进行了分析，并且通过其中的样板戏年画证明了 20 世纪 60 年代中期以前曹州地区还保留着使用书本子的风俗。李福清还对书本子中的《武松杀嫂》年画画面进行了深入剖析，认为这幅作品可能把"武松杀嫂"与"杨雄捉奸"两个《水浒传》情节混淆了，出现了画面内容混乱的现象。另外，在《中国木版年画在俄罗斯》一文中，李福清也提及了书本子木版年画，认为其"绘制与印刷方式与其他地区年画有所不同，工艺更加粗糙，风格淳朴"，同时分析"书本子中日常生活题材的年画极少，但偶尔可见演大鼓书情节的画儿，可能出自红船口"。② 虽然上述研究均为其学术论述中的零星点缀，但也为曹州木版年画的研究提供了学术佐证。

① 冯骥才、阎国栋：《李福清中国民间年画论集》，中国戏剧出版社，2012，第 242 页。

② 冯骥才、阎国栋：《李福清中国民间年画论集》，中国戏剧出版社，2012，第 125 页。

第二节
鲁西南地区书本子制作工艺
及其文化隐喻研究

 鲁西南地区是指山东省西南部，包括菏泽、济宁西部、聊城南部等区域。过去该地区女子出嫁时，娘家会在嫁妆箱底放置一本印有各类戏曲人物、传说故事、花鸟鱼虫等图案的木版画册页。这本册页是用来夹放女子未来丈夫与孩子的鞋样、绣花样等易损之物的，因其形似旧时的线装书，所以当地妇女多称其为"书本子"（图6-2）。另外，由于当地方言"shu"常发"fu"音，故学界及收藏界也常称其为"福本子"。在20世纪80年代前的鲁西南一带，女子出嫁后，婆家往往会为其准备家庭生活的"三大件"，即针线活筐子、纺花车以及书本子的蓝布封面。媳妇过门后，会用婆家织的蓝布给书本子加上包装，在包装过程中通过图案的绣制、盘扣的造型设计及书皮的装帧等体现自

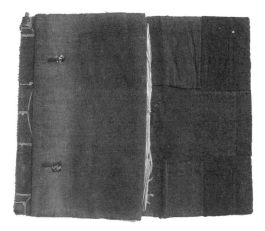

图6-2　鲁西南地区的书本子（张宗建藏）

己的女红技艺，也是刚过门的媳妇到婆家促进婆媳感情的重要方式。其中，书本子在制作过程中运用了中国传统的书籍装帧技艺与木版画印刷技艺，书本子也承载了诸多关于家庭伦理、婚姻关系及启蒙教育的文化内涵，是

鲁西南地区民间生活的特殊文化符号。

一、书本子与鲁西南民间生活

鲁西南地区位于华北平原腹地，农耕文化孕育出诸多原始朴素的民间风俗，而这些民间文化的出现也影响着书本子的制作。书本子在造型上沉稳朴素，兼有灵巧的装饰点睛，体现出实用与美观的结合。书本子在当地民众的日常生活中有着重要的作用。一般在男孩出生后，母亲便会第一时间到有女孩的邻居家中复制女孩的鞋样子，并放入自家的书本子中，而后便会用复制的鞋样制作自己孩子的鞋。如是女孩，则寻找男孩的鞋样并制作。这一风俗寓意着母亲对孩子未来婚姻生活的美好祝福。

书本子的出现是中国传统农耕社会中"男耕女织"生活方式的重要体现，东汉班昭所著《女诫》中曾有："妇功，不必工巧过人也……专心纺绩，不好戏笑，洁斋酒食，以奉宾客，是谓妇功。"[①] 其中以纺织为代表的女红文化正是书本子制作与使用的基础。鲁西南地区种植棉花的历史悠久，至今仍是当地的主要经济作物，也在民众生活中占据着重要的位置。除了售卖些许棉花补充家庭生计之外，以纺花织布为家庭成员制作鞋袜衣帽也是当地农村妇女日常劳作的主要内容。当地纺织的历史甚至可以追溯至新石器时代，在鲁西南新石器时代文化遗址考古发掘中，就有陶纺轮出土。商周时期，黄河流域出现了结构简单的木制织布机械——腰机。到汉代，鲁西南地区出现了较为先进的斜梁织布机。嘉祥武氏祠汉画石像上的《曾母投杼》图中，曾母使用的斜梁织布机，就是现在鲁西南地区民间仍在使用的立式织布机的鼻祖。

虽然书本子最早出现的时期我们已经很难考证了，但从当地文化和历史来看，书本子的出现应与这种文化是相伴相生的。尤其在明清时期，书本子被进一步装帧设计之后，几乎成为鲁西南乡村女性日常生活的百宝箱。从目前看到的书本子原件来看，书本子内夹放的纸张除鞋样、鞋花外，还

① 转引自王俊：《中国古代婚姻》，中国商业出版社，2015，第96页。

有家庭信件、个人证件、早期纸币、票证报刊、房契地契等。从这个角度来看，书本子在当地民间生活中已经超越了简单的鞋样本子的实用功能，转而成为家庭生活的重要组成部分。

另外，书本子在鲁西南地区的兴起与使用，极大地促进了当地木版年画的产生与发展。早期的书本子中是没有任何手绘或版印图像的，其中的装饰主要靠女性用各式各样的花纸，以剪切拼贴的方式粘贴在书本子的空页上，从而形成各式各样的图案形象。后来，人们又将一些木版年画中的吉祥图案剪切下来粘贴在书本子上，从而使书本子与木版年画进行了有机结合。但是，早期的书本子内饰图案的制作者也是书本子的使用者——乡村妇女。那么，木版年画制作者是怎样介入书本子的制作，并以此不断发展自身技艺的呢？从目前可见的书本子实物来看，水浒纸牌应该是较早直接印制在书本子内页中的（彩插 17）。当地水浒纸牌生产的历史可追溯至元明时期，产生了郓城县水堡村、巨野县丁海村、菏泽市牡丹区侯楼村等数个水浒纸牌生产专业村。这些水浒纸牌作坊在印制纸牌之余，将纸牌印制过程中的残次纸张直接订制成书本子，然后与水浒纸牌一同出售。同时，当地还有一些作坊直接刻制鞋花帽花等的线版，再将其印制到书本子上。这种书本子可通过市场售卖，从而进一步扩充了当地年画作坊的市场。

清中晚期尤其是乾隆时期，除昆腔外的各地地方戏呼之欲出，戏曲表现形式开始出现雅俗之分，受众群体开始逐渐向乡村偏移。受此影响，鲁西南地区逐渐涌现出柳子戏、大平调、山东梆子、两夹弦等诸多地方戏形式，各地出现了大批专业戏班，观看戏曲表演已成为当地民众日常生活中的重要娱乐方式，而这些戏曲中的精彩剧目也开始为民间画师提供丰富的素材。清末民国时期，曾经在民间扇面上印制的戏出年画开始出现在书本子内页上，并逐渐成为书本子内页图案最重要的表现形式。这一时期该地区也涌现出大批印制书本子的年画店，如鄄城复兴永、郓城永盛和、源盛永、源张永、永祥号，阳谷县张秋镇源茂永，范县同济祥等。这些年画店在年节前主要印制门神、灶君、天地神码等年俗类年画，其他闲暇时节便主要印制扇面画与书本子，这样就兼顾了不同季节的市场需求。

二、书本子的制作工艺

书本子的制作过程包含了内部册页图案的印制与书本子外皮的装帧两部分。首先,书本子内页图案的印制主要由年画店制作,民间艺人采取印制年画的方式,依循绘稿、刻版、印刷的顺序逐步进行,其工序与木版年画基本无异。值得注意的是,这些书本子内页中除纯手绘之外,还有套色印刷与半印半绘的区分。套色印刷是指在刻印黑色线稿的同时,艺人根据不同色块的分布,再刻制数块色版,印制时将不同色块的色版依次印刷,从而最终形成一幅完整的年画作品。套色印刷对艺人的刻版及印刷水平要求很高,书本子内页由于尺寸限制,更需要制作艺人具有极精准的刻版技巧与印刷水平,因此历史上遗存的具有代表性的书本子内页图像多是以套版印刷技术制作的。半印半绘则是在刻版印制黑色线稿之后,以毛笔手绘的形式填色,更加凸显艺人自身的艺术创造能力,与套版印刷相比,具有更多的可调整性与艺人的自主性。以鄄城县红船村的复兴永画店与邻近郓城县杨堂村源张永画店、商樊庄薛氏作坊为例,三地相隔不过十公里的路程,前者多以套版印刷技术为代表,后两者则均为半印半绘,两种制作技艺的差异,使其艺术风格呈现出了不同的特质,即便是同一图像题材也凸显出两种不同的表现方式。另外,无论是套版印刷还是半印半绘,大红、二红、绿、黄、紫、蓝等颜色都是书本子画面印制的主要配色。这些色彩的搭配对比强烈、色彩鲜明,凸显了鲁西南地区土沃民淳的地方性格。

书本子在单页印制完成后,还有一道非常重要的工序,即书本子内页的装订。由于书本子是当地婚俗活动及女红文化的产物,所以其内页往往为双数,如十张、十二张,取成双成对之意。装订时先将每一幅图画糊裱在空白纸张上(清末民初多糊裱在英文报纸或门神灶君等年画上),然后十几张图画合为一叠整理好,在左侧用锥子穿上四五个小孔,再将短纸捻塞进孔中,用锤子砸实,这样基本的装订就完成了,民间艺人便可携带这种做好的书本子到集市上进行售卖了。(图6-3)

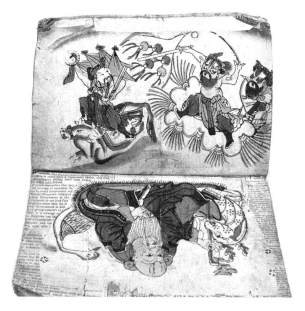

图6-3　书本子内页

（图片来源：菏泽市博物馆供图）

　　书本子作为一个婚俗用品被新娘带入婆家，如何装订书本子的封面便是新娘进门后显示女红的第一关。书本子一般长30厘米、宽20厘米，蓝布封面需要大于书本子内页，才能把内页完全包住。书本子的装帧方式和中国古代线装书的制作工艺非常相似。前文提及书本子是由书夹子（内页）与蓝布封面两部分组成，内页采用的是"包背装"的装订形式。所谓"包背装"，是源于南宋的一种书籍装帧形式，即将书页沿中缝向外对折，所有书页排序对齐，对折处做书口，开口处做书脊进行装订。书夹子外部多用同一块棉布做封面、封底，并留出约2厘米的长度。封面与右侧书口处平齐，在左侧由前向后折包过去，然后采用线装法用白色棉线将封面和内页缝合起来。有的缝线方法相当讲究，样式新颖独特。封面一般不多做装饰，有的只在封底折到前面的部分装饰蝙蝠、铜钱等吉祥纹样或花布边，寓意"蝙蝠抱福"，使书本子更加结实耐用，里面的书页也可以得到更好的保护。

三、书本子的文化隐喻与价值

鲁西南书本子从蓝布封面到内页图案都蕴含着丰富的文化内涵，包含着娘家对女儿新婚的祝福、婆家对媳妇未来生活的祈佑、母亲对子女的教化以及多重地域文化因子在此中的共生。这些文化隐喻可以从书本子的装帧设计与内页图案两方面进行分析。

首先，书本子的封面基本采用当地妇女自己织制的蓝色土布为原料，这种蓝色土布凸显出民俗用品朴素简约的配色方式，且在使用过程中更耐脏，易于清洁。同时，蓝色土布谐音"海枯石烂"，是婆婆对于儿子儿媳婚后生活的美好祝福。有些书本子封面还装饰有云纹、海水纹，寓意着即使书本子用烂了，遇到水还能枯枝发芽。蓝色封面均用白色棉线在左侧装订缝制，白线寓意着白头偕老，而封面常有的吉祥纹图则有纳福吉祥的隐喻。另外，这种封面的设计也吸收了中国传统书籍的装帧形式。这种形式在民俗用品中的出现，也体现出当地民众对知识与文化的向往，而"书本子"的称谓似乎也透露出乡村民众对于"书""知识"这种精英文化的崇尚，将其融入婚俗文化中，也有对下一代"读书破万卷"的文化隐喻。同时，在目前发现的一些书本子中，还有以碑刻拓片、手抄经典等作为装裱内页的，这些内容的出现印证了书本子在当地民众生活中不仅仅是一个女红的实用工具，还蕴含着这些精英文化圈以外的大众对于知识的追求与向往，也正印证了当地的一句俗语："爹爹念书儿识字，娘会插花女会描。"①

其次，从书本子内页的装订与印制来看，其装订页数及印制图案彰显出书本子所蕴含的民俗文化。在装订页数上，我们看到的书本子以 12 页居多，也有 14 页、20 页者，甚至有 30 页者，但一般为偶数页，寓意成双成对。因为 12 页寓意一年中的 12 个月，每一页代表一个月，所以书本子中就有表达一年四季的图案。另外，鲁西南地区还有一些村镇因为忌讳闰月年，闰月年结婚者甚少，所以有些年画作坊在闰月年便会减少书本子生产

① 潘鲁生：《谁家的书本子》,《民间文化论坛》2004 年第 6 期第 34 页。

甚至不生产。而在这12页书本子中，除第一页与最后一页一般印制特定图案外，其余10页才是作为主要内容出现的，而10页正对应着十月怀胎，凸显着对于生殖的原始崇拜。

书本子的图案题材众多，一般在首页印制竖版的花瓶牡丹图案，寓意平安富贵，最后一页则因地区风俗不同印制不同内容，包括牡丹花、铜钱、童子坐莲花等，都有着富贵吉祥、早生贵子等寓意。书本子的内页图案为戏曲故事、花鸟鱼虫、生活场景、水浒纸牌等题材，其中尤以戏曲故事居多。据不完全统计，目前可见的书本子内页图案为戏曲故事题材的有近300种，这些戏曲故事都源于当地流行的地方戏剧目，包括《打登州》、《梅绛褒》、《太阴碑》、《武松杀嫂》、《水漫金山》（彩插18）、《断桥》、《黄河阵》、《樊梨花征西》、《二进宫》、《蓝桥会》、《拾玉镯》等。20世纪中期后还出现了一批样板戏题材的作品，包括《红灯记》《白毛女》《智取威虎山》《红嫂》等。这些戏曲故事在书本子中并没有固定的排列顺序，往往根据戏曲剧目的受欢迎程度进行排列装订。值得注意的是，与书本子自身所具有的吉祥富贵的文化隐喻不同，内页所选取的戏曲故事多为争斗武打场景，多表现画面中人物间紧张的气氛与正面人物英勇的武姿。之所以会出现大量武斗题材的图案，与当地的地域文化密不可分。鲁西南地区自古有尚勇重义的传统，民间习武者甚多，这种图案的出现更多程度上是凸显当地民众对于惩凶斗恶、惩恶扬善的仁义忠孝理念的践行。

最后，书本子内页与封面装订的结合，其实更是寓意着两个家庭的结合。当地有俗语：娘家的本，婆家的底，打的粮食盛满仓；娘家的瓢，婆家的确（指封面），生的孩子一小窝。这其中不仅有家庭结合的寓意，还有对于下一代美好生活的祝愿。"瓢"和"皮"的结合也有着男女结合的隐喻，"瓢"代表女性，"皮"代表男性，两者装订在一起正寓意着男女结合，永不分离。这种婚姻与生殖的隐喻正是当地厚重农耕文化的物质实体凸显，或许这与当地方言中"福本子"的发音不谋而合，幸福之本的文化隐喻完美地融合进整个书本子的制作与设计中。随着社会的发展，新式婚礼的出现与服装市场的繁荣使书本子失去了生存的空间，虽然笔者在田野考察中发现当地农村妇女仍有使用者，但当年年画作坊制作书本子的繁荣场景现

在已经很难觅得痕迹了。从遗留下来的数以万册的书本子来看，其中精美的制作工艺与文化隐喻需要我们持续关注，在新时代的民艺研究中也具有重要的文化价值，如何利用这些资源进行民俗文化的再创造将是一个重要而紧迫的课题。

第三节

戏曲图像与地方生活：
鲁西南地区戏曲年画的文化阐释

　　鲁西南地区自宋元以来便是戏曲文化的繁盛之地，当地戏曲剧种、剧目众多，观看戏曲表演在民众日常生活中占据了极为重要的地位。因此，当地木版年画艺人利用木刻印刷技艺，创造出大量表现戏曲内容的年画图像。与其他地区不同，鲁西南地区生产的戏曲年画，并非年节期间装点家居使用，而是具有明确的实用性与生活性特征。年画在这里无论是生产还是使用，都跨越了"年"的阈限性质，成为民众日常生活的必需品，用于当地婚丧嫁娶、精神娱乐等的方方面面。从目前可见的鲁西南戏曲年画作品来看，其产生制作和使用出现于清晚期。民国中期，鄄城县红船口复兴永、郓城县永盛和、源盛永等大型画店的出现又将这一民间艺术的生产推向高峰。与此同时，鲁西南地区戏曲年画以书本子为主的设计装帧方式，使图像获得了绝佳的保存环境，使清末民初的大量戏曲年画得以在鲁西南留存，这在其他年画产地中都是少见的。但由于鲁西南地区戏曲年画生产作坊和画店分布较为分散，使得田野考察工作进展困难，从而在以往的年画研究中常被忽视。除朱铭、潘鲁生、王海霞、赵屹等少数学者对鲁西南地区年画进行过基础分析外，其他研究则较少涉及。在长期田野考察的基础上，笔者先后整理了鲁西南地区包含山东梆子、柳子戏、两夹弦、枣梆等8个剧种在内的近300余种戏曲年画图像，对这些田野资料的梳理与研究具有特殊的学术价值，也为戏曲年画的研究提供了鲜活而真实的资料。

一、鲁西南地区戏曲年画概述

本书所指的鲁西南地区主要包括山东西南部的菏泽市全境、济宁市西部等县（区）。自清中期以来，该地区形成了乡村分散式的年画制作传统。其中，尤以鄄城县、郓城县、菏泽市牡丹区、曹县等地为盛，在民国年间达到生产高峰。戏曲题材年画作为当地年画生产的重中之重，以多种制作形式与艺术风格存在于当地的民间生活中，并出现了复兴永、永盛和、源盛永、源昌永、永祥号、太永店、长玉号等知名的戏曲年画作坊。

鲁西南地区戏曲年画一般在春夏时期，尚未进行门神、灶君等传统年画生产之时进行制作。从戏曲图像的呈现载体看，当地主要以书本子与罩方画两个类别为主。书本子是当地妇女用以夹放鞋样、绣样、帽样、针线等女红用品的工具，装订成册的书本子内含数十页戏曲年画作为装饰。罩方画则是年画作坊生产的用以裱糊丧葬纸扎表面的刻印图样。因为当地丧葬纸扎中最为重要的是罩子，即棺罩，所以丧葬纸扎在鲁西南地区一带多称为罩子、罩方，这种裱糊其上的年画便称为罩方画。这种罩方画主要以表现地方戏曲内容为主，凸显了当地浓重的"好戏之风"。（图6-4）

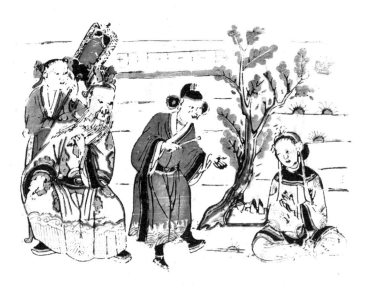

图6-4 罩方画《孟姜女哭长城》（张宗建藏）

从目前的考察资料及收集的实物来看，鲁西南地区戏曲年画作坊根据其分布地理空间与风格差异，可以分为北部、中部与南部三个区域。北部主要包括山东省郓城县、鄄城县以及河南省巨野县和范县等地，是鲁西南地区戏曲年画的中心区。中部则包括东明县、菏泽市牡丹区、菏泽市定陶区等地。南部则有曹县、单县、成武县等地。从三个地区年画的艺术风格来看，北部地区自成一派，风格特征鲜明且产量较大，题材众多。中部与南部地区则因地缘关系，年画制作受河南省开封市朱仙镇与河南省滑县年画的影响，多为手绘或半印半绘，套色者较少。但即便如此，这三个区域的整体文化生态与图像呈现还是具有相当的趋同性的，尤其是戏曲题材的作品，往往采用相近的剧种与剧目，体现出所处文化区的统一性。

二、鲁西南地区戏曲年画的图像阐释

（一）主要表现题材

　　鲁西南地区戏曲年画以地方戏曲主要剧目为内容，如山东梆子、大平调、柳子戏、大弦子戏、罗子戏、枣梆等多为表现历史题材的戏目，尤其以历史战争、侠义英雄类的武戏为主。而两夹弦与四平调的传统剧目以表现民间生活、家庭伦理题材类文戏居多。由于不同剧种的主要表现题材不同，年画艺人在年画图案的题材选取时便具有了一定的倾向性。笔者通过对收集整理的 269 种书本子类戏曲年画分析发现，文戏题材的年画有 67 幅，武戏题材的年画有 202 幅，武戏题材年画占总数量的 75%。笔者通过对收集整理的 65 种戏曲罩方画分析发现，文戏题材的年画有 13 幅，武戏题材的年画有 52 幅，武戏题材年画占总数量的 80%。由此可见，武戏场景都是民间艺人使用最多的创作素材，也是最受民众欢迎的年画图案题材。以鞋样本子戏曲年画的武戏题材为例，处于双方对战、白刃相接阶段的有 112 幅。这些武戏及武斗场面的描绘，凸显了画面人物慷慨激昂的动作神态与惩恶扬善的文化内涵，传达出地域文化影响下的主流价值观。例如，在《杀庙》（彩插 19）这幅年画中，韩琪持剑立于左侧，秦香莲母子三人

跪拜于右侧，冬哥因年幼尚不知所处境地，虽跪地求饶以手掩面，但右手稍稍抬起露出右眼偷瞄韩琪的反应。韩琪则眉头紧皱，内心纠结。这些细节的描绘都体现出剧情的紧张气氛与鲜明的人物内心活动，呈现出惩恶扬善、杀身成仁的价值观指引。

另外，如果以画面表现的具体内容进行更为深入的题材分类，可以将鲁西南地区戏曲年画的表现题材分为历史故事类、侠义英雄类、神怪异事类、爱情婚姻类、道德伦理类。而从统计数量上看，无论在何种制作形式的年画中，历史故事与侠义英雄都占据了较大的比例。其中，历史故事类题材主要以表现先秦故事、三国故事及宫廷传说故事为主，如《尧王访舜》《黄鹤楼》《安南国》《大保国》等。侠义英雄类题材则以《隋唐演义》《水浒传》《杨家将传》《包公案》《施公案》等改编剧目的描绘为主，代表作品有《打登州》《战洛阳》《铡赵王》《辕门斩子》《武松杀嫂》《杨香武盗玉杯》《拿费德公》等。神怪异事类题材因其自身情节原因，画面表现突出了民间艺人的想象力，将神仙妖怪的形象与故事情节相联系，给予观者极大的想象空间，如《黄河阵》《高老庄》《葵花潭》《断桥》《水漫金山》《梅绛亵》等。爱情婚姻类与道德伦理类比例相对较少，这既与民众的审美选择有关，也是地方戏曲主要剧目的体现。不过，此类作品依然具有诸多代表性的作品，如爱情婚姻类题材的《于宽爬堂》、《蓝桥会》（彩插20）、《蝴蝶杯》、《春秋配》、《拣柴》、《拾玉镯》等；道德伦理类题材的《三开膛》《法门寺》《走雪山》《十五贯》《桑棵寄子》《机房训子》《卖胭脂》等。

（二）人物造型特征

无论是地方戏曲的表演还是戏曲的年画图案中，人物都是最主要的表现部分。通过人物造型不仅可以分辨其身份地位，也能起到突出剧目主题、传播图像信息的重要作用。从对人物造型的刻画来看，鲁西南地区戏曲年画艺人在百余年的发展历程中形成了规律性的造型方式，并为后世所沿用。

首先，从戏曲年画中人物的形象及比例来看，整体造型简练概括，人

物头身比例基本处于1:4至1:6之间，其中有些老生、武生及净角人物的比例多为1:4，以此突出人物的粗壮威猛。而小生、旦角等文戏人物的比例则相对修长，头身比例多为1:5，有一些可以达到1:6。同时，在塑造这些人物形象时，鲁西南地区的戏曲年画艺人多采用较为劲挺的直线，即便是面部的处理，如眉毛、眼睛等也以直线为主。在人物面部五官的造型上，鲁西南地区的戏曲年画也形成了独具地方特色的特征。在眼睛的处理上，多数人物的双眼为平整狭长式，呈扁菱形，两眼总长度占据面部宽度的近三分之二。不过净角、丑角类人物的眼睛造型则多为圆形或高挑狭长式，凸显人物不同的性格与身份特点。鼻子的处理则大同小异，多为直角勾线而成，简单概括且古朴拙雅。眉毛则依据不同性别、不同角色使用不同的处理方式，如女性形象多为弯眉或柳叶眉，文戏中的一些男性形象也多以弯眉表现，而武戏中的生角则多以横眉或挑眉为主，丑角与净角则依据内容需要或点圆形，或浓眉式，或连眉式，美丑易辨。值得注意的是，在诸多人物形象的刻画中，人物眼睛下方往往刻一横线以凸显下眼睑，这在鲁西南地区戏曲年画中是十分常见的，也是其重要的造型特征之一。

其次，由于年画图像取材于戏曲表演，而戏曲表演本身是一种结合了时间与空间的时空性艺术表现形式，它的视觉效果是通过人物表演中的动态特征呈现的。那么，以线面表现的戏曲年画虽然是瞬间性捕获需要表达的图像，但人物造型的动态性依然是至关重要的。而以武戏为主要题材的鲁西南地区戏曲年画，更是需要凭借表现人物肢体的姿态、角色出场的亮相等动态特征吸引民众的注意力，并激发他们对戏曲年画图像的心理期待。所以，任何一个图像的造型，都可以说是一种动态的造型，映入我们眼帘的静止只是暂时的图像平衡。受众通过这种暂时的图像平衡，在戏曲故事情节的基础上，产生视觉上的延伸与扩散，将图像表现情节之前与之后的内容进行连接，进行更为深入的联想，从而使静止的画面具有了时空的拓展性。

（三）画面构图形式

那么，在年画图案中人物造型的基本规律及表现确定后，如何把这些图像符号以符合地方审美的形式表现出来，便是构图所要呈现的问题。美国学者安德鲁·路米斯曾提道："好的构图让观众的眼睛有一条路线可以依循，并且努力让视线停留在主题上愈久愈好。这就是所谓的'视线''视觉途径'或'引导线'。"[①]可见，无论如何精彩的画面符号，如果构图形式不能引导观者进行视线的变换，并获得相应的信息，那么作品便是失败的。就戏曲年画的构图而言，戏曲舞台的表演及人物站位为其提供了诸多灵感，一些场景的表现甚至成为戏曲年画创作中处理空间问题的原则。在中国民间画诀中，有"真假虚实，宾主聚散"的八字诀，这其实就是对民间美术构图形式的一个总结。"真假虚实"是针对人物、布景的表现手法，而"宾主聚散"则是画面构图的原则。从鲁西南地区戏曲年画中可以发现，民间艺人正是在创作中遵循了这个规律，才使每一个具有绝妙造型的戏曲人物活灵活现地组成一幅具有艺术表现力与视觉引导力的作品。

由于鲁西南地区戏曲年画中普遍配景较少，因此，画面表现的人物形象及数量的多少成为构图方式选择的重要原则。从目前可见的戏曲图像中可以看到，鲁西南地区戏曲年画中人物最少为2人，如《蓝桥会》《赵公明下山》《战洛阳》等。人物最多的为扇面画《临潼会》，有18人。一般来说，年画中人物数量以2~4人居多。可以看到，画面构图方式与画面人物的数量有着一定程度的联系。尤其是人物数量较多的画面，如何构思人物间的关系并传达出戏曲故事的主要信息，是年画艺人需要把握的。对不同题材、不同内容及不同人物数量的画面进行不同构图设计，充分反映了鲁西南地区年画艺人的想象力。这些不同的构图方式从宏观意义上看主要分为对称式构图与主正宾从式构图两类。

对称式构图是中国民间美术作品中最常见的构图方式之一，这种构

① ［美］安德鲁·路米斯：《画家之眼》，陈琇玲译，大牌出版，2018，第131页。

图方式具有天然的稳定性，能使观者在了解图像文本信息之前便获取审美愉悦。在鲁西南地区戏曲年画中，人物数量较多时基本以对称式构图为主，体现出场面的宏大并突出主角。《临潼会》《包公双断》《夜战马超》《姚刚征西》《豹头山》等便是对称式构图的代表性作品。主正宾从式构图是一种十分重要的构图方式，由于所有的鲁西南地区戏曲年画均以散点透视的形式进行表现，年画艺人多将能够表现戏曲故事情节的主要人物及线索描绘其上，这便需要对善恶对立的人物形象进行安排。只有将他们以主正宾从的构图方式进行表现，才能使观者在观看时跟随构图形成一种特定视觉途径，直观地辨别善恶宾主。所谓的主正宾从，是指主要人物（主）的形象常放置于画面正中或黄金分割点的位置上，而配角人物与背景道具（宾）则分列两侧作为衬托，体现了"宾主聚散"的传统画诀。同时，这种构图方式多采用向人物视线方向聚焦的方式，突出画面的主要信息与主要角色，形成视点与一个隐形的画面引导线。例如，书本子年画中的《沙陀国》（图6-5），画面中右一文官程敬思正向右二武将李克用作揖，似求情状，左侧站立的男性年轻武将与两名持剑持旗的女性，则分别为李克用之子李嗣源与两位王妃刘银屏、曹玉

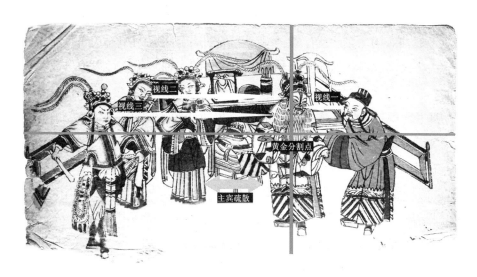

图6-5 《沙陀国》及其视觉引导线示意（李永良藏）

（图片来源：张宗建摄于山东省菏泽市区李永良家中 2018年8月1日）

娥。在画面构图中，李克用占据了黄金分割点的位置，成为画面中最引人注目的人物。同时，程敬思、李嗣源及其中一位王妃的目光全部聚焦到李克用身上，似乎正期待着李克用做出对程敬思求其搬兵的回应。这种画面人物视线的交叉使观众很自觉地将聚焦点停留在李克用身上，从而突出了画面主体人物，而右侧的李克用、程敬思二人与左侧的李嗣源、两王妃三人之间，以一个放有盔帽与官服的座椅为隔断，凸显了五人构图中的聚散关系，也突出了故事情节中李克用与程敬思的主要人物地位，提升了画面的戏剧性情节与图式的节奏感。

（四）基本色彩呈现

色彩是中国传统戏曲中十分重要的组成部分，无论是人物的服饰，还是象征不同身份的脸谱，色彩在不同角色中都有不同的搭配方式。在中国传统戏曲色彩的组成中，有着"上五色"与"下五色"之分，上五色指红、绿、黄、白、黑，下五色则指紫、粉、蓝、湖、秋香。这些颜色在每一个人物形象、每一出剧目中都具有特定的意义，人们往往通过色彩就能够分辨善恶丑美。从舞台表现来看，老生穿红的多，花脸穿黑的多，武生穿白的多。戏曲行业里还有一句行话叫作"穿破不穿错"。正是对不同色彩、不同类别、不同角色装扮的重要总结，即便穿破的戏服也不能穿错。不过，相对于戏曲表演中的严苛，鲁西南地区戏曲年画则显示出一定的色彩重塑性。由于民间颜料相对紧缺，用于戏曲表演的十种常用颜色很难尽数获取。因此，在基本遵循戏曲舞台原貌的基础上，鲁西南地区戏曲年画依靠几种常用颜色（基本为"上五色"），通过原色巧妙和谐的联结，构建了一个五彩斑斓的平面世界。

在色彩使用上，扇面画及书本子戏曲年画多采用红、黄、绿及二红（粉）四种颜色，而罩方画则在此四种颜色之外增加了蓝色。另外，偶尔在一些图像中还可以看到紫色的出现，但它不是色彩使用的主流，这与当地门神、灶君等多用紫色的形象产生鲜明对比。正如冯骥才先生对中国木版年画的用色特点进行的总结："一是使用原色，很少用复合色；二是运

用对比色，极少用谐调色。"[1]鲁西南地区戏曲年画也鲜明地体现出这样的特征，红、黄、绿三种原色是作品中最为常见的色彩，如《临潼会》这幅年画中，既有对比色调和，也有互补色调和。另外，色块的大小在不同形象的表现上也有所差异，而这种差异也在图像的视觉表现中发挥了重要的导向作用，形成了构图形式外第二条视觉引导线。

三、鲁西南地区戏曲年画与地方生活

戏曲年画作为一种特殊的民间美术形式，不仅是民间艺人对图像的创作与建构，同时也与戏曲艺术及节庆活动有着密切的关系，从而使其具有了戏曲艺术与节庆生活衍生品的特质。就全国多地的戏曲年画生产来看，装饰性与年节使用的时效性是此类年画最为标志性的功能特征，这也使我们可以较为直观地解释戏曲年画在日常生活中的基本作用，即迎合民间受众对戏曲艺术的接受、喜爱以及满足民众节庆民俗审美心理的需求，以便烘托节庆生活气氛。与之产生差异的是，在鲁西南地区戏曲年画的各种类别中，除装饰性特征外，节庆活动使用的特质是缺失的，取而代之的是生活实用性特征，即日常生活的功能语境与婚丧嫁娶的仪式语境下的文化附属性。可以说，鲁西南地区戏曲年画的功能性大于装饰性，而之所以选择大量的地方戏曲作为其图像的主要内容，是因为民间艺术要符合区域内民众的精神娱乐及喜好。

从鲁西南地区戏曲年画的功能性特征来看，它的产生与发展不仅反映了当地民众的文化观念与审美意识，将民众日常生活的一部分——戏曲，以视觉图像的形式融合至画面中。同时，戏曲年画的存在与使用又创建了一种新的能够体现地方文化观念与审美意识的形式，成了民众日常生活的一部分，甚至在一定程度上，它也参与构建了地方民众的生活空间。这里所指的生活空间是实际存在的具有物质与文化双重属性的建筑与表象空间。本书通过对鲁西南戏曲年画中最具标志性文化色彩的两种类别——书本子

① 冯骥才：《东方大地上的人文奇花》，《中国艺术报》，2013年1月30日，第3版。

与罩方画的功能特征分析，将其参与构建地方生活划分为私人空间与仪式空间两种。

首先，本节所述的私人空间，是在鲁西南地区戏曲年画中的重要类别——书本子的功能性特征的基础上提出的，是指其使用群体、使用场景、使用空间中具有的特殊私人化属性。有别于其他地区戏曲年画的张贴功能与装饰特征，书本子是在鲁西南地区女红文化的前提下产生的。因此，其所谓的功能性特征实际上就是书本子的功能性特征，而书本子承载的婚嫁与女红的民俗文化功能也伴生到书本子年画之中，使其具有了图像视觉意义之外的实用功能，并构建了当地的乡村艺术传统。从生活空间的角度而言，书本子无论是戏曲图像内容的，还是吉祥图案内容的，甚至没有任何图像的书本子，都具有同样的生活使用功能，从而存在于同样的物质生活空间中。如此看来，戏曲图像对书本子本质的功能结构与其流传的生活空间所产生的影响是较为微弱的。也就是说，戏曲年画只是由书本子参与营造的生活空间中的一部分，只不过戏曲图像增添了这一空间的视觉性与可读性。然而，如果从书本子使用群体的角度出发，戏曲图像对其心理空间的形成所产生的影响却是重要的，同时这一心理空间的物质时空是基于书本子使用的私人隐蔽性的，即是具有私人空间性的。

其次，与书本子中的戏曲年画不同，罩方画中戏曲内容的功能往往是伴随丧葬仪式而体现的。戏曲罩方画是所有戏曲年画中"存活时间"最短的类别，伴随着丧葬仪式进入高潮，罩方画随纸扎一起被焚烧，其展示在民众面前的时间是极为有限的。在这有限的时间内，戏曲罩方画随丧葬纸扎一起营造了一个特定的生活空间，即并非生活常态且具有仪式色彩的生活空间。戏曲罩方画的意义在此时也变得多元起来，它承载的意义既包括装饰与教化，还增添了娱神娱鬼、仪式象征甚至驱凶辟邪的意味。可以说，丧葬仪式与丧葬纸扎既实现了戏曲罩方画的本体功能，同时戏曲罩方画又充分满足了逝者与生者的需要，在这一特定空间内增添了更为丰富的文化信息。

总之，鲁西南地区戏曲年画既是民间艺人慧心巧思的独特创造，又是地方文化互为交融的必然结果。当我们从这些民间文化事项的创造与使用

主体——人的角度出发，可以发现，无论是民间艺人还是地方民众，他们都在地方性知识认知范围内，努力适应与接受着地域文化交融带来的变化与影响。也正是这种努力与适应，才使其在春耕秋收反复的农耕生活中，不断创造出与之互补的视觉图像，从而满足与丰富了自身的精神生活，营造出不同的文化景观与生活空间。最终，在这些民间艺术的包围中，地方民众完成了他们由出生至逝去的人生历程，这些丰富的视觉图像也就具有了不寻常的非凡意义。

第四节

木版年画产地与文化区之辨

——基于鲁西南地区木版年画画店的考察研究

　　木版年画是农耕社会重要的民间文化表现形式。21世纪初期以来，我国开展了多次非物质文化遗产保护工作，其中包括"中国民间文化遗产抢救工程""中国木版年画抢救与普查"等。在此期间，诸多年画产地在"地毯式"的普查、登记、分类、整理工作中浮出水面。但是，由于木版年画产地分布与受众的广泛性，在这些受到学界及文化部门关注的产地之外，依然存在具有活态传承及原生特征的年画分布区，本书所研究的鲁西南地区便是其中之一。

　　以木版年画生产区域的角度而言，鲁西南地区处于部分木版年画产地的交界处，包括北部的山东省聊城市东昌府区、阳谷县张秋镇，西部的河南省开封市朱仙镇、滑县、濮阳市、安阳市及东部的山东省滕州市、郯城县等。而在鲁西南地区木版年画生产区域内，年画作坊分布众多，但地理跨度较大，以鄄城县、郓城县一带为核心区。鲁西南地区木版年画的图像风格呈现出明显的多地文化融合样态，但也有包括书本子、罩方画等在内的地方文化特色产物，显示出强烈的地域个性。目前，学界关于鲁西南地区年画的研究多从某一类年画类别、题材或画店展开，如潘鲁生、赵屹的《鲁西南的鞋样本子》、王海霞的《鄄城"书本子"发现记》、王超的《曹州红船年画考》、孙明的《"书本子"与菏泽木版年画》等，尚缺乏对年画产地的历史发展脉络、画店分布、主要题材等内容的整理。笔者自2017年始，在该地11个县（区）的田野考察中，先后发现年画画店近50个，这

些画店既包括历史上存在的，也有当下仍在进行活态生产的；既有覆盖范围较大的画店，也有小型乡村作坊。

一、历史流变与地理分布

由于缺乏可靠的文字记载与早期实物遗存，关于鲁西南地区年画的源起时间，学界所述纷纭。朱铭在《曹州年画》一文中提出："据闻郓城的木版年画始于1368年（洪武元年），从山西往山东一带移民时，一些年画艺人也随之来到郓城。"[①]潘鲁生的《福本子》一书则延续此说，指出："菏泽木版年画始于明洪武年间。"[②]王超在《曹州红船年画考》一文中则认为"曹州（今山东菏泽）木版年画兴盛于清末民初"。[③]而在当地明清的府县地方志记载中，也可以看到年画使用的踪影。康熙十三年（1674年）《曹州志》曾载："门贴画像，祭灶于灶陉，设纸像祭之。祀祖先于祠堂，无神主者，亦设纸像致祭。"[④]道光二十六年（1846年）《巨野县志》载："用彩色纸贴吉利春联，结天地棚于天井，纸像于灶与门。"[⑤]由于缺乏具体的实物，考证其起源时间相对困难，目前可见的大量遗存年画多为清末至民国时期制作的，故此处沿用上文中王超的表述，即鲁西南地区年画应兴盛于清末民初。另外，现存世量巨大的鲁西南地区书本子年画，其经典作品与内容题材多为20世纪30年代所作，故此兴盛期的划定是合理的。在20世纪40年代，随着冀鲁豫解放区新年画改造运动的展开，鲁西南地区年画诞生了诸多新题材作品，如《解放军保护老百姓》《大家学习来比赛》《丰衣足食迎新军》《斗地主》等，但这类题材并未在中华人民共和国成立后得以延续。而随着20世纪七八十年代以来的社会转型，鲁西南地区年画中的诸多题材逐渐消失，延续至今的仍多为灶神、财神、天地神等传统题材，这些年画在年节期间的

① 张玉柱：《齐鲁民间艺术通览》，山东友谊出版社，1998，第754页。
② 潘鲁生：《潘鲁健．福本子》，河北美术出版社，2003，第64页。
③ 王超：《曹州红船年画考》，《浙江工艺美术》2006年第3期，第34页。
④〔清〕佟企圣：《曹州志》，康熙十三年刻本。
⑤〔清〕黄维翰、袁付裘：《道光巨野县志》，凤凰出版社，2004，第512页。

民俗生活中依然发挥着重要作用（彩插21）。

在漫长的历史发展过程中，鲁西南地区年画的生产逐渐深入乡村，成为乡村民众农闲时期的主要收入来源。由于木版年画生产多以家庭作坊为主，其销售范围也仅限于邻近乡村或县域，只有"复兴永""永盛和""太和永"等大型画店才具备跨区域的销售能力。也正因这种家族作坊式的生产模式，从而产生了作坊紧密分布的状态。以北部的郓城县为例，其所辖的玉皇庙、陈坡、双桥、水堡四镇在历史上就曾有近20个村落进行年画生产。东明县双井村、巨野县丁海村、郓城县水堡村、嘉祥县杨庄村、郓城县大人村等，都曾形成了年画"产业化"的生产样态，全村多数人以此为生，从而也极大地带动了附近村落年画的生产。当然，从鲁西南地区的宏观角度观察，其年画地理分布状态也是有迹可循的，甚至因地理环境与文化生态产生了固定的分布规律，并在不同区域出现了风格与文化差异。

从目前的考察资料及收集到的实物来看，鲁西南地区年画画店分布以菏泽市区为中心，分为北部、中部与南部三个产区。北部包括郓城县、鄄城县、巨野县、河南省范县等地，是鲁西南地区木版年画的核心区。中部包括东明县、菏泽市牡丹区、菏泽市定陶区等地。南部则有曹县、单县、成武县等地。从三个地区的风格呈现看，北部其实与鲁西地区的聊城市东昌府一脉相承，尤其是门神、灶君（彩插22）等题材的图像风格相近，但戏曲题材的图像差异较大，其特征更为鲜明且产量庞大、内容丰富。中部与南部地区则因地缘关系，与河南省开封市、滑县等地的年画有相似元素，这一地区的书本子、神像画、罩方画等多以手绘、半印半绘居多，套色者较少。但即便如此，这三个区域的整体文化生态与图像风格还是具有一定的趋同性的，尤其在图像功能上，与周边地区皆有差异，从而显示出区域内的文化统一性。（表6-1）

表 6-1 鲁西南地区木版年画的主要类型

类　　型	题　　材	主要图像
神祇信仰	门神	秦琼敬德、赵公明燃灯道（人）、赵云救阿斗、五子登科、文官、福禄寿三星、状元及第、立刀门神、麒麟送子、钓鱼童子、对金爪、新年画门神等
	灶神	单摇钱（牛郎织女）、双摇钱（财神）、麒麟送子、龙灯会、元宝山、双头灶、素灶等
	天地神	天地三界十方万灵真宰、二十一全神、三十六全神、七十二全神等
	财神	增福财神（彩插23）、上关下财（下独座）、上关下财（下双座）、独座财神、双座财神等
	烧码	二层码、三层码、司神之位、值将、马王、牛王、本命、招财利官等
	神像	保家奶奶、保家公、保家姑娘、观音菩萨、财神、上关下财、送子观音等
书本子	戏文故事	姚刚征南、五雷阵、黄河阵、打登州、对花枪、盗九龙杯、太阴碑、白云洞、葵花潭、沙陀国、千里送京娘、三开膛、高平关、梅绛褒等
	历史传说	渭水河、诛仙阵、伍员杀府、凤仪亭、孔明借箭、三盗芭蕉扇、岳母刺字、武松杀嫂、游湖借伞、水漫金山等
	吉祥符号	鹤鹿长寿、事事如意、榴开百子、连生百子、连生贵子、狮子滚绣球、麒麟送子、刘海戏金蟾等
书本子	花鸟鱼虫	杏林春燕、花开富贵、耄耋富贵、喜上眉梢、鹌鹑图、金鱼图等
	文人题材	羲之爱鹅、周敦颐爱莲、踏雪寻梅、五老观太极、高山流水、三瘦图等
	生活场景	梨花大鼓、货郎图、美人执扇图、西湖景、渔夫图、怕老婆等
	新兴事物	女子洋枪队、美女乘洋车、美人打伞图、美人吸烟图等

类 型	题 材	主要图像
罩方画	戏文故事	包公赔情、黄桑店、琵琶词、鲍金花打擂、打焦赞、传枪过铜、二进宫、拿费德公、铡赵王、莲花湖等
	历史传说	俞伯牙摔琴、虎牢关、花木兰从军、孟姜女哭长城、尧王访舜、萧史弄玉、文王访贤、赵公明下山等
	门神	秦琼敬德、招财进宝、立刀门神、岳云狄雷、焦赞孟良、文官门神、天官门神等
	吉祥符号	麒麟送子、二龙戏珠、狮子滚绣球、凤凰穿牡丹、万字纹等
	花鸟长条	双鱼戏莲、瓶开富贵、菊花牡丹、莲花燕子等
游艺类	水浒纸牌	饼、万、条三类图像
	游戏图	凤凰旗、升官图等
灯画	戏文故事	周奇送女、追韩信、打登州、八大锤、蝴蝶杯、杨八姐搬兵、盗玉杯、武松打店等
订婚福匣	吉祥符号	一品当朝、广寒宫殿、和合二仙、龙凤呈祥等

二、画店分布与类型

（一）画店分布

1.北部地区

　　根据北部地区发现的木版年画画店作坊及实物作品来看，该地区遗留的作品最多，且制作工艺精美，故两县区交界处形成了一个重要的年画生产中心区。历史上曾在"水堡—红船—杨寺"三村落交会处形成了一个重要的年画生产区，包括鄄城县红船、杨老家、于庄，郓城县杨寺、杨堂、水堡、丁楼、北梁垓、宋楼、西宋庄等地。以此生产区为中心沿赵王河故道向外扩散，在郓城县西部与鄄城县东部形成了鲁西南地区年画生产区。该地生产的年画质量好、造型考究，尤其是红船复兴永画店，其生产的戏曲题材年画成为鲁西南地区的代表性作品，也多被附近作坊模仿翻刻。整体来看，这一区域的生产题材以扇面画与书本子为代表，尤其在戏曲题材上，结合当地

丰富的地方戏资源，创作出诸多独具鲁西南地区特色的戏曲故事形象。笔者在书本子年画中发现的作坊堂号，如"复兴永""永盛和""源盛永""源张永""郓城宋庄""源盛画店""杨寺印""廩丘源店"等均位于该地区，可见这一地区在历史上年画生产的繁荣程度。另外，北部地区的巨野县、嘉祥县以及河南省范县、台前等地也是重要的年画生产地。其中，范县的"同济祥""源店"等作坊主要生产扇面画与书本子，其图像与复兴永画店取材相近，但风格有所差异，造型方式更为简约，线条更加直率，这种风格对鲁西南地区北部部分区域的年画创作产生了重要影响，如永盛和画店即以此为样本翻刻诸多扇面画作品。台前县的姜庙村则是戏曲扇面画生产的另一重要产地，该村吕氏家族印制的作品均有"寿张姜庙"字样，其造型与构图设计与复兴永画店类似，但色彩使用略有不同。巨野县、嘉祥县等地则以生产门神、灶君、天地神码为主，代表性地区如嘉祥县的黄垓、西胡楼、大张楼、岳楼、腰刘村、兑粮店，巨野县的马庄、唐街、栾官屯、彭堂、丁海，梁山县杨营等地。

2.中部地区

中部地区的东明县、菏泽市牡丹区、菏泽市定陶区所属乡镇具有丰富的年画资源，尤其是东明县与菏泽市牡丹区两地，因民间纸扎艺人众多，且均集扎、刻、绘、塑四种技艺于一身，创作出大批与北部地区风格不同的作品。例如，东明县的"纸扎基地"武胜桥镇曾有"全国纸扎看菏泽，菏泽纸扎看东明，东明纸扎看武胜桥"[①]的谚语。该镇的沙堌堆、大郝寨等村都是纸扎主要产地，这就意味着年画中的罩方画在该地区得到了大量创作和生产。另外，东明县的双井村是远近闻名的"码子村"，这里曾流行一句话："买码子，到双井。"足见双井村在该区域年画生产中的重要地位。当地孙姓、王姓、单姓等家族几乎都从事过年画生产，主要制作年节时期用的门神、灶君、天地神码等。菏泽市牡丹区与定陶区的交界区也是罩方画、书本子及门神纸码的重要产地，包括菏泽市牡丹区大

① 访问者：张宗建；口述者：付连计；访谈地点：山东省菏泽市牡丹区芦庄村；访谈时间：2018年4月7日。

屯、沙沃村、芦庄、张和庄、前付庄、胡庄、孟庄，以及菏泽市定陶区孔莲坑、陆湾、堌堆刘庄、张湾、一千王、孟海、牛屯等地。这一地区发现的民间画稿粉本众多，且质量上佳，体现了当地年画艺人高超的绘画技艺，也说明该地年画的题材与图像具有一定的原创性。

3. 南部地区

南部地区的曹县、单县、成武县，即今菏泽市辖区最南部的三个县区在历史上曾经生产过一定数量的年画，在曹县东部与单县东部有两个较为集中的生产区。其中曹县纸扎艺人众多，这些艺人多是画庙出身，在年节期间兼印年画。这些艺人纸扎技艺精练，糊裱纸扎的纸张图案多为手绘与版印，同时还有制作书本子，不过相比北部地区较为粗糙。张道一主编的《中国民间美术辞典》一书曾专列"曹县木版年画"词组，将其与桃花坞、杨柳青、杨家埠等年画产地相提并论，并指出"主要流布在山东曹县的韩集、邵庄、苏集、普连集等村镇"。① 成武县曾有汶上集、韩铺、九女集、翟楼、苟村集等数个村落进行年画的制作，尤以汶上集村最为知名，鲁西南地区中南部多个作坊的艺人曾向汶上集村艺人学习过年画制作技艺。值得注意的是，韩铺张氏作坊堂号为"同兴老店"，从堂号与制作风格来看，其应与河南朱仙镇木版年画有着密切的联系，这也说明年画在发展历史中具有区域交流与融合效应。另外，单县地区自清晚期开始兴起年画的制作，清光绪十三年（1887年）单县龙王庙杏花村人张文谦从天津杨柳青学会此艺。② 之后，年画尤其是木版年画在该县得到了长足的发展，其中以龙王庙的张文谦、孙溜的李凤云、徐寨的王成田、蔡堂的张广跃、城关的贾尊礼等人印制的年画为佳。③ 但遗憾的是，在南部地区的三县中，除成武与曹县的部分村庄尚有早期刻版及画作传世，以单县为代表的大部分区域已难见实物真容，因此笔者对于木版年画的研究以实物遗存更多、风格特征更明显的北部

① 张道一：《中国民间美术辞典》，江苏美术出版社，2001，第88页。

② 张玉柱：《齐鲁民间艺术通览》，山东友谊出版社，1998，第754页。

③ 山东省单县地方史志编纂委员会：《单县志》，山东人民出版社，1996，第561页。

地区为主，以南部地区为辅，力争更全面地呈现鲁西南地区整个区域的年画特质。

（二）画店类型

鲁西南地区木版年画画店分布广泛，这与生产年画的生活性、销售范围的有限性、艺人的多重身份性等诸多因素有密切联系。除鄄城红船口复兴永、范县同济祥、嘉祥太和永等画店规模相对较大、遗留作品较多外，其他画店多以家庭作坊式生产为主，并作为农耕生活之外补贴生计的一部分。对比堂号画店与无堂号画店，有堂号画店多分布于鲁西南北部，其堂号多有"永""源""盛"等字样，有一脉相承的含义。这些画店生产的年画多以戏曲年画为主，兼以门神、灶神等，复兴永作为当地最主要的画店，便以生产戏曲书本子年画著称。无堂号画店则分布广泛，因当地称灶神、财神、天地神等题材为码子，所以年画店又多称码子店。（表6-2）

表6-2　鲁西南地区代表性画店

县　区	有堂号画店	无堂号画店
郓城	源盛永、源张永、廪丘古郡源店、源盛画店、永盛和、长玉号、恒昇、义兴成、孝友堂	良友口画店、大王庄肖氏码子店、侯集刘氏码子店、戴垓戴氏罩方画店、赵庄赵氏码子店、樊庄薛氏码子店、三义村码子店等
菏泽市牡丹区	义成画店、王成化纸码店、明记三房印刷馆	大屯村吴氏码子店、孟庄码子店、胡庄胡氏码子店、张和庄码子店等
嘉祥	太和永、永端画店	西胡楼码子店、任店任氏码子店、腰刘庄刘氏画店、杨庄杨氏灯画店、李楼李氏灯画店、临湖集任氏灯画店、郝垓郝氏灯画店等
范县	同济祥、源纸马店	朵庄码子店
巨野	义和堂	马庄孔氏码子店、马厍郭氏码子店、唐街唐氏作坊、栾官屯毕氏作坊、丁海纸牌作坊、代楼崔氏作坊等
成武	同兴老店	翟楼翟氏码子店
菏泽市定陶区	—	孔莲坑孔氏作坊、陆湾王氏码子店、堌堆刘庄张氏码子店、一千王氏码子店、张湾码子店等

続表

县区	有堂号画店	无堂号画店
东明	—	双井村王氏码子店、双井村单氏码子店、双井村孙氏码子店、沙堌堆常氏纸扎店、大郝寨郝氏纸扎店等
曹县	—	梁庙村吴氏码子店、张破钟张氏纸扎店、袁白庄张氏纸扎店、苏集码子店等
单县	—	孙溜李氏码子店、窦楼窦氏码子店、杏花村张氏码子店、徐集王氏码子店等
不详	同盛、义和、永祥号、济盛、源昌永、太永店	—

目前，鲁西南地区依然具备活态传承条件的画店甚少，甚至一些画店已没有实物遗存，只能从年画艺人的口述中了解其历史发展状况。但是，有两种类型的年画画店和作坊仍然在进行生产制作。一种是一直制作年画的专门画店和作坊，如郓城县大人村恒昇码子店，巨野马庄孔氏码子店、郭氏码子店，嘉祥县西胡楼村胡氏码子店，郓城县樊庄薛氏码子店，范县朵庄码子店，嘉祥县杨庄杨氏灯画店等。另一种是分布于各县区的纸扎店，他们兼印年画。专门印制年画的画店所生产的年画题材有灶神、财神、天地神码、灯画、神像画等。纸扎店则以印制罩方画为主，年节期间印制少量灶神。

三、文化区视野下的鲁西南地区木版年画

鲁西南地区木版年画的形成与发展是多种元素共造的结果，其画店具有分布广泛、重点集中的特质，充分体现了民间文化的融合效度与多样性路径，地方戏曲（戏曲年画）、女红文化（书本子年画）、丧葬仪式（罩方画）等当地特有的文化事项也发挥了重要统领作用。当文化空间的扩散与时间传承不断发生互动，并促使区域内民众将其视为自身生活的重要部分时，就形成了一个良性的文化生态链。鲁西南地区木版年画

画店的分布特点正是文化生态自我循环的重要反映。当某一种文化生态在某一地区受到广泛认知甚至成为民俗习惯时，带有某一种文化特性的文化区域便形成了。美国人类学家威斯勒在其1923年出版的《人与文化》中指出，每个文化区域都有自己独特的自然地理环境、独特面貌的人群与独特的形成过程，因而形成了地域性的独特文化。他从文化特质的相似方面来限定文化区，认为文化区可以根据文化特质进行分类，并且可以将文化区分为"中心区"与"边缘区"。① 此后，人类学家克罗伯进一步对文化区进行了论述，指出文化区是"一个部落或部族的文化，该区域文化由若干文化特质组成相关的文化丛"，② 从而使文化区的理论逐渐运用到人类学、民俗学、民族学的研究中。本书在此引入文化区的概念，借鉴其对地理空间、文化扩散、历史发展、地域关系等元素的关注，将早期针对人类族群、民族关系等问题提出的文化区概念深入细化到鲁西南地区这一地理空间中，并将所研究的文化区类型界定在对民众生活空间与民俗习惯（地方文化特质）产生重要影响的木版年画上，使这一概念具有了特指性，即鲁西南地区木版年画文化区。

由此而言，广布的木版年画作坊、完整的时空交流路径、在民众日常生活中的重要位置、地域文化与生活的充分联系及其与附近年画产区图像呈现中的差异等都为鲁西南地区木版年画文化区的营造提供了重要因素。需要着重指出的是，任何文化区的形成，既要具有地理空间、历史背景、生活方式、地方观念、生产类别等一般性的文化要素，又要具有各自代表性且区别于其他地区的标志性文化事项，从而在该文化区各文化事项与生活方式的生成、发展与演变中发挥潜移默化的作用。例如，鲁西南地区的地方戏曲文化是该地区的标志性文化事项，在这个文化事项的影响下，既产生了需要地方戏曲参与或参照戏曲表演方式的生活样貌，又有大量如鲁西南地区木版年画、菏泽面塑、郓城砖塑、定陶皮影戏等受其影响的民间

① ［美］克拉克·威斯勒：《人与文化》，钱岗南、付志强译，商务印书馆，2004，第143—144页。

② 转引自乌丙安：《民俗学原理》，长春出版社，2014，第259页。

文化事项新品类。当这些民间文化事项与民间生活方式互为沟通、融洽结合时，一个健康有序的文化区域便出现了，而生存在其中的地方民众在接受了标志性文化影响下的地方文化输出后，他们一切的行为方式与文化认知也变得理所当然了。

这里仍需指出的是，文化区虽然具有核心区与边缘区之分，但它并非一个真实完整的类行政区式区域。文化区的建构是发生在民众对于文化元素的认同之上的，可以说民众的文化选择与文化接受是文化区赖以建构的最重要因素。从地理空间上看，文化区之间是畅通无阻且能够对文化交流与融汇提供完整路径的，所以我们很难区分文化区的边界。但如果从民间文化角度的适用性而言，当某一区域民众的生活方式、民俗习惯及文化的接受效果相近时，区域文化区的雏形便得以产生。当某类文化事项生产与使用的核心区不断释放文化输出的信号并被更多边缘地区所接纳时，文化区的范围与边界便逐渐清晰了。当然，文化区的核心区并非只有一个，以鲁西南地区木版年画文化区为例，鄄城县、郓城县交界处一带，范县一带，郓城县东南部一带，郓城县、嘉祥县交界处一带都因具有规模较大的画店作坊、独立的年画图像风格以及广泛的模仿对象，成为这一文化区的重要核心区。虽然这些区域从艺术风格与创作题材上看都具有一定的独立性，但本书依然将其纳入统一的鲁西南地区木版年画文化区中，并从这些地区所生产的木版年画在整个鲁西南地区的民众生活中的作用及民众接受效果的角度出发，认为这些年画在这一区域中所体现出的生活价值是相通的，参与民众生活空间的构建是相近的，所以笔者将它们视为具有文化区的统一属性。

四、年画产地与文化区之辩

冯骥才在论述中国木版年画的发展时曾提到，清中期以来，随着年画在全国各地民众生活中的重要性日益凸显，其需求量逐年增多，为满足各地区民众年节时期的需求，大量的新生产地蜂拥而起，最后覆盖全国，形成了地域性的年画文化圈。冯骥才将这些文化圈大致分为京津、燕赵、齐

鲁、晋南、江南、四川、东南、安徽以及广东佛山、陕西凤翔、湖南滩头、湖北老河口等地区性文化中心。这一分类方式清晰地将全国各重要年画生产地进行了"板块"似的划分，使得在宏观地理空间中互为独立的年画产地更好地呈现出了文化整体性，其中的文化圈概念从文化地理与学术目的的角度而言，与本书的文化区概念是相近的。应当注意的是，文化区的概念从地理空间范围角度而言，最大范围可能是跨省甚至跨国性的宏观文化区，最小范围可以深入县域甚至乡村，形成独立的、为当地民众所认可的狭义文化区。就本书所提及的鲁西南地区木版年画文化区来看，可以与冯骥才提及的年画文化区中的齐鲁年画文化圈相对应，从地理空间上从属于该范畴。这种划分方式可以更为清晰地进行产地地域性的划分，而非早期研究中的笼统分类，如多数研究提及山东年画时，多以东部杨家埠、西部东昌府加以简单界定。在以往探讨鲁西南地区的年画时，往往因地理空间上的分布，有学者将其纳入东昌府的范畴。但是，当我们对两个地区所产的年画进行对比后，便可以发现，东昌府地区与鲁西南地区的门神纸码类年画确有相似之处，甚至有些图像是完全相同的，但所产的戏曲题材的年画存在较大差异。在东昌府地区传统的年画生产中，戏曲并非其主要表现题材，多样的门神纸码图像才最能彰显东昌府地区传统年画厚重古朴的样貌。鲁西南地区门神纸码题材数量相对较少，多为常见图像种类，但戏曲题材年画则渗透至民众生活的方方面面，成为区别于其他年画产区的重要文化样态。显然，从制作题材角度看，两者正是鲁豫交界处年画命运共同体中极具地域特色的两个独立文化区。就此而言，如果从不同的创作题材、不同的制作技艺、不同的使用习惯等方面考量，这种产地或文化区的划分将会更清晰、更丰富。当然，这个理论需要更为深入完善的田野考察作为支撑。

另外，文化区概念的提出可以对中国民间文化事项及民间美术的产地分类及产地概念进行反思。在传统的学界研究中，年画往往有"四大产地""五大产地"之称，主要产地包括杨柳青、桃花坞、朱仙镇、绵竹等。但从各产地的地理分布看，既有城市型，如绵竹、佛山、梁平、凤翔等，也有村镇型，如杨柳青、杨家埠、朱仙镇等，还有街区型，如桃花坞、小

校场、台南米街等。另外，各产地的周边其实仍有大量城镇或村落具有年画生产的传统，如杨柳青附近的南乡三十六村、朱仙镇附近的300余家乡村作坊、杨家埠周围20余个年画生产村等。只不过在历史发展进程中，我们今天在研究中常提及的"产地"概念，多指年画生产与销售的集中地，如将天津杨柳青及其附近三十六村的年画统称为"杨柳青年画"，其产地特指某村某镇。以往年画产地的分类方式在一定程度上容易使研究者在基础研究过程中，仅将产地名称所提及的某市某村某街区作为田野考察与研究的重心，忽视了民间文化交流与融合中所形成的区域性延伸，从而导致了研究的孤立性与不严谨性。

其实，最初传统意义上的年画产地概念也并非仅指产地名称所指的地区，而是将某一地域中的代表性地区作为命名的依据，这正是冯骥才提出的"地区性文化中心"的概念。形成年画文化中心区就势必会影响附近村落或县域的年画生产，进而出现诸多与其艺术风格与制作技艺相近的画店作坊，并进一步影响不同区域民众的日常生活习惯。这样，就会形成由中心向边缘的文化辐射。由于文化输出的效果与强度有所差异，不同地区民众的接受程度也不甚相同，这就出现了年画研究中经常提及的"大产地"与"小产地"的区分。实际上，如果将民间美术中的产地概念转换为产区，或许可以更为精确地表现全国各地民间文化及民间美术的区域样貌。这种以文化交流融合为主体，以民众的接受与使用为标准，兼具标志性文化影响、艺术风格、制作技艺、材料使用、物质载体等元素的生产区域，其概念与特征与本书提及的文化区概念是相符的。

那么，如果在年画研究中介入文化区的概念，将不同地区性文化中心所影响的区域按照不同的代表性题材、体裁、制作方式、民众使用及物质载体进行不同类别、不同地理区间的划分，那么全国各地的年画产区将会更立体、更完善地呈现在我们面前，进而更为详细地体现不同文化区的文化交流与融合形态。这不仅对于年画的研究是重要的，对于民间美术及"非遗"保护与传承也是十分重要的。

第五节

民俗图像选择与地域文化传播

——基于鲁西南地区书本子戏曲年画的考察研究

戏曲年画作为一种特殊的民间美术形式，不仅是民间艺人的图像创作与表述，也与戏曲艺术及节庆活动密切关联，具有戏曲艺术与节庆生活衍生品的特质。与多地戏曲年画装饰性与年节性特质不同，自清末民初以来盛行的鲁西南地区戏曲年画，年节使用的时效性多被功能实用性特征所取代。尤其是最具代表性的书本子戏曲年画，深受女红与婚嫁文化影响，使用的时间阈限超越春节转向日常，形成特色鲜明的生活附属特性。而选择地方戏曲作为图像呈现的内容，又与区域内的民俗事项、精神娱乐活动及民众喜好有重要关联，是地域文化与日常生活形态构建的重要基础。

从鲁西南地区书本子戏曲年画的功能特征看，这类年画不仅反映了地方民众的文化观念与审美意识，还创建了一种能够体现地方文化观念与审美意识的形式，成为当地民众日常生活的一部分。同时，戏曲图像从起稿、刻版、印刷、装订到投入市场进入千家万户的过程中，隐含着一条由男性生产到女性使用的性别转换路径，通过对这条路径与其中民间文化传播特质的分析，可以更为清晰地论证民俗文化与戏曲图像、戏曲年画与地方生活及图像选择与民众接受之间的密切关系。

一、鲁西南地区书本子戏曲年画与地方生活

鲁西南地区主要指山东西南部的菏泽市及附近县区，戏曲在当地民众

日常生活、节庆礼仪中占据着重要的地位。明末清初，无论在乡村还是城市，戏曲演出活动均十分普遍，山东梆子、柳子戏、大平调等具有代表性的地方剧种相继出现。清末民初，民间画工敏锐地发现戏曲深受民众喜爱，所以在制作门神、灶君等神祇年画之外，又创作出大量与地方剧目相关的戏曲年画图像，从而在戏曲受众的基础上衍生出大量的戏曲年画受众。其中，书本子戏曲年画类型尤为特殊，它将年画生产密切地融入当地婚俗与女性生活中，成为乡村成年女性的必备日用品。过去鲁西南地区女子出嫁时，娘家会在嫁妆箱底放置一本印制有各类戏曲人物、吉祥符号、花鸟鱼虫等图案的木版年画册页。这本册页是用来夹放鞋样、绣花样、帽样、针线等易损之物的，因其状貌形似旧时的线装书，所以当地妇女多称其为"书本子"。

书本子中的图像内容及题材非常丰富，其制作方式涵盖了民间年画常见的手绘、半印半绘与套版印刷。手绘者多为鲁西南地区中南部一带曹县、单县等地的民间画工（多为纸扎艺人），他们将戏曲图像或吉祥符号等绘制于书本子内页。这类作品多为个人定制，其商品属性有限，甚至在曹县艺人张玉周的口述中还提道："书本子在别的地方（鄄城）是用来卖的，我画的是用来赠送亲友的。"半印半绘的年画在鲁西南地区中部北部一带较为常见，尤其在郓城县陈坡乡、武安镇、唐庙镇等地的乡村制作颇多。该类型作品多数为套版印刷图像的复制，版印黑色线条，再用画笔进行彩绘，其晕染式的"过渡色阶"富有特色。套版印制的年画则在鲁西南地区北部县（区）较为常见，均为木版年画画店制作，代表性画店如鄄城复兴永、郓城源盛永、郓城永盛和等。此类制作方式极具效率，节省了绘稿时间，是书本子戏曲年画制作进入商品化的重要标志，并极大地促进了各类戏曲图像在该区域的传播及其他制作形式的转化。

书本子内页一般有 10~20 页，内页图像题材众多，一般在首页印制竖版的花瓶牡丹图案，寓意平安富贵，其他内页图像则以戏曲故事居多，契合当地地方戏盛行的传统。目前可考戏曲图像近 300 种，如《姚刚征南》《铡美案》《梅绛褒》《蝴蝶杯》《打登州》等，涵盖了当地较为流行的八个地方剧种，如山东梆子、柳子戏、大平调等。可以说，书本子戏曲年画的

制作无论从质量、数量还是民间艺人看，都代表了鲁西南地区木版刻印技术的最高水平。

书本子中最为重要的戏曲年画，在长达百年的时间里已充分融入鲁西南地区的民众生活，并促进了书本子这一女红用品在当地民众中的文化认同，成为女性出嫁不可或缺的物品。可以说，戏曲年画的出现构筑与营造了当地丰富生动的民间生活方式与社会文化生态。同时，民众生活中的日常生产方式、传统娱乐方式甚至精神信仰方式也积极推动着戏曲年画的生成，日常生产方式对戏曲年画体裁与功能的影响，传统娱乐及精神信仰方式对戏曲年画题材与内容的浸染，共同呈现出鲁西南地区独特的文化生态景观。在农耕文化语境下，书本子戏曲年画与地方生活间的关系，伴随着一种良性文化生态链的循环互动，不断加固当地木刻印刷与戏曲文化的传统，进而把这一传统凝结为地方民众的生活经验，并基于地方生活方式生成一种民俗文化逻辑。

二、戏曲图像的制作与选择：文化与经验的视角

在对书本子内页图像的历史考察中，我们可以看到戏曲图像长期占据最为重要的篇幅，尤其在 20 世纪二三十年代，以鄄城县复兴永，郓城县源盛永、永盛和等画店为代表，大量套印精美的戏曲图像一度成为其他年画作坊模仿抄袭的对象。但从时间纵向发展序列的角度而言，是否书本子在诞生之初，其内页便套印有戏曲故事图像，并得到广泛传播？我们可以在艺人口述与图像实物的双重资料中加以分析。首先，可见的书本子戏曲年画图像多呈现鲜明的折扇式构图（彩插 24），即无论从人物的排列还是背景环境的线条刻画，都具有中间凸起的弧线样态。而这与书本子内页的矩形形制有所差异。其次，笔者 2017 年至 2020 年在对复兴永画店艺人曹洪诺、源张永画店艺人张祥、后赵庄艺人赵修德及樊庄艺人薛居钦等人的访谈中得知，书本子中的戏曲图像与扇面画内容基本相近。这似乎可以印证折扇构图戏曲图像的出现并非书本子原创，而是与相近尺幅的扇面画关联密切，甚至可能直接从扇面转化而来。另外，在菏泽市博物馆馆藏的清

末民初书本子中，有印制鞋样、绣样等图谱的书本子，与中国传统绣谱较为相近，可以看到此类书本子制作是基于图像实用性的，即书本子等同绣谱（图6-6）。虽然没有足够的证据来证明以绣样为主的图像比戏曲图像更早出现，但从历史上书本子内容的选择与制作情况看，戏曲图像在20世纪20年代前后成为图像印制的主要内容，并很快以其特殊的文化优势覆盖于多地书本子制作中，而绣样题材在这之后便基本难以寻迹了。以此为节点，我们可以推测，作为绣样母本的书本子内页图像在经过文化的传播与民众选择后，逐渐由实用功能转向装饰与教化功能。戏曲剧目为民间艺人提供了广阔的创作舞台，也为地方民众提供了大量具有文化内涵的民俗图像，从而显示出鲁西南地区戏曲文化对民众生活的深刻影响。

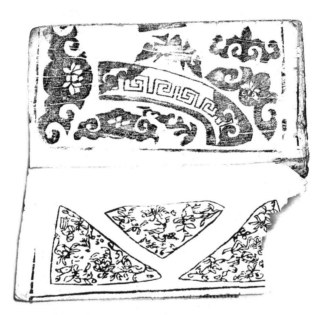

图 6-6　印有绣样、鞋样的书本子

（图片来源：菏泽市博物馆供图）

从制作与使用的性别主体看，书本子在鲁西南地域文化中是女性文化的象征，其使用者一定是女性群体。不过，这一专属女性使用的女红用具，装裱其上的戏曲年画却基本由男性完成。从绘稿、刻版到印制、装订，全部由木版年画作坊制成。在这些作坊中，男性群体是制作与传承的主力，

女性偶有协助印刷者，但不被允许参与其中的重要制作环节，如绘稿与刻版。男性群体在完成戏曲年画的印制与装订后，将其批发给商贩或到集市销售，完成其商品功能。之后，在每一个新婚家庭中，书本子及其戏曲图像便开始实现它的文化与实用功能。在这样一个流通过程中，女性群体似乎缺少直接的图像选择权与内容参与权，这在图像的主要内容表现上也可窥视。笔者在所收集的近 300 幅不同图像表现的书本子戏曲年画中，对其进行了表现内容的分类，其中包含历史传说、侠义故事、神怪异事、爱情婚姻、道德伦理等，而武戏题材图像占 75%。这类武戏题材又包含大量如《打登州》《对花枪》《断桥》《高平关》《黄桑店》等表现人物兵刃相接，戏曲舞台冲突最强烈、最紧张的剧目。例如，《高平关》画面中赵匡胤与高老鹞正处于刀剑对峙的紧张局面，赵匡胤持刀并做出踢腿的动势，高老鹞则将右腿抬至案桌之上与赵交涉。从脸谱、服饰及人物动态来看，画面基本参照了戏曲表演的动态图式，同时将观众的视点引向人物本身，并关注画面中两人对峙的瞬间状态，突出了画面气氛。

　　大量武斗场景的出现，显然与女性婚姻生活及书本子实际功能中的吉祥、幸福、美满等关键词相背离，但却与男性群体尚武重义的风尚吻合。不过，男性依靠技艺所拥有的"图像选择权"，其实并非"绝对的权力"，这种选择依然与当地女性的审美取向有所吻合，即便其题材彰显出男性的风尚。正如笔者在郓城县大王庄考察时，91 岁的肖氏老人（女）所言："俺小时候就看这些戏，书本子里面的戏很多都是戏班子好（常）演的，听不着戏的时候看这些画就跟听戏似的。"① 可以说明，鲁西南地区长久以来的日常生活方式与戏曲文化传统，已经为普通民众带来了一种特定文化经验的塑造，而与书本子戏曲图像相关的文化经验包括地方剧种、剧目、舞台、演员、唱腔甚至演出时个体观看的兴奋度、个人记忆中对于某一剧目的重复再现等。正如阿恩海姆所言："眼前所得到的经验，从来都不是凭空出现

① 访问者：张宗建；口述者：肖氏；访谈地点：山东省菏泽市郓城县大王庄村；访谈时间：2019 年 2 月 15 日。

的，它是从一个人毕生所获取的无数经验当中发展出来的最新经验。"① 所以，当戏曲表演转化为版印的民间视觉图像时，当地民众尤其是女性群体可以很快地接收图像传达的信息。此时，视觉所感受到的不仅是眼前所见的信息，更多的是记忆中的主观信息和语言模式。② 因而，在我们从选择与权力的视角看待男性在图像制作流程中显性的主导地位时，其实女性群体已经与男性群体有了相近的文化视觉经验，对原本地方剧目中大量出现的短兵相接武戏场景达成了审美与接受上的共识，并愿意甚至期待着男性艺人进行相关图像的制作，以满足自己对于观看戏曲的渴望与希冀。随着戏曲图像深入女性的个人生活，它便与鲁西南地区民间女性艺术及日常生活交融，戏曲图像的内容也逐渐变得合理，并且开始为地方文化的广泛传播发挥作用。

三、图像生成与商品属性转换：书本子戏曲年画的文化传播路径及其意义

书本子从绘稿、刻版、印刷、装订直至进入市场售卖，再到作为女性嫁妆与日常生活用品出现，其间蕴含着基于地方文化逻辑产生的双重文化传播路径，即包括由制作者至销售者，再至消费者的图像生成及意义延伸路径，以及书本子不断接近使用功能过程中出现的由男性画工到女性受众的使用群体性别转换路径。正是上述双重路径的存在，才使书本子戏曲年画能够遵循"传者→民俗习惯←→媒介物←→心理积淀←→受者"③ 的民俗文化传播模式，并介入鲁西南地区民众的生活中，进而参与日常生活方式的构建。而无论这两种传播路径如何行进，书本子戏曲年画这一实际物品从制作到使用的过程，及其能够在鲁西南地区成为女性必不可或缺物品的背后，都呈现着书本子的商品属性。

① ［美］鲁道夫·阿恩海姆：《艺术与视知觉》，滕守尧、朱疆源译，四川人民出版社，1998，第 58 页。

② 王英杰：《文化经验与视觉传达》，《艺术设计研究》2017 年第 1 期，第 89 页。

③ 仲富兰：《民俗传播学》，上海文化出版社，2007 年，第 356 页。

首先，从销售途径与销售空间来看，书本子戏曲年画与普通年画有诸多相似之处，两者销售途径均以乡村集市为主，集市空间为其提供了商品经济转换的重要情境（彩插 25）。从相关统计看，清光绪年间鲁西南地区的菏泽县总面积 1483 平方公里，人口 46 万多人，集市数量达到 64 个，平均 23.2 平方公里就有一个集市，一个集市平均服务的人口达到 7000 多人。郓城县总面积 1377 平方公里，人口 67 万多人，集市数量也为 64 个，平均 21.5 平方公里有一个集市，一个集市平均服务的人口达到 1 万多人。[①] 相比同时期山东其他地区，鲁西南地区集市的总体数量与服务人数十分庞大，体现出这一地区乡村自主农业贸易的发达程度。同时，这种相隔较近的乡村集市也使民间艺人更容易游走于不同村落的集市市场，增加年画的销售量。郓城县后赵庄艺人赵修德曾回忆在集市进行售卖的场景："书本子是赶集出去卖，摆一个摊，家堂、财神爷这些在一起卖，生意非常好。"[②]

　　在集市空间中，民间艺人与消费者、民间艺人群体间及消费者群体间形成了互相作用的动态关系。民间艺人与消费者关于画面图像的阐述以及作品价格的商讨，民间艺人与民间艺人集中设摊在集市中形成的一个年画专属场域，消费者与消费者间关于流行图像与戏曲内容的讨论，以及所有群体间关于价格定位及热销题材的商议等互动，都围绕着书本子戏曲年画的商品性展开。例如，年画艺人赵修德所言："我看集上有卖的（新的画面），我就买一张，回来画，然后再往版上贴了开始印。"[③] 在这一戏曲年画营造的商品空间中，销售者的身份有时还会转化为消费者，在集市上购买一些没有见过的新图像，转而将其溯回到绘稿、刻版与印刷的图像生成环节，进一步推动了当地书本子戏曲年画的二次传播。

　　那么，在这一通过市场产生的传播路径中，戏曲图像又在其中产生怎

　　① 王庆成：《晚清华北的集市和集市圈》，《近代史研究》，2004 年第 4 期，第 17 页。

　　② 访问者：张宗建；口述者：赵修德；访谈地点：山东省菏泽市郓城县后赵庄村；访谈时间：2017 年 10 月 3 日。

　　③ 访问者：张宗建；口述者：赵修德；访谈地点：山东省菏泽市郓城县后赵庄村；访谈时间：2018 年 2 月 11 日。

样的特殊意义呢？如前文所言，书本子中除戏曲图像外，尚有一些吉祥符号、鞋样、绣样等元素，但戏曲图像之所以成为当地年画制作的重要代表，究其根本，正是戏曲元素的出现突破了书本子原本可由民众自我生产，或如前文所言艺人手绘赠送的一般劳动品性质，进而转向大规模制作且符合地方民众审美的商品化进程。值得一提的是，20世纪初期，书本子戏曲年画和当地八种地方戏都处于兴盛期，地方民众在接受地方戏曲的基础上，形成了一种对其文化与视觉衍生物品的热切关注。德国接受美学代表人物姚斯曾对文学与艺术的接受发生提出"期待视野"的概念，即在艺术接受之先和接受过程中，作为接受主体的读者，基于个人与社会的复杂原因，往往会有一个即成的思维指向和观念结构，表现为接受者对接受客体的预先估计与期盼。①同样，在具有地方戏曲观赏经验后的鲁西南地区民众，已经形成视觉与听觉上的全面思维导向。因此在戏曲形象以平面绘画的视觉方式进入民众视野之前，作为接受者的民众产生了一定的预估与期待，这种期待表现在地域审美特征与戏曲故事的双重体验上。这也意味着只有在年画风格与内容契合鲁西南特定地方戏曲的风格与内容时，才能够激发民众的期待视野，进而获得民众审美接受上的认可，并得以延续与传承下去。

其次，从戏曲年画使用者——女性群体角度看，她们在民间文化传播路径中所扮演的角色至关重要，可以说是传播效果的检测者。这种"检测"行为便是她们在接受戏曲图像信息传播时所产生的反应，不仅是对戏曲文化的传播反应，还是对戏曲年画的传播反应。两种反应的出现以制作者为中介，制作者在大批量印刷戏曲年画后，向使用者传播的不仅是戏曲故事的精彩内容，还体现着年画艺人卓越的艺术水平。所以，在使用者的反应中，"戏曲故事选得好"与"图像画面画得好"是两种重要的艺术衡量标准，只有在两种标准达到统一时，使用者才能对戏曲图像实现主动接受，才能使民间文化传播完成其最后的路径，进而"检测"出两种民间文化事项进行文化融合的效度，体现出女性群体在这一文化传播的融合效度中的

① 姚杰：《艺术概论》，中国传媒大学出版社，2015，第271页。

重要性。所以说，图像的目的是图像制作者的真实愿望，图像的受众是图像效果的终极体现，图像的意义在目的和效果之间达成了某种契约关系。①

最后，当戏曲年画与书本子完成其商品功能，进入万千百姓家后，它的女红实用性与图像装饰性功能开始共同实现，从而完成了这一民俗造物的工具属性。其中，女红实用性为保存鞋样、帽样及各类绣样提供了重要载体，将鞋帽、枕顶、肚兜、云肩及各类服饰中出现的传统图案加以保存与延续。这种各类图样的保存功能，相较于其中精美的戏曲年画制作，更多是以剪纸的方式存在，且多为花鸟及吉祥符号内容（图6-7）。而在当地民间刺绣中，虽有戏曲故事内容呈现，但数量相对较少，且受制作工艺限制，从风格上尚难考证与书本子内页戏曲图像的关联性。不过，正如上文所述，以装饰性功能大量存在的书本子内页戏曲图像，一定程度上将书本子自给自足的生产方式转向商品与市场化，从而使这一民俗物品更广泛地存续于鲁西南地区的乡间，进而对刺绣绣样及工艺的传承延续发挥着隐性的推动作用。这一物品中承载的民俗文化传播意义，也随着戏曲图像被民众接受而得以不断拓展。

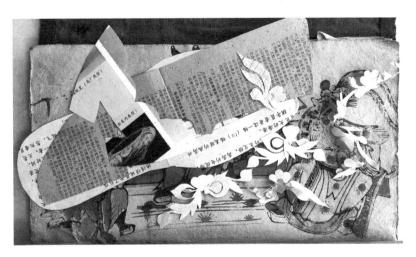

图6-7　书本子内页中夹放的鞋样与绣样剪纸（张宗建藏）

① 韩丛耀：《中华图像文化史·图像论》，中国摄影出版社，2017，第407页。

在无数次戏曲文化传播与戏曲年画传播的循环往复中，鲁西南地区的民间文化融合与传播结构逐渐稳固，制作者、使用者、不同性别群体、书本子戏曲年画及其传播情境等要素也越加完善，各要素间稳定的关系逐渐创造出独具地域特色的地方性知识，从而为地方民众所遵从。总体看，书本子戏曲年画能够在鲁西南地区盛行并存续，是不同民间文化事项与文化活动交流融合的结果，其空间秩序与空间互动稳定存在的背后，正是依靠民间文化发展中各要素的有序运行。而书本子的生活化、功能化及商品化等特质在地域文化生活中形成互动关系时，书本子及其中的戏曲图像所具有的文化传播意义便更加浓厚与稳定，其固定的图像风格与稳定的参与群体便为一个戏曲年画文化区的出现提供了佐证。

参考文献

REFERENCES

一、古籍

〔宋〕孟元老：《东京梦华录》，中华书局，1985。

〔宋〕周密：《武林旧事》，山东友谊出版社，2001。

〔明〕于慎行：《兖州府志》，齐鲁书社，1984。

〔明〕米嘉穗：《郓城县志》，明崇祯七年刻本。

〔清〕李光庭：《乡言解颐》，中华书局，1982。

〔清〕刘藻：《曹州府志》，齐鲁书社，1988。

〔清〕佟企圣：《曹州志》，康熙十年刻本。

〔清〕王镛、秦寅：《单县志》，康熙五十六年刻本。

〔清〕陈嗣良：《曹县志》，光绪十年刻本。

〔清〕黄维翰、袁付裘：《道光巨野县志》，凤凰出版社，2004。

〔清〕佟企圣：《曹州志》，康熙十三年刻本。

〔清〕郑板桥：《郑板桥集》，上海古籍出版社，1962。

林修竹：《山东各县乡土调查录》，山东省省长公署科，1920。

张育曾、刘敬之：《山东政俗视察记》，山东印刷局，1934。

二、专著

王树村：《中国年画史》，北京工艺美术出版社，2002。

张道一：《张道一论民艺》，山东美术出版社，2008。

冯骥才：《中国木版年画代表作》，青岛出版社，2013。

韩广洁：《菏泽文化大览》，山东友谊出版社，2002。

山东省工艺美术研究所、山东工艺美术史料汇编编委会：《山东工艺美术史料汇编（上）·民间工艺》，内部资料，1986。

潘鲁生、潘鲁健：《福本子》，河北美术出版社，2003。

王亚平：《从旧艺术到新艺术》，上海书杂报志联合发行所，1949。

曲伸、王义印：《冀鲁豫边区文艺资料选编（五）》，河南省革命文化史料征编室，1990。

梁小岑：《河南省文化志资料选编·第 14 辑》，河南省文化厅文化志编辑室，1988。

梁小岑：《河南省文化志资料选编·第 11 辑》，河南省文化厅文化志编辑室，1988。

朱铭：《如是我思：朱铭自选集上卷论文》，山东科学技术出版社，2010。

张道一：《中国民间美术辞典》，江苏美术出版社，2001。

张玉柱：《齐鲁民间艺术通览》，山东友谊出版社，1998。

李新华：《山东民间艺术志》，山东大学出版社，2010。

中国戏曲志编辑委员会、《中国戏曲志·山东卷》编辑委员会：《中国戏曲志·山东卷》，中国 ISBN 中心出版，1994。

郭味蕖：《中国版画史略》，朝花美术出版社，1962。

王树村：《中国民间美术史》，岭南美术出版社，2004。

刘尊雪：《菏泽地区文化艺术志》，菏泽地区文化艺术志编纂委员会，1991。

王树村：《艺林拓荒广记》，天津杨柳青画社，2008。

冯骥才：《鉴别草根·中国民间美术分类研究》，中州古籍出版社，2005。

韩丛耀：《中华图像文化史·图像论》，中国摄影出版社，2017。

三、期刊

冯骥才：《中国木版年画的价值及普查的意义——〈中国木版年画集成〉

总序》，《民间文化论坛》2005 年第 1 期。

张道一：《年画论列》，《东南大学学报（哲学社会科学版）》2003 年第
1 期。

潘鲁生、赵屹：《谁家的书本子》，《民间文化论坛》2004 年第 6 期。

高建军：《嘉祥木版年画及灯画》，《民俗研究》2004 年第 2 期。

乔晓光：《文化尊重——乡村女性艺术研究》，《民艺》2018 年第 4 期。

王超：《曹州红船年画考》，《浙江工艺美术》2006 年第 3 期。

木林、张波：《年画的另类——鲁西南的"书夹子"》，《东南文化》
2003 年第 6 期。

周元生：《鲁西南民间版画与地方戏曲》，《戏剧文学》2004 年第 4 期。

王海霞：《鄄城"书本子"发现记》，《中华手工》2005 年第 3 期。

四、译著

［英］泰勒：《原始文化》，蔡江浓译，浙江人民出版社，1988。

［美］斯坦利·巴兰、丹尼斯·戴维斯：《大众传播理论》，曹书乐译，清
华大学出版社，2004。

［美］哈罗德·拉斯韦尔：《社会传播的结构与功能》，何道宽译，中国
传媒大学出版社，2013。

［美］周锡瑞：《义和团运动的起源》，张俊义、王栋译，江苏人民出版
社，1998。

［美］詹姆斯·凯瑞：《作为文化的传播："媒介与社会"论文集》，丁
未译，华夏出版社，2005。

［美］安德鲁·路米斯：《画家之眼》，陈琇玲译，大牌出版，2018。

［意］切萨雷·布兰迪：《修复理论》，陆地译，同济大学出版社，2017。

［美］鲁道大·阿恩海姆：《艺术与视知觉》，滕守尧、朱疆源译，中国
社会科学出版社，1984。

后 记

POSTSCRIPT

　　2017 年 10 月 3 日，伴随着天空中的小雨，我驱车前往山东省郓城县杨寺村展开了有关曹州木版年画的第一次考察，自此之后，曹州木版年画神秘的面纱逐渐被我揭开。几年来，在如今菏泽市所辖的几个县（区）及附近村落，我先后找寻到近 50 处在以往并未被学术界及非遗保护所关注的画店（作坊），这些画店（作坊）既有历史上曾辉煌一时但当下早已不见实物只能回溯记忆者，也有实物保存完整但不再从事该行业者，还有仍将年画印制作为年节主业自然传承保存至今者。但无论当下画店（作坊）与艺人的身份如何，他们手中的技艺、保存的画版画作及记忆都共同构成了曹州木版年画的文化生命体。这一文化生命体对于当地民众的日常生活来说十分重要，如书本子年画之于乡村女性、罩方画之于丧葬习俗及各类神祇信仰年画之于年节习俗，这些视觉形象的出现已然植根于鲁西南地区民众的生命中。

　　回溯幼时的记忆，每至大年三十的下午，在鲁西南农村老家，我总是接过父亲熬制的糨糊，把花花绿绿的门神画贴在大门上，年画与我在那时即已结缘。当然，把儿时的记忆转换为当下的研究，离不开诸多师友的帮助。2014 年，我进入重庆大学研习非物质文化遗产的相关理论，感谢我的导师高扬元先生将我带进民间文化的大门，导师对我生活与学习的关爱令我难以忘怀，对我的教导奠定了我展开各类科研活动的基础，也使我找寻到了毕生为之努力的事业方向。更感恩 2017 年冯骥才先生不弃我愚拙，补录我进入天津大学攻读非物质文化遗产保护与研究方向的博士学位，进入先生门下学习实属毕生荣幸。三年博士生活充实又紧张，每次与先生谈话都获益良多，进而坚定了我对有关曹州木版年画的深入研究。学院入门处

先生手书的"挚爱真善美，关切天地人"院训，一直是我展开民间美术教研活动的箴言。临近毕业时，先生教导我要紧抓一个具体的研究对象，用毕生的精力去解决相关的问题，我想这本书的完稿正是先生教导的开端，而书中尚未解决的疑问也将成为我之后学术研究的重点，以期在未来可以获取更明晰的答案。

最后，感谢在曹州木版年画的考察与研究中遇到的所有师友，如民间艺人赵修德、曾庆桂、张宪国、张祥、代长标等，收藏家李永良、李立文、籍立君、徐龙涛等，以及菏泽市博物馆任庆山老师为我提供重要的图像资料，这些一手资料都是我年画研究道路上的重要材料。还要感恩我的父母和妻子，本书的成稿你们最先看到，人生中的首部著作献给你们。

需要指出的是，由于学术界对曹州木版年画的关注甚为缺乏，其历史发展、艺术样貌、文化传播等诸多问题亟待通过科学有序的研究加以解读，从而得以明晰黄河下游地区民间年画发展的基本情况。本书应是截至当下首册以曹州木版年画为特定主题展开论述的著作，书中相关内容的探讨难免稚拙，诸多问题还有待田野考察或其他学科方法的介入并解答，还需要更多的学者与专家介入研究。希望曹州木版年画可以得到更多人的关注，同时能在非遗保护的视野下焕发时代新生机。

张宗建